한국전통문양

제 3 권 상징적 동물문양

KOREAN TRADITIONAL PATTERNS

Vol. 3
THE PATTERNS OF SYMBOLIC ANIMALS

圖書出版 藝園

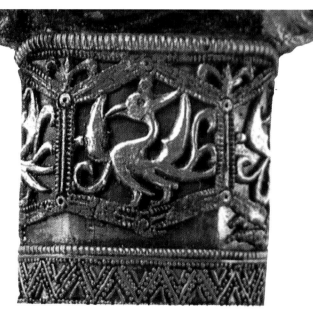

환두대도 부분 봉황문(백제)

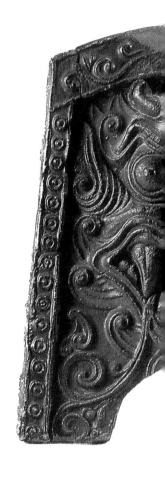

금박띠(조선시대)

목 차

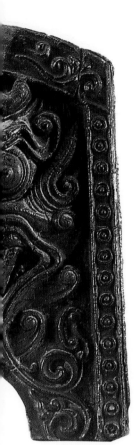

녹유귀면와(신라시대)

제1장
원시 · 고대의
동물문양

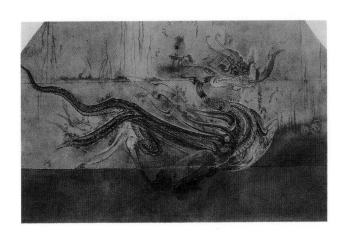

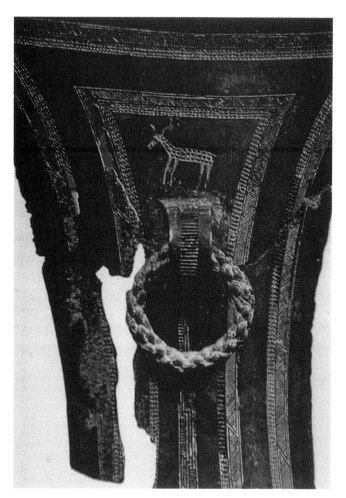

검파형 동기에 새겨진 사슴(청동기시대)

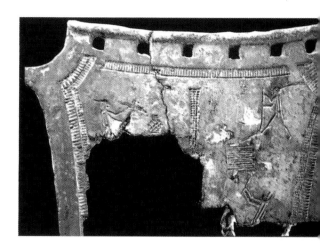

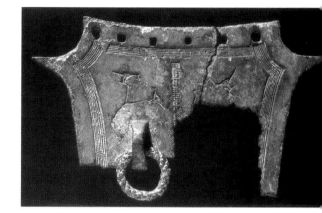

방패형 농경문청동기 앞·뒤면

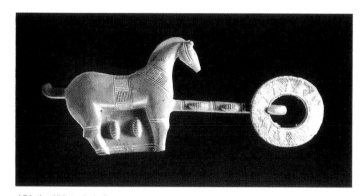

마형대구(청동기시대)

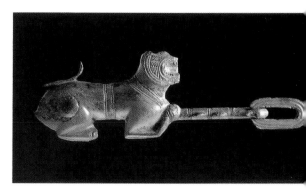

호형대구(청동기시대)

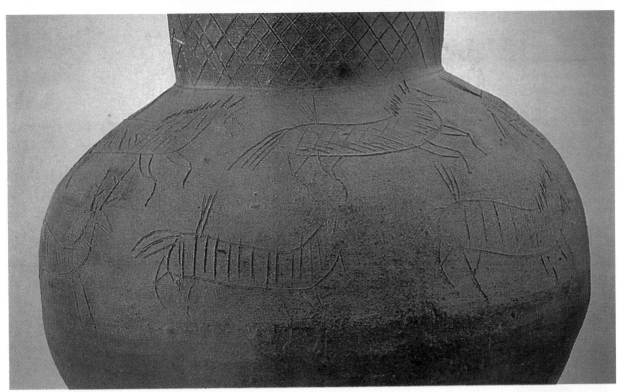

선각 말무늬 장경호

선각 말무늬 토기

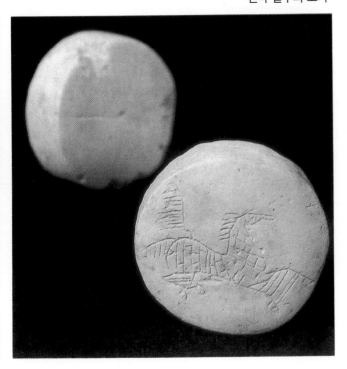

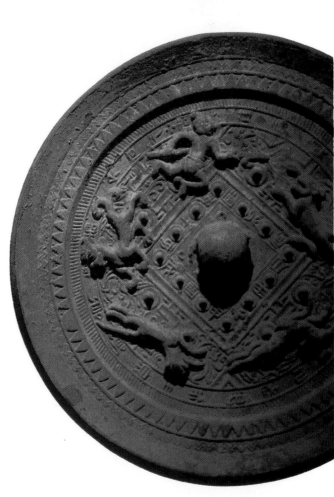

청동 서수문경(백제 무령왕릉)

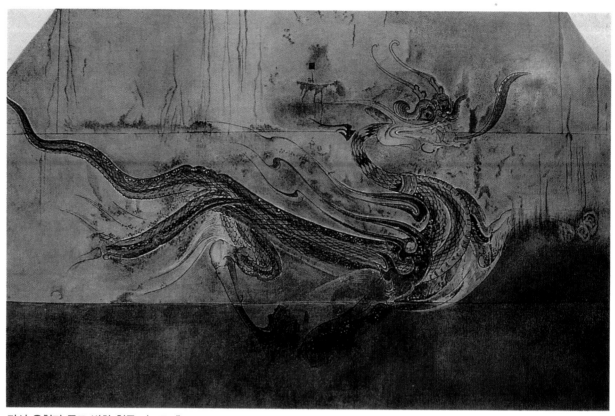

강서 우현리 중묘 벽화 청룡도(고구려)

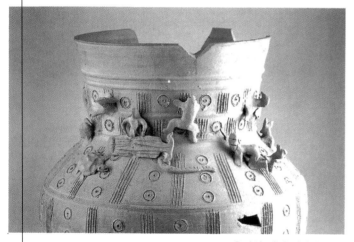

토우장식 장경호(신라시대)

금동투조 용봉 일상문 관식(고구려)

인물(人物) 및 서수(瑞獸)·신수(神獸) 기타 상징적인 동물문양

고대 동물문양은 대개 원시종교의 신앙적 배경에서 발생한 것이며 이러한 동물형상은 원시사회를 지배하던 여러 형태의 금기(禁忌, taboo)에서 기인하고 있다. 이러한 그림은 원시수렵생활과 농경생활에서 비롯된 것으로 특히, 신화나 설화에 등장하는 바람의 신(風神), 구름의 신(雲神), 비의 신(雨神) 등 천상계의 여러 신과 집을 지켜주는 신(家宅神), 산을 지켜주는 신(山神), 땅의신(地神), 나무의 신(樹木神) 등과 일치하는 점이 많은 것은 모두 그러한 신앙에서 발생한 것으로 보인다. 단군신화(檀君神話)를 비롯하여 각종 설화나 전설 등의 내용을 살펴보면, 북방문화의 영향을 다분히 내포하고 있는데, 각종 동물을 토템으로 한 원초의 제정사회를 반영시키고 있다. 원시사회에서는 마나이즘(manaism)이 있었으니 곧, 정령(精靈)이 가지고 있는 주력(呪力)을 인정한 것이다. 즉, 바람의 힘이나 태양의 힘, 동물의 힘, 농작물의 풍요 등을 이러한 주력으로서 진원(鎭願)할 수 있다고 믿었던 것이다. 또, 이러한 믿음에서 신성한 것과 부정한 것을 가늠하는 금기 신앙이 있었던 것 같다. 우리나라에서도 고대신화, 설화, 전설 등을 통해서 혹은 조형 미술에 나타나는 문양을 통해서 이러한 동물신앙을 적지 않게 찾아볼 수 있다. 고분 벽화에 나타나는 동물문양은 사신도를 비롯하여 귀면(鬼面), 괴수(怪獸), 괴조(怪鳥), 그리고 인두사신문(人頭蛇身紋) 등을 볼 수 있고, 이 밖에 특이한 형상의 서상적인 동물형상이 있다. 이러한 형상들은 대개 중국 춘추전국시대(春秋戰國時代) 이후 음양사상이라든가 도선사상(道仙思想)에서 기인한 것이며, 한·위·육조 시대의 미술양식에서 많은 영향을 받았던 것으로 대부분 전설을 도시한 것인데 즉, 종교적인 자연 숭배의 성격과 아울러 사람을 교화(敎化)하는 권계적(勸戒的)인 의미를 지닌 것이다.

원시미술에서 주요 묘사 대상은 사람과 동물이었다. 그것을 만든 재료는 주로 짐승의 뿔이나 뼈 또는 흙 혹은 자갈돌이지만 아마 지금까지 남아 있다면 나무로 된 것이 더 많았을 것이다. 서포항 유적에서는 사슴뿔을 쪼개어 갈아 만든 조각과 짐승뼈를 납작하게 갈아서 만든 조각품이 나왔다. 뿔로 만든 사람형상 조각은 네모진 얼굴 밑에 길고 뾰족한 몸부분을 달아 마치 삿바늘처럼 보인다. 얼굴에는 3개의 점을 파서 두눈과 입을 나타내었고 몸에는 복판에 여러개의 점을 파서 여성이라는 것을 나타내고 있다.

또 농포동 유적에서 발견된 사람의 전신상은 흙을 빚어 만든 소조품인데 가슴에 두줄로 가로 엇바꾸어 팔짱을 낀 것처럼 하고 허리를

잘룩하게 좁혀서 그 아래를 퍼지게 만들어서 역시 여성이라는 것을 암시해 주고 있다. 이러한 조각품들은 선사시대 사람들이 직접 허리에 차고 다니던 주술적인 목적의 장신구라 생각된다. 이처럼 원시 조각품에서 여성상이 많은 것은 모계씨족사회(母系氏族社會)에 흔히 있는 여신(女神) 숭배사상과 관련지어 보고 있다.

원시미술에서는 인간에 대한 묘사 보다도 동물에 대한 묘사가 생동감있게 보여진다. 서포항 유적에서는 또 짐승뿔 밑둥을 이용한 작은 짐승 형상과 멧돼지 이빨로 뱀모양을 만든것도 나왔는데 그 형태적 특징이 잘 표현되고 있다. 그리고 범의구석 유적에서는 돼지를 만든 것이 발견되어 보고된 바 있고, 농포 유적에서는 곱돌로 날짐승을 형상화시킨 것도 보이는데 이 모두가 차고 다닐 수 있게 되어있다. 이러한 인형과 짐승 조각들은 모두 구멍이 맞뚫리거나 잘룩하게 되어서 노끈으로 매어 차고 다니거나 목걸로 사용할 수 있게 만들어 졌다.

연길현 소영자무덤에서 나온 인형들은 뼈를 깎아서 한쪽 끝은 둥글넙적하고 다른쪽은 좁고 길게 만들어 비녀처럼 된 것들이다 눈, 코, 입을 새겨서 사람의 얼굴모습을 나타낸 장승모양의 조각으로 남자상이다. 이러한 인형들은 눈, 코, 입을 세 개의 점으로 표시하였거나 아무런 표식이 없는 것도 있어 사람 자체의 외모를 형상하는데 중점을 두기보다는 거기에 신비한 영혼을 넣어 주는 것에 중점을 두었던 것으로 보고있다.

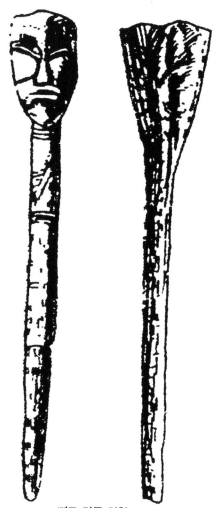

뼈로 만든 인형

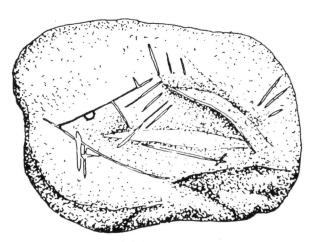

자갈에 새긴 물고기

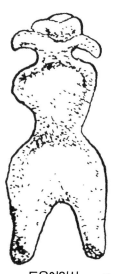

토우여인상

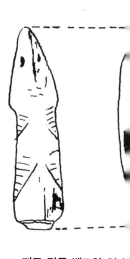

뼈로 만든 뱀모양 치러

제1장
원시 · 고대의 동물문양

1. 선사시대에 나타나는 동물문양

동물의 형상을 조형한 청동기로서는 새, 말, 호랑이, 오리, 사슴 등을 찾아볼 수 있다. 이 가운데 사슴, 호랑이, 말, 등의 동물형상이 새겨지거나 조각된 청동기는 국립중앙박물관 등에 소장된 말과 호랑이 모양의 대구(帶鉤 ; 허리띠의 고리·장식 금구)와 일본 소재 동물문견 갑과 남성리 석관묘(南城里石棺墓)에서 출토되었다는 동물문양 단검이나 검파형 동기에 조각된 사슴의 유물 등을 들 수 있다. 말과 호랑이 모양의 혁대장식은 북방 유목민의 문화와 연결하여 볼 수 있는데 특히, 이러한 조각상에 새겨진 기하학적선문은 북방계 금속문화의 영향을 받은 것으로 생각된다. 오꾸라(小倉) 수장품인 견갑에서는 상단에 꼬리가 긴 호랑이를 배치하고, 하단에는 'V'자형의 와문과 뿔이 유난히 긴 거대한 사슴 2마리를 음각문으로 새겨 넣은 것을 볼 수 있다. 여기에 새겨진 호랑이, 사슴 등은 역시 북방 시베리아계의 동물 양식으로 당시의 수렵에 대한 신앙을 찾아볼 수 있다. 사슴 가운데 1마리의 등에 긴 화살이 꽂혀 있는 모양은 이를 잘 증명하고 있는 것이라 하겠다.

이 견갑은 어깨에 걸치는 것으로, 아마도 전장(戰場)이나 수렵을 나갈 때 사용되었을 것으로 추측된다. 따라서, 이러한 동물문은 짐승에 대한 염원을 담은 것이라 말할 수 있겠다. 여기에 새겨진 조식기법은 울주군 반구대 암각화(蔚州郡盤龜臺岩刻畵)에 새겨진 각종 동물문양의 새김 수법과 비슷한 양식을 보여준다. 사슴의 형상은 국립중앙박물관 소장품 중 청동제 사슴머리[靑銅製鹿頭像]에서도 볼 수 있는데, 이 역시 시베리아 수렵인들의 숭록사상(崇鹿思想)과 연관하여 볼 수 있다. 이 사슴머리의 장신구는 뿔, 코, 이마의 털 등 전체적으로 실감나게 표현하려 애쓴 흔적이 보이며, 주목되는 사실은 코 끝에 구멍이 맞뚫려 있는 것인데, 이는 끈을 꿰어 몸에 지니고 다녔던 것으로 추측된다.

이 암각화는 1971년 12월에 발견된 것으로, 수성암으로 된 반반한 암벽면에 높이 약 2m, 폭 약 8m에 걸쳐 거대한 바위벽에 예리한 도구로 새겨진 마애조각(磨崖彫刻)이다. 여기에서는 달리는 사슴, 호랑

이, 늑대, 멧돼지, 곰,토끼, 여우, 거북 등 산짐승과 울에 갇힌 개와 염소 등의 짐승, 물을 뿜어 내는 고래, 상어, 물개, 물고기 등 바다 동물과 인물상과 인면 등 초보적인 수법으로 그려진 150여 점의 그림이 파노라마를 이루고 있다. 이 문양들은 암반을 뾰족한 도구로 쪼아서 새긴, 이른바 점각법 또는 고타법을 사용하는데, 그 표현 형식이 청동기 시대의 여러 유물에서 나타나고 있는 의장수법과 동일한 양상을 띠고 있어서 이 역시 청동기 시대로 거슬러 올라간다고 생각되고 있는데, 소위 렌트겐 양식이 북구(北歐)의 고식 신석기 암화화의 그것과 통하는 점과, 흑룡강변(黑龍江邊)의 암각화가 역시 신석기시대라는 점에서 울주 암각화 연대의 상한(上限)은 신석기시대 중기까지 올라갈 수 있다고 주장 하였다.

이 그림의 내용을 살펴보건데, 단순한 사냥 그림이나 고기잡이 광경을 나타내고자 한 것이 아니라 어떤 신성한 제전을 암시하고 있으며 무한한 신비감을 불러일으키게 한다. 여기에 그려진 산짐승 등의 묘사에 있어서도, 형상은 매우 사실적이나, 그 내부의 세부적인 표현형식에 있어서는 추상적인 선묘(線描)로 나타나고 있다. 그러나 단순하게 추상적인 것만을 나타내는 것이 아니라 뭔가 생명감을 불어 넣어주는 독특한 묘사법을 보여 주고 있다. 즉, 짐승이나 물고기의 갈비뼈 혹은 골격을 표현하고 있다든지 또는 배가 불룩하게 묘사되어 마치 잉태하고 있는 듯한 모습을 나타냈다든지, 또는 고래의 그림 가운데 큰 고래의 등 위에 작은 또 1 마리를 겹쳐 그려서 동물 세계의 생리를 표현하고자 한 사실 등에서 당시 인류의 비교적 발전된 생리학적 사고와 신앙 요소를 추측할 수있다. 이러한 여러 그림을 통하여 원시 사회에 있어서의 생산과 수확, 그리고 번식을 기원하는 신앙적 요소를 어렵지 않게 찾아볼 수 있으니 즉, 여기에 나타나는 남근(男根)을 표현한 인물상 등이 그것을 증명하고 있는 것이다.

이 암각화가 언제, 무엇을 위하여 제작된 것인지는 모르지만, 그림의 내용으로 보아 시베리아, 스칸디나비아, 레죤 마리티나(Region Maritina), 중앙 아시아 등지의 암각화와 연결되고 있는 것을 볼 수 있다. 이러한 원시시대의 동물그림은 그 유명한 북 스페인의 후기구석기시대 유적인 프랑코 칸타브리아(Franco-Cantabria) 동굴벽화와 알타미라(Altamira) 동굴벽화에서 야생의 소, 돼지, 순록, 물고기 등의 그림을 미루어 생각할 때, 당시 수렵 경제에서 기인된 주술적 또는 원시신앙적 요소로 생각된다. 이러한 그림 내용은 북유럽이나 시베리아의 신석기시대 사냥예술 (hunting art)과 직결되는 내용이라 보고 있으며 이 암각화에서 볼 수 있는 동물의 골격을 표현한 추상적인 선은 일본 오꾸라 컬렉션인 동물문 조식형식(彫飾形式)과 같은 수법을 보여 주고 있다. 또 신라토기 가운데 동물문장경호(動物紋長頸壺, 5~6세기)에 선각된 말과 사슴문양에서도 그러한 전통을 찾아볼 수 있다. 또 여

울주 반구대 암각화의 동물조각

기에 나타나는 손발을 벌린 인물과 얼굴만 그로데스크하게 그린 인
면 등은 매우 인상적이라 하겠는데, 그 예는 소련 등지에서도 발견되
었다고 한다. 문명대 교수는 여기에 나타나는 기법에 대해서 대상 표
현방법(對象表現方法)에 다섯 가지를 들고 있다. 첫째, 모두떼기방법
[全面彫刻方法]으로 윤곽선을 먼저 쪼아내고, 그 내면의 전체를 쪼아
떼어내는 방법으로서, 깊게 파낸 것과 얕게 파낸 것의 두 가지로 구
분된다.

1. 선사시대에 나타나는 동물문양

선사시대 암각화 물고기 문양

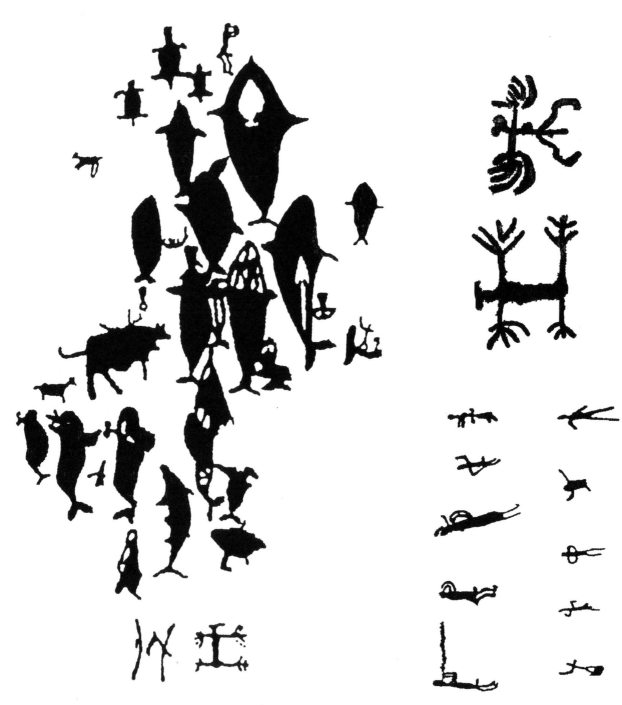

울주 반구대 암각화의 물고기

멧돼지(반구대 암각화)

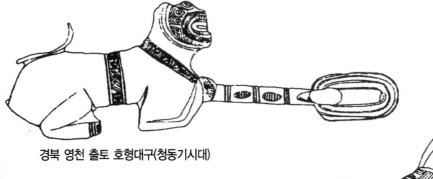

경북 영천 출토 호형대구(청동기시대)

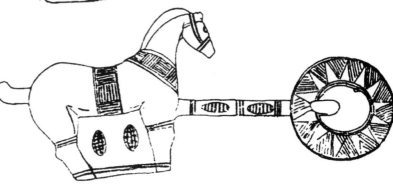

경북 영천 출토 마형대구(청동기시대)

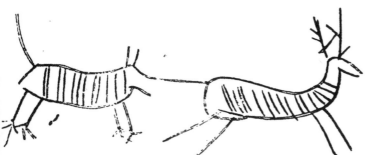

동물각화 장경감의 호랑이, 사슴 그림(신라시대)

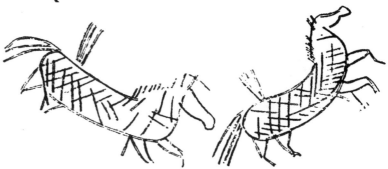

동물각화 장경감의 말그림(신라시대)

1. 선사시대에 나타나는 동물문양

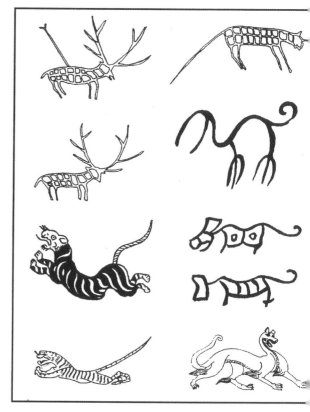

청동기시대 각종 동물문양 비교

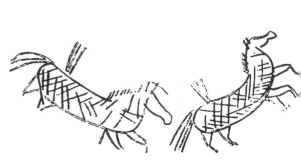

선각 동물문 장경호

부여출토 용봉 봉래산향로 부분 문양

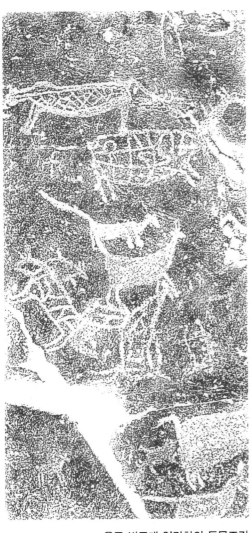

울주 반구대 암각화의 동물조각

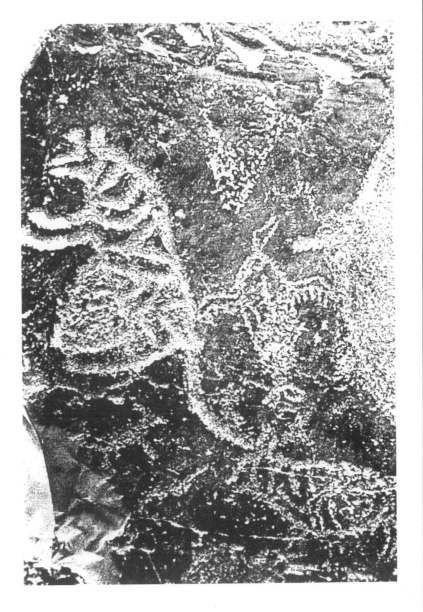

선각문 토기에 새겨진 천상계 동물들(신라시대)

2. 고대의 동물문양

우리나라의 경우에는 고구려 고분벽화에 등장하는 일·월 신상 즉, 해님과 달님의 모습이 몸체는 용, 성신은 인체를 지닌 남녀의 신상으로 표현되고 있다. 옛 벽화에 나타나는 신상으로 미루어 보아, 우리나라에도 어느 나라 못지않은 훌륭한 신화가 있었으리라고 짐작이 되지만, 지금까지 전하는 기록으로는 그 일부의 몇몇 단편적인 이야기만 전해질 뿐이다. 그러나 다행스럽게도 고구려 고분벽화 속에 그러한 신화적 내용이 많이 나타나고 있어서 잃어버린 우리나라의 신화를 얼마만큼은 되찾을 수 있을 것으로 생각된다.

고구려 고분벽화 속에는 인두수신상(人頭獸身像)과 사신(四神)과 사령(四靈), 천조(天鳥), 천계(天鷄), 비익조(飛翼鳥), 천왕상(天王像), 지신상(地神像), 붕조(鵬鳥) 등 수많은 신화적 소재가 그려져 있다. 고분벽화에는 천마도와 비슷한 기린과 용, 봉황, 거북 등 사령이 등장하며, 그 후 각종 금속공예품과 나전칠기, 화각공예, 목공예, 건축, 자수품 등에 많이 쓰여져 왔다.

우리나라 구석기유적(舊石器遺跡)으로 공주 석장리 유적(公州石壯里遺跡)에서는 많은 석기가 나왔는데 특히, 후기 문화층에서는 움막집 자리에서 발견된 자갈돌에 새겨진 새를 비롯하여 개, 산돼지, 사슴 모양 돌조각장식품 등이 발견되었다고 한다. 이들 동물상은 자연석 중에서 비슷한 것을 골라서 눈, 입 또는 입부리를 쪼아서 표현 하였거나 떼어낸 것이 보이는데 이는 우리나라 구석기시대 후기의 유일한 미술작품이라 보고있다. 그후 신석기시대(新石器時代)의 것으로 보이는 청진 농포동 유적(淸津農圃洞遺跡)에서 발견된 도식화된 새와 개의 머리모양과 인형 등이 발견되었다.

농경문 청동기(국립중앙박물관 소장, 현존 길이 12.8cm, 폭 7.3cm, 충남 대전에서발견)에 나타나는 문양을 살펴보면, 당시 농경 사회에 있어서의 주술적인 신앙요소가 다분히 나타나고 있다. 앞면에 번개무늬 띠(雷紋帶) 형식이 가장자리 안쪽에 둘려졌는데, 이 번개무늬는 세선을 2겹으로 하여 띠모양(帶狀)을 이루고 있다. 앞면에 번개무늬 형식이 가장자리 안쪽에 둘려졌는데, 이 뇌문은 세선을 2겹으로 하여 띠모양을 이루고 있다. 중앙에는 격자문대(格字紋帶) 형식으로 여러 면을 대칭되게 구획하였는데, 1면의 좌측에는 "Y"자형의 나뭇가지 양쪽 끝에 꼬리가 길고 몸에 반점이 듬성듬성 찍힌 2마리의 새가 각각 앉아 있는 모습이 새겨져 있다. 이러한 새 그림은 남러시아와 오르도스 지방에서 발견된 청동기의 형태와 유사한 문양 소재이며, 내몽고(內蒙古)와 북중국(北中國), 그리고 한국과 일본에까지 이러한 청동기의 문양 요소가 나타나고 있다. 이 청동기의 밑단에는 노끈을 겹으로 엮어서 이루어진 것 같은 둥근 고리장식이 달려, 매우 발전된 조형 장식을 보여 주고 있다.

이러한 고리장식은 같은 대전 괴정동에서 출토된 청동기 유물 중 동제 방패형 금구(銅製防牌形金具)에서도 볼 수 있다. 후면에는 둘레 안쪽에 거치문상과 격자문 형식의 문양대가 둘려지고, 다시 격자선문대(格字線紋帶)로서 중앙부를 구획하여, 여러 면에 그림을 양조(陽彫)하여 새겨넣었다. 좌측 1면은 한사람의 서 있는 모습과 그 옆에 망을 씌운 항아리에 곡식을 담으려는 듯한 모습의 그림인데, 하단은 결손을 입어 자세한 그림의 내용을 알 수가 없다. 우측에는 농기구로 추측되는 자루가 달린 용구를 잡고 두발을 넓게 벌리고 서서 밭을 갈고 있는 한 인물과 괭이를 치켜 든 또한 사람의 인물이 새겨져 있다. 그 인물에서는 남근(男根)이 뚜렷하게 표현되어 있어서 다산(多産)과 풍요를 의미하는 것으로 추측되며, 네모진 밭의 밭고랑이 10줄로 자세하게 표현되어 있는데, 이러한 것은 봄가을의 농작과정을 보여 주는 것이라 하겠다. 시문형식은 매우 추상적이지만, 그 내용은 매우 서사적인 표현으로 되어 있다고 볼 수 있다. 이 청동기의 문양에 대해서, 내몽고와 남러시아 지방에서의 장대 끝에 끼우는 새 장식 간두(竿頭)와 연관된다고 보고 있는데, 여기에서 새는 당시 농경사회에서 4계절의 순조로운 변화와 생산의 풍요를 기원하고 자손을 보호하며 번창하게 하는 조상(祖上)의 영혼을 의미한 것으로 보고 있다. 즉, 원시종교에 있어서 새는 조상들의 영혼이 있는 세계와 현세와의 연락을 담당한다고 믿었다. 이러한 것은 우리나라의 민속에서도 나타나는데, 우리나라의 "솟대"(높은 장대 위에 짧은 나무를 가로 대고 그 위에 나무새를 한 두 마리 올려놓아 동구밖에 세워 놓은 풍속) 신앙과 연관하여 보고 있다.

『삼국사기 위지동이전』의 기록에 따르면, 마한(馬韓)에서는 5월과 10월에 신에게 제사를 지냈는데 그 제사 지내는 곳을 소도(蘇塗)라 하였다고 하며, '솟대' 라는 말도 이 '소

도'에서 유래된 것으로 보고 있다. 쌍조간두식(雙鳥竿頭飾, 국립중앙박물관 소장 외에 호암미술관 소장품 등 3점이 전해지고 있다)에서도 이러한 조식(鳥飾)에 대한 신앙을 엿볼 수 있다. 중앙의 손잡이 끝에 꽂았던 것으로 보이는 촉이 있고 그 위에 양쪽으로 둥글게 꺾여진 테가 위로 붙어 있으며 그 양단에는 큰 새 2마리가 앉아 있다. 이 새도 사실적으로 정교하게 조형되어 있으며 조형된 조각 수법도 매우 훌륭하다. 이 역시 솟대와 같은 신앙적인 의기로 여겨지며 중국의 구장(鳩杖)과 연관하여 보고 있다. 이 밖에 조류의 모습을 장식한 청동기로서 오리형 칼머리장식(鴨形劍把頭飾, 호암 미술관 소장, 경북 대구시 비산동 출토)이 있으나, 이것은 앞서 말한 조류 숭배 사상과는 다소 다른 것으로 보고 있는데 역시 농경과 관련이 깊다고 볼 수 있다. 이것은 1쌍의 오리가 등을 맞대고, 목은 뒤로 돌린 모습을 하고 있다. 등에서 입부리까지의 선이 매우 율동적이며, 자연스럽게 조형된 우수한 조각품이라 하겠다. 여기에서는 별다른 독특한 세부 문양은 찾아볼 수 없으나 전체적인 형태미를 살린 사실적인 동물형상을 통해 당시의 수렵 생활에 따른 신앙요소를 짐작할 수 있다. 이러한 우리나라 청동기 시대 선각화의 사슴과 인물의 그림은 일본 야요이(彌生) 시대 동탁(銅鐸)의 문양과 상통하는 것으로 볼 수 있다.

청동기시대에는 미누신스크-스키타이-오르도스 문화가 뒤섞인 복합적인 북방계 청동기문화가 우리나라에 영향을 미치게 되면서 각종 청동기미술 중에는 호암미술관 소장품인 검파두식(劍把頭飾, 검자루장식)에는 오리 등을 사실적으로 조각한 것을 볼 수 있는데 특히, 한 쌍의 오리가 등을 맞대고 목을 뒤로 돌려서 주둥이를 등에 얹고 지긋이 눈을 감고 쉬고 있는 모양을 좌우 대칭되게 나타낸 것을 볼 수 있다. 이러한 것들은 시베리아에 들어온 스키타이 동물미술의 영향이 두드러진다. 그리고 충남 대전 발견의 국립중앙박물관 소장인 농경문청동기와 국립중앙박물관과 호암미술관에 각기 소장되어 있는 쌍조간두식(雙鳥杆頭飾 : 두마리 새가있는 장대 끝 장식) 등이 발견되고 있다.

이렇듯 한 쌍의 새를 장식한 의기(儀器)들은 당시 농경 신앙과 연관된 주술적(呪術的)인 신앙 풍속과 연관해서 볼 수 있는데, 모양이 방패를 닮았다 하여 흔히 방패형동기라(防牌形銅器)라 불리우는 농경문청동기에는 Y자 모양의 나뭇가지 양쪽 끝에 각기 꼬리가 길고 몸에 반점이 듬성듬성 찍힌 한 쌍의 새가 마주 대하고 앉아 있는 모양을 묘사하고 있다. 그리고 쌍조간두식은 중앙의 손잡이 끝에 꽂았던 것으로 보이는 축이 있고, 그 위에 양쪽으로 둥글게 휘어진 테가 위로 솟아 올라, 그 양단에는 큰 새 두 마리가 마주 앉아 있는 모습을 보여준다. 이러한 청동쌍조양식은 남러시아와 오르도스 지방에서 발견된 청동기의 형태와 유사한 모방 소재로서 내몽고와 북중국, 그리고 한반도와 일본에 이르기까지 분포되고 있다.

나뭇가지에 새가 앉은 모양을 묘사한것은 삼국시대 신라 금관에서도 나타난다. 그 예로서 경주 노서동 서봉총(瑞鳳塚)의 금관은 3단으로된 출(出)자 형식의 입식(立飾)을 정면 및 좌우의 대륜(臺輪) 위에 각각 세우고 녹각형(鹿角形) 입식 2개를 대륜 뒷쪽에 세웠는데, 그 녹각형 가지에는 금판을 오려 만든 새 3마리를 각각 붙였는데 발굴 당시에 이를 봉황으로 보아 이 무덤의 명칭을 서봉총이라 하였던 것이다. 이 새 등은 머리에 깃털이 있고 꼬리가 길게 뻗힌 모습인데 이는 봉황이라 하기 보다는 청동기시대의 농경문 청동기에서 나뭇가지에 앉은 새 장식을 연상시키며 길상(吉祥)을 나타내는 서조(瑞鳥)를 묘사한 것으로 보여진다. 경주의 신라고분에서 출토된 금·은제관식 중에는 새 모양의 것이 많이 나타난다. 이러한 조형(鳥形)은 고대인들의 새에 대한 지극한 신앙을 엿볼 수 있는것으로 우리 선조들이 내세와 관련된 새에 대한 독특한 믿음이 있었던 것을 짐작할 수 있다. 즉, 경주 황남대총 북분(北墳) 출토의 은제조형관식(銀製鳥形冠飾, 신라시대, 5-6세기, 국립경주박물관 소장)은 나비모양으로 되었다 하여 접형관식(蝶形冠飾)이라 하고 있지만 자세히 살펴보면 이 역시 제비와 같은 새의 형태를 나타내고 있는 것이라 하겠다. 또한 황남대총 남분(南墳)에서 출토된 은관은 일반적인 신라관과는 달리, 중간장식 좌우에 새의 깃털 모양의 장식을 한 입식을 세우고 있다. 이 은관은 넓적한 은판을 이용하여 중앙부에 제비처럼 생긴 입식을 세우고 그 양쪽에는 새의 날개 모양으로 세워 그 한쪽을 오려서 실처럼 꼬아서 깃털을 표현하고 있다. 이 역시 조관(鳥冠)의 형식인 것이다. 또 남분에서는 수리(鷲)의 형태를 한 금제와 은제조익형관식(銀製鳥翼形冠飾) 2점이 발견 되었는데, 이들 역시 얇은 금·은판을 각기 오려 만든 것으로 마치 독수리가 양쪽 날개를 활짝 펴고 날고 있는 형상을 보여준다. 중간 꽂이와 좌우 날개의 묘사가 매우 실감있게 보여진다.

경주 천마총 출토의 금제투각조익형관식(金製透刻鳥翼形冠飾, 신라시대, 5-6세기, 국립경주박물관 소장)은 수리가 양 날개를 활짝 폈을 때의 모습을 도안화한 금판 전면에

구름당초를 투각하여 새기고 둥근 영락을 금실로 촘촘하게 매달았다. 천마총에서 나온 또하나의 관식은 마치 나비처럼 생겼다 하여 금제접형관식(金製蝶形冠飾)이라 하는것인데, 이것의 경우에도 나비의 형상이라기 보다 비둘기나 또는 제비의 형상을 나타낸 것으로 보여진다. 머리 부분과 날개에는 심엽형(心葉形 ; 하트모양)의 투각무늬를 장식하여 도식적으로 묘사하고 촘촘하게 영락을 매달았다.

경주 서봉총에서 발견된 청동초두(青銅焦斗)에는 뚜껑의 꼭지 부분을 봉황 모양의 새가 한마리 앉아있는 모양으로 장식하여 매우 세련된 조형미를 나타내고 있다. 또한 이렇듯 그릇의 뚜껑 꼭지부분을 새로 장식한 예로서는 경주 식리총(飾履塚, 신라시대, 5-6세기)에서 발견된 청동합(青銅盒)을 볼 수 있다.

식리총에서 발견된 청동작두(青銅勺斗)에는 둥근 공모양의 윗부분을 잘라낸것 과 같은 몸체에 자루가 붙은 부분을 중심으로 좌우에 인동초화문을 선각하여 두루고, 그 좌우 공백에는 날개를 활짝 펴고 유연하게 나르는 새의 모습을 새겨넣은 것을 볼 수 있다. 그리고 경주 미추왕릉지구 C지구 4호분출토의 상감유리옥경식(象嵌琉璃玉頸飾 ; 목걸이장식)에는 유리제 환옥(丸玉)의 작은 유리 구슬 속에 비천 인물상과 초화·구름이 상감으로 묘사되어 있고 그속을 나르는 새 들의 모습이 상감으로 장식되었다. 비천상 둘레에는 백색 바탕에 청색선으로 윤곽을 잡은 오리 모양의 새가 보인다. 다리는 주황색이며 몸체와 날개는 백색으로 되었다. 대체로 사실적으로 묘사된 이 문양은 고구려 벽화에 보이는 천상의 묘사와 유사하게 보인다.

삼국시대 특히, 가야, 신라 토우(土偶 ; 흙인형)는 새나 오리모양, 호랑이, 멧돼지, 개, 소, 말 등의 동물형이 많다. 특히, 새, 오리 등의 형상은 당시 민속신앙과 직결된다고 하겠는데, 새의 경우는 사람이 죽으면 새가되어 그 영혼이 사후세계로 인도된다는 믿음이 있었으며 또한 새의 깃털을 죽은 자의 가슴에 얹어서 묻는 등 독특한 신앙이 엿보인다. 그밖에 소. 돼지 등 가축과 같은 동물들은 내세관을 표현한 것이라 보고있다.

고대인들은 해를 상징하는 삼족오(三足烏 ; 다리 셋 달린 까마귀) 외에 제비를 현조(玄鳥)라 하고 또 일조(日鳥)라 하기도 하였다. 현조는 일상(日象)을 뜻하는 새이니 당시에 태양신앙을 엿볼 수 있는 자료이다. 즉, 예전에 일궁(日宮)은 일명 제비궁이라 하기도 하였다. 고구려 고분벽화에는 다양한 일상문(日象紋)이 나타나고 있다. 이 삼족오로 상징화 된 일상문은 고구려 진파리 1호분에서 발견되었다는 금

동투조용봉일상문관형장식(金銅透彫龍鳳日象紋冠形裝飾)에서도 나타나고, 후에는 가사(袈裟)와 같은 불교 의례복식에도 상징적으로 나타나게 된다. 백제 무녕왕능 출토의 왕의 금제뒤꽂이(국립공주박물관 소장)는 꼬리가 길고 날개를 활짝 펴서 나르고 있는 모습의 머리핀이다. 상부의 날개 부분에는 여섯잎 천화(天花)가 양쪽에 배치되어 있는데, 이 꽃은 해와 달을 상징하는것으로 보이며, 또 몸체에 타출기법으로 새겨진 보상당초문이 아름답게 장식되어 있다.

또 무녕왕릉 출토 은제탁잔(銀製托盞) 뚜껑에는 연이어진 산봉우리 사이로 날개를 펼치고 나르는 새들의 모습이 세선(細線)으로 새겨져있다. 이러한 선경(仙景)과 서조(瑞鳥)를 묘사한 그림은 고구려 고분벽화에서 찾아볼 수 있다. 그 예로서 무용총 현실 천정부에 그려진 벽화에는 봉황을 비롯하여 갖가지 서조가 하늘을 나르고 있다. 고분벽화와 고분에서 발견된 유물에서 주로 많이그려진 새의 유형은 우선 사신도 중에 주작(朱雀)과 또는 봉황(鳳凰)이며, 그밖에 특이한 인수조신(人首鳥身)이나 수수조신(獸首鳥身)의 괴조가 있는가 하면 그밖에 독특하게 표현된 상상의 새도 나타나고, 생활인물도에서는 실제의 새 들 즉, 까마귀 등이 등장하고, 그리고 천상도에서는 신선이 타고 있는 학을 볼 수 있다.

우선 금령총 출토 채화칠기편과 천마총 출토 채화서조문(彩畵瑞鳥紋)은 그 대표적인 예이다. 이 채화판은 자작나무 껍질로 만들어진 부채꼴모양의 채화판 6장을 잇대어 둥근 모자채양 모양을 만들었는데, 앞면에는 내면의 각 구(區)에 주색과 황색의 암수 봉황을 교대로 그려 넣고 있다. 그러한 봉황의 표현은 백제 무녕왕릉 출토 금동투조식리(金銅透彫飾履)에 귀갑문 안에 들어있는 봉황의 모습에서, 또는 백제, 신라 고분에서 출토된 각종 환두태도(環頭太刀)의 손잡이 장식 문양에서 유사한 표현으로 나타나고 있다.

신라 서조문의 경우 서역의 영향을 받은 예가 몇몇 보인다. 즉, 경주 황룡사목탑지 심초석에서 발견된 화수쌍금문은판(花樹雙禽紋銀板)은 마치 동전 크기의 은판에 예리한 첨정(尖釘)을 가지고 문양을 새긴 것인데, 중앙에 망고나무 한그루를 가운데 두고 양쪽에 날개를 펼친 한 쌍의 새가 마주 대하고 있는 모양으로 새겨졌다. 그리고 그 원판의 안쪽 둘레에는 원주문(圓珠紋)을 빙둘러 장식 하였고, 무늬의 여백에는 둥근정으로 찍어서 소위 어안문(魚眼紋)을 채워 장식하였다. 이 문양과 유사한 경우는 현재 경주박물관 정원에 진렬되어 있는 거대한 석조물에 새겨진 것을 볼 수 있다. 이렇듯 좌우 대칭형으로 표현된 양식은 서역미술의

특징이라 하겠다. 이러한 서역계 동물, 식물문양 양식은 통일신라기를 즈음하여 특징을 이루게 되었다. 이 시기의 기와나 전돌에는 서방계의 여러가지 새가 나타나기 시작하는데, 즉, 원앙(鴛鴦), 앵무(鸚鵡), 공작(孔雀) 등의 조류가 등장하기 시작한다. 그리고 학, 제비, 오리, 기러기 등을 비롯한 철새들이 많이 등장한다.

왕과 왕세자, 비빈의 예장에 착용하는 수장식은 '보(補)'라 하였고 일반 신하들의 제복에 붙이는 장식은 '흉배(胸背)'라 불리어 졌다. 보는 곤룡포의 가슴과 양쪽 어깨의 네 군데에 달아 위엄을 돋보이게 했는데, 왕과 세자는 황룡무늬를 수놓은 둥근 보를 착용하였다. 왕비와 세자빈의 경우에는 용보와 봉보를 겸용 하였다. 다만 발톱의 수로 위계를 달리 표현 하였는데 발톱이 다섯 개인 오조룡은 왕보에, 네 개인 사조룡보는 왕세자와 세자빈에게 착용되고, 세 개의 발톱인 삼조룡보(三爪龍補)는 왕세손의 복장에 착용하여 서로 위상을 구분하였다. 대군(大君)의 흉배에는 기린을 수놓았다. 신구문(神龜紋 ; 거북) 흉배는 흥선대원군이 착용하였다 한다.

민속공예에서의 동물문양은 다양하게 찾아볼 수 있지만 자수공예품, 화각공예(畵角工藝) 등에는 십장생을 비롯하여 용, 봉황, 거북, 기린 등 사령(四靈)이라 불려지는 동물을 비롯하여 쌍학(雙鶴), 쌍록(雙鹿), 고려시대의 전설적인 짐승 불가사리, 호랑이와 까치, 등 민화에서 볼 수 있는 모든 소재가 나타난다.

제2장
자연 상징의
금수문(禽獸紋)

일상문(日象紋)과 용을 탄 천인

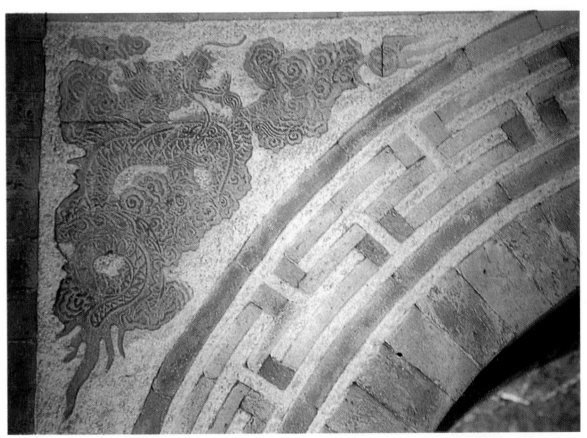

경복궁 자경전의 문양전

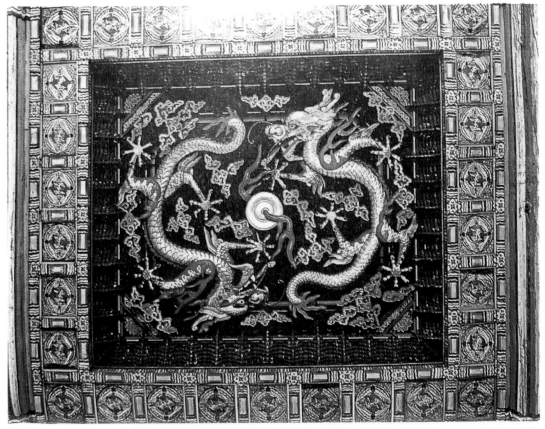

궁전 보궁의 쌍용문

경복궁 영추문 천정 백호도

쌍호문 베갯모(조선시대)

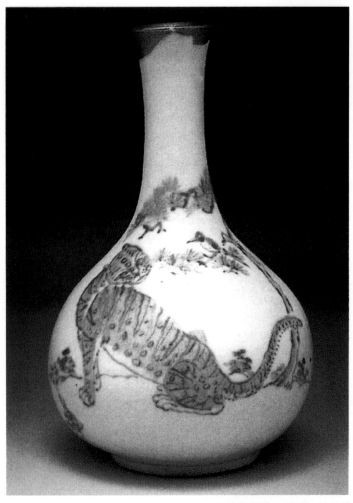

백자 청화 호문병(조선시대)

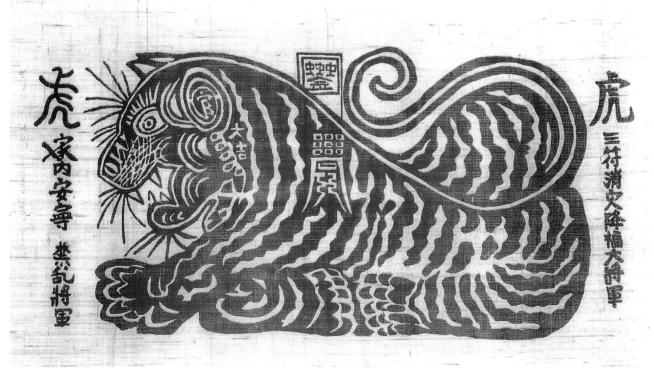

부적의 호랑이 무늬

경복궁 자경전 담장의 쌍학문

청자상감쌍봉문대접

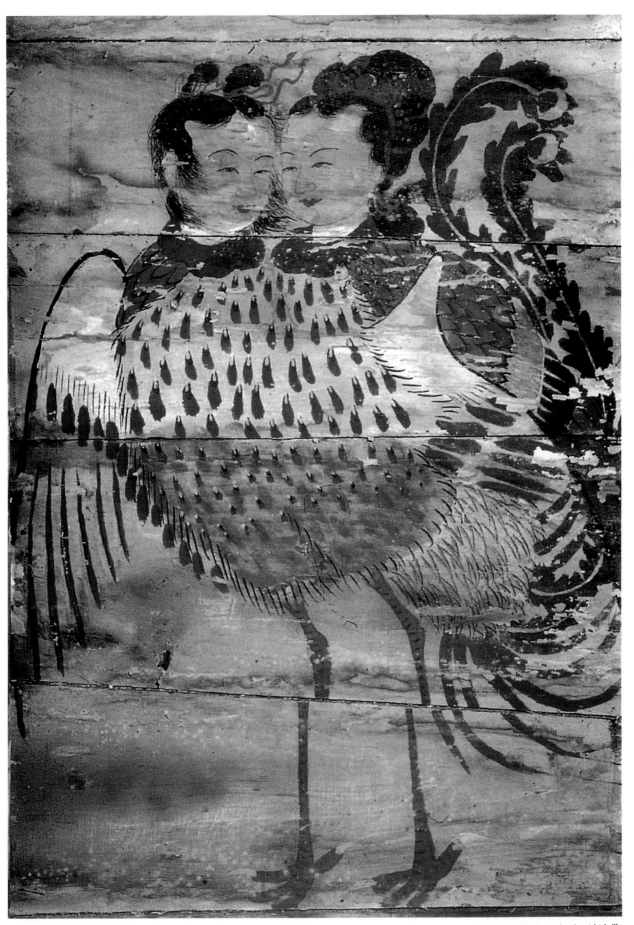

사찰 벽화의 극락조(조선시대)

단청 · 쌍봉도

기린문 와당(통일신라)

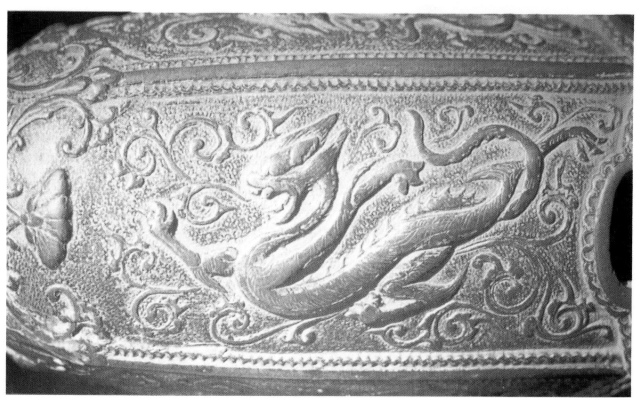

금동용문요령(통일신라)

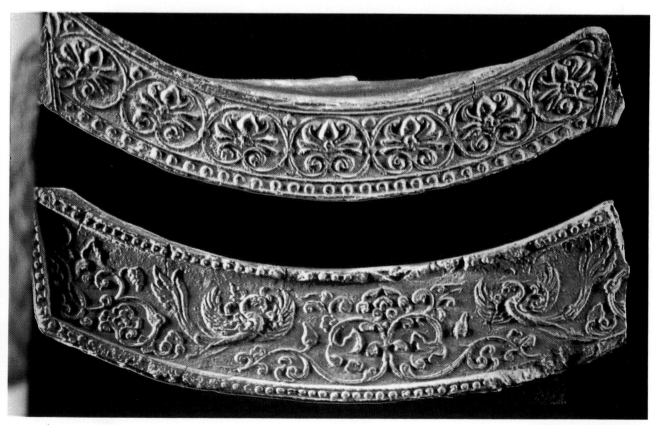

인동당초 · 쌍봉문 암키와

월상문(月象紋)

단청 · 당사자문(唐獅子紋)

제2장
자연상징의 금수문(禽獸紋)

동·서양을 가릴 것 없이 나라나 민족 마다의 신화와 전설 속에는 상서로운 많은 동물들이 등장한다. 로마의 건국설화나 그리스의 신화에서는 머리는 짐승의 형상을 하고 몸체는 사람의 형상이거나, 그 반대로 머리는 사람, 몸체는 짐승인 괴이한 형상들이 등장하고 있다.

동양미술에 나타나는 이러한 상징 동물들은 용, 봉, 곰, 학, 호랑이, 기린, 사슴, 해태, 산예(狻猊 ; 사자모양의 상상의 동물), 사자, 편복(蝙蝠 : 박쥐), 원숭아, 천마, 귀룡, 어룡, 나비, 학, 원앙, 앵무, 기러기 등등이 있다.

1. 일상문 · 월상문

일상·월상 즉, 삼족오(三足烏 ; 세발 가마귀)와 섬여(蟾蜍 ; 두꺼비), 그리고 옥토(玉兎,토끼)의 문양에 대해 다음과 같은 유래가 있다. 고대 신화에서는 화기(火氣)의 정(精)은 태양이 되었고, 수기(水氣)는 달이 되었으며, 일 월의 넘친 정이 성신(星辰)이 되었다고 한다. 그러므로 태양은 양(陽)의 주인이며 달은 음(陰)의 본(本)이라 하였다. 각종 유물과 고분 벽화에서는 해는 둥근 원안에 삼족오라고 불리우는 다리가 셋 달린 새가 1마리 있고, 달은 섬여(蟾蜍) 즉, 두꺼비가 표현되어 있는데 이러한 도상은 『회남자(淮南子)』에서 전하는 「日中有烏 而月中有蟾」라는 말과 『춘추(春秋)』, 『원명포(元命苞)』에서 「日中有三足烏 而月中有蟾」라는 말과 일치하고 있다. 이 태양을 상징하는 삼족오는 주대(周代)부터 성행했던 전설이었고 삼족의 삼(三)은 천(天)의 삼공(三公)의 상(像), 혹은 천(天) 지(地) 인(人)의 의미와 유사하다. 시베리아 아무르 강(江) 지역의 나나미 족(族)의 창세신화에도 3개의 태양이 등장하는 전설이 있다고 안다. 우리나라의 고대신화 중에서도 '3'이라는 숫자와 연관되는 신앙요소를 다분히 찾아볼 수 있는데 단군신화에서의 삼위 태백(三危太伯) 천부인(天符印) 3개가 그러한 예이다. 이 삼족오는 닭이 이상화된 것으로 생각되는데, 『회남자』에서 "해가 떠오를 때(日出) 하늘 닭(天鷄)이 울면 천하의 닭이 모두 따라 울었다"고 하였는 바, 이 천계는 금조(金鳥), 금계(金鷄), 적조(赤鳥) 등으로 표현되었다. 이 금계, 금조 등은 천(天)의 사상을 의미하고 있다 하겠는데, 『삼국유사』에서 동명설화(東明說話)의 계자(鷄子), 알지설화(閼智說話)의 금성배계(金城白鷄), 수로설화(首露說話)의 자완금란(紫綬金卵) 등이 모두 이와 유사한 사상에서 나온 것이라 생각된다. 또, 『삼국유사』의 연오랑(延烏郎)과 세오녀(細烏女)의 전설에서도 일 월에 관한 다음과 같은 이야기를 찾아볼 수 있다.

"신라 때 동해변에 한 의 좋은 부부가 살았는데, 남편은 연오라 하였고, 아내는 세오라 하였다. 어느 날 연오랑이 바다에 나가 해초를 따고 있었는데, 홀연히 전에 보이지 않던 바위가 나타나 연오를 싣고 어디론가 가버렸다. 바위 멈춘 곳은 일본의 어느 해안이었는데, 그 나라 사람들은 바위에 실려 온 연오를 범상한 사람이 아닐 것이라 생각하여 그 나라의 왕으로 받들었다. 한편, 세오녀는 해초를 따러 나간 남편이 돌아오지 않는 것이 아무래도 이상하여 연오를 찾아 나갔다. 어느 바위 위에 남편의 신발이 놓여져 있는 것을 보고 세오녀가 그 바위 위로 뛰어오르니 바위는 또 세오녀를 싣고 한 바다로 떠났는데 그 해안이었으며, 이렇게 하여 연오와 세오녀 부부가 다시 만나게 되었으니, 세오는 귀비(貴妃)로 받들어졌다. 이 때 신라에서는 까닭 모르게 해와 달이 빛을 잃게 되어 나라 안이 법석이었다. 왕이 연유를 물으니 일관(日官)이 아뢰기를, 일월의 정(精)이 우리나라에 있다가 지금은 일본국으로 건너갔기 때문에 이런 변괴가 생긴 것이라 하였다. 왕은 일본에 사신을 보내어 연오와 세오녀를 돌아오도록 타이르니, 연오는 일본에 오게 된 것은 하늘의 뜻인지라 돌아갈 수 없으므로, 세오녀가 짠

가는 새 명주를 가지고 가서 하늘에 제사를 올리면 해와 달은 다시 그 빛이 회복되리라 하였다. 신라의 사신이 돌아와 아뢰어, 왕은 그 명주를 받쳐 들고 하늘에 제사를 올렸더니 과연 해와 달의 빛이 옛대로 회복되었다."

이 전설에서 연오와 세오는 일정과 월정을 상징하고, 명주를 받들어 하늘에 제사 지내는 풍습은 당시 농경사회에서의 경천사상을 보여 주는 것이라 할 수 있다. 월상(月象)을 상징하는 섬여 즉, 두꺼비는 달의 정으로서 광휘임조(光輝臨照)를 의미하고 있는데, 고대 메소포타미아의 슈메르 문화에서도 광휘임조를 뜻하는 촛대를 사용하였다고 한다. 이 일월상에 관해서는 다음과 같은 전설이 있다.

"요(堯) 임금 때에 10개의 태양이 한꺼번에 떠올라 온누리에 불타는 듯한 열을 비추어 멸망의 위기에 놓여 있을 때, 요 임금의 청원으로 9개의 태양을 활로 쏘아 떨어뜨려 세상을 바로 잡은 예(羿, 后羿)가 천제(天帝)의 노여움을 샀다. 이리하여 천상에 올라가기 위하여 곤륜산(崑崙山)에 있는 서왕모(西王母)에게 불로불사약(不老不死藥)을 청하여 얻어 왔는데, 항아가 무녀(巫女)의 꼬임에 빠져 이 불사약을 혼자 먹고 그 벌이 두려워 달로 도망갔다. 거기에서 항아는 월신(月神)의 노여움을 받아 두꺼비로 탈바꿈을 하게 되어서 월정(月精)이 되었다."

이 전설에서 항아가 살고 있는 곳을 월궁전(月宮殿) 혹은 항궁(恒宮)이라 부르기도 한다. 또한, 월상(月象)에는 두꺼비란 표현된 것이 있는가 하면 두꺼비와 함께 토끼가 등장하는 것이 있다. 이 토끼의 형상은 대개 7세기 이후부터 나타나게 되는데, 계수나무 아래에서 토끼가 약방아를 찧고, 그 옆에 두꺼비가 엎드려 있거나 춤을 추고 있는 듯한 모습을 한 매우 해학적인 광경을 볼 수 있다. 이 토끼는 음(陰)을 나타내는 동물로서『본초(本草)』"토(兎)" 항(項)에는 '명월(明月)의 정(精)'이라 하였고, 또한『예기(禮記)』「곡례(曲禮)」에 보면, "달의 정은 명시(明視)이고 그 상(象)은 토(兎)"라 되어 있다. 이 달 속의 토끼와 계수나무의 전설이 멀리 인도를 비롯하여 중국, 한국, 일본 등에도 널리 전해 오고 있음을 보아서 이 유래는 인도에서 시작된 것으로 보이며 역시 불교의 전래와 함께 들어온 것이라 생각된다. 범어(梵語)로 "兎"는 '金金迦'라 음역되고, 불화(佛畵)에도 나타나고 있는 것으로 보아서 분명히 불교와 관계가 있

는 것으로 보인다. 중국에 이 형상이 들어온 시기를 추정해 보건대, 지금까지 최초로 월상(月象)에 토끼가 등장하는 예는 전한대(前漢代)의 장사(長沙)에서 출토된 "T"자형 백화(帛畵, 186 B.C.)로서, 기록상에 중국에 불교가 전래된 A.D. 67보다 훨씬 앞서고 있으므로 지금으로서 명확하게 알 수는 없다.

중국의 일・월상은 전한대의 백화에 표현된 형상에서 그 시원을 찾아볼 수 있다. 이 백화는 호남성 장사시의 초왕묘(楚王墓)라 전해 오던 마왕퇴(馬王堆)의 분묘 3구 중 1화와 3호 묘에서 발견된 3점이 있는데, 이 분묘에서는 연대를 밝혀 주는 명문(銘紋)이 있는 칠기가 같이 출토되어 그 시기가 비교적 명확하게 알려진 유물인 것이다. 이 1호 3호 묘에서 출토된 "T"자형 백화에는 많은 상징적인 그림이 그려져 있는데, 그 내용은 천상계와 현실계 그리고 죽은 사람이 승천하는 모습이라든가 각종 상징적인 괴면(怪面), 동물상이 가득차게 그려져 있다. 일월상은 그 맨 윗부분에 그려졌는데 우측에는 일상, 좌측에는 월상이 배치되고 있다. 일상은 붉은 색의 원 안에 '준오(踆烏)'를 상징하는 새를 그렸는데 여기에서는 삼족오가 아닌 까치의 형상이 묘사되어 있다. 또, 그 아래에 붉은색의 작은 동그라미가 8개 있는 것도 역시 태양을 나타내는 것이라 생각되는데, 이것은 앞서 말한 요 임금 때의 10개의 태양에 관한 전설과 흡사한 것으로 해석되고 있다.

월상은 초승달로 표현되고 있다. 그 안에 두꺼비와 토끼가 있어, 두꺼비는 화염 같은 것을 불어 내고 있는 모습이다. 이 화염 같은 모양은 한대에 많이 나타나는 정기(精氣)를 뿜어 내고 있는 것이라 해석할 수 있다. 또, 한 대의 와당에는 10개의 작은 원에 둘려진 평면적으로 묘사된 새를 새긴 일상문와당(日象紋瓦當, 1~3세기, 동경대학박물관)과 위를 향해 도약하는 토끼와 두꺼비가 있는 월상문와당(月象紋瓦當)이 있다. 여기에서 토끼는 측면형으로, 두꺼비는 평면형(위에서 본 형상)으로 묘사되고 있다.

후한대(A.D. 25~220) 이후에는 분묘나 사묘(祠墓)의 내부에 조각된 화상석이 성행하였다. 이 화상석에는 주로 고사(故事)나 신화, 전설을 내용으로 하였는데, 여기에 나타나는 문양은 고구려 고분벽화에서의 각종 요소와 부합되는 것이 많고 또, 우리나라의 단군신화의 내용과 흡사한 점이 많아서 특히 주목된다. 일 월상은 이러한 화상석 가운데에

월상문 수막새(신라시대)

서도 많이 찾아볼 수 있는데, 서안비림(西安碑林)에 있는 영원 15년명 (永元十五年銘, A D 103) 곽치문묘(郭雉紋墓)에서는 좌측의 일상에는 제비와 모습을 한 새가 표현되어 있고 우측에는 토끼와 두꺼비가 표현되어 있다. 표현된 내용을 살펴보면, 일상의 앞에 3마리의 새가 수레를 끌고, 중앙의 우측에는 삼족오가 앉아있는 모습이 있다. 중앙부의 일 월상을 보면 1마리의 토끼가 주걱을 들고 있고, 2마리는 약방아를 찧고 있는 모습이 있으며, 우측 월상은 평면으로 표현되어 있고, 서 있는 두꺼비가 앞발에 짧은 막대기를 들고 있다. 이 일 월상의 앞에는 두 인물이 묘사되었는데, 이는 동왕공(東王公)과 서왕모(西王母)의 모습으로서, 일 월과의 관계를 말해 주고 있다. 또, 당하침지창한화상석묘(唐河針只廠漢像石墓, 後漢 2~3세기)의 천정 북쪽과 남쪽에 각각 일상 월상이 그려졌는데 북쪽에는 일상 사신 등이, 남쪽에는 월상과 성신등이 있다. 하남성 서남부 남양 화상석(河南省西南部南陽畵像石, 後漢 2세기)에 그려진 일 월상에서는 평면적인 두꺼비가 원 안에 있는 월상이 있고, 다른 곳에서 볼 수 없는 특이한 일상의 형식을 볼 수 있다. 여기에서는 성신문에 둘러싸인 월상의 위에 제비를 닮은 평면형의 새가 크게 표현되고 있는데, 그 새의 형상이 매우 고졸한 형식을 보이고 있다.

효당산 화상 석실(孝堂山畵像石室, 後漢 129년경, 山東省) 천정 중앙의 일 월상문은 다른 화상석과 달리 선각된 것이 특징적인데 그 내용이 전해오는 설화의 내용과 같아 흥미롭다. 즉, 일상이 표현된 석전(石塼)의 중앙부에는 둥근원 속에 아래를 향해 날고 있는 제비 모양의 새를 배치하고, 좌측에는 베를 짜고 있는 여인이 있다. 우측에는 성좌와 은하(銀河)가 그려지고, 그 밑에 또 제비 모양을 한 새가 날아가고 있다. 이것은 우리나라에서 전해지고 있는 견우(牽牛)와 직녀(織女) 설화의 내용과도 부합된다. 또한 월상에서도 중앙의 둥근 원 안에 두꺼비와 토끼가 그려졌고 그 양쪽에 성좌가 있다. 이 월상은 두꺼비를 거의 중앙에 크게 표현하고 토끼는 아주 작게 표현하였는데, 역시 두꺼비는 평면형, 토끼는 측면형으로 나타나고 있다. 이 밖에 하남성 등봉현 석궐(河南省登封縣石闕, 後漢, 元初 5년, 118)에서 의인화(擬人化)되 토끼가 불사약을 찧고 있는 모습의 월상 등이 있다.

고구려 벽화 중 통구 17호분과 통구 사신총에서 볼 수 있는 것과 같이 중국 고대의 전설 속에서의 여와 복희의 형상이 그려진 중국 후한대(2~3세기 경) 화상석관(畵像石棺)은 고구려 고분벽화와 밀접한 연관이 맺어 있다. 이러한 형상은 사천성 의빈묘(宜賓墓)의 화상석관과 사천성 비현(卑縣), 서안비림의 필루관묘(匹婁觀墓, 北周, 建德元年 572)에서 찾아볼 수 있다. 이러한 여와 복희의 상(像)은 남북조 시대에서 당대(唐代)에 이르는 시기에 당시 고창국(高昌國)이라 하였던

서역 투르판(Turfan), 현재 신강성 토노번현(新疆省吐魯番縣) 아스다 나 지방의 고분에서 발견된 견화(絹畵)들에서 한대의 화상석의 잔재 인 인수사신상이 나타나고 있다. 그 예로서 국립중앙박물관에서 소장 하고 있는 오타니(大谷) 탐험대 서역유물 가운데 고창인묘(高昌人墓, 唐 7세기 초경)의 발굴품인 신상도(神像圖)를 볼 수 있다. 이 밖에 투 르판 지방의 출토품으로서 뉴델리 박물관 소장품 중 복희 여와상이 서로 꼬리를 꼬고, 손에는 구(矩)와 규(規)를 들고 있는데, 그 상 하에 는 일 월상을 그리고 그 주위에 성좌를 배치하고 있다. 이상과 같이 중국 한대에서 당대(唐代)에 이르는 각종 유물에서의 일 월상문도 중 국의 도교적 유교적인 경향에서 다시 불교적인 경향으로 변모해 오는 것을 알 수 있다. 한편 7~8세기 경에는 중국본토에서의 상징적인 일 월상이 오히려 서역 지방에서 나타나게 됨을 볼 수 있다.

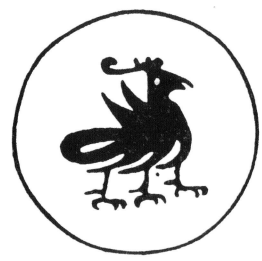

일상문(무용총)

불화에 일 월상이 나타나기 시작한 것은 육조 시대 이후의 일이라 하겠는데, 돈황 285굴 벽화(六朝時代, 585~589, 甘肅省)에는 해와 달을 실은 수레가 그려져 있다. 일상은 3마리의 새가 끌고 있고, 월상은 3마 리의 기이한 동물이 끌고 있는 그림인데 그 벽화의 기원은 인도와 페 르시아에 두고 있다. 또, 불화에서는 십일면관음보살상(十一面觀音菩 薩像) 등의 손에 들려져 있는 일 월상을 볼 수 있다. 이 수인(手印)은 일정마니인(日精摩尼印) 또는 일륜인(日輪印)과 월정마니인(月精摩尼 印), 월륜인(月輪印)이라 하는데, 이러한 밀교적(密敎的)인 불화에서 는 단순화된 까치의 모습을 한 삼족오와 토끼가 있는 계수나무가 표 현된 일상이 나타나고 있다.

고구려 고분벽화에 그려진 일 월상문은 인물 풍속화가 주요 주제로 나타나는 5세기 경과 인물 풍속화와 함께 사신도가 나타나는 6세기 이후, 그리고 6세기 후반부터 7세기에 이르는 시기에 그려졌던 것으로 보이는 사신도를 주제로한 고분벽화에서 각기 특색있게 나타난다.

가장 초기의 고분 벽화로 추정되는 고분으로는 안악 3호분, 각저총, 개마총, 연화총, 무용총, 쌍영총, 매산리사신총, 대안리고분, 약수리고분 등을 들 수 있는데, 이 시기에 그려진 일 월상은 중국 한대의 일 월상 에서의 구도적인 전통을 보여 주고 있지만 나름대로의 세련된 묘사를 보여 준다. 우선 쌍영총, 무용총, 각저총에 그려진 일 월상의 예를 보 면, 일상을 나타낸 삼족오가 봉황 또는 닭의 외형을 보여주고 있고 머 리에는 긴 계관(鷄冠 ; 닭벼슬)이 표현되어 있다. 특히, 쌍영총의 일상 문에서는 좌우로 날개를 펼쳐 활처럼 둥근 모양을 이루었고, 월상문 에서의 두꺼비는 매우 사실적으로 묘사되었는데, 아래를 향애 비스듬 히 배치되어 있다. 이러한 도상은 한대의 것에 비해 많이 발전된 양식 을 보여 주며, 특히, 일상문은 진파리 1호분에서 출토된 금동투각관형 금구(金銅透刻冠形金具)에서의 일상문과 유사한 것이다. 다음, 각저총

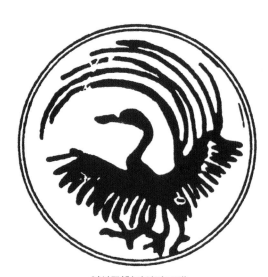

일상문(청자상감문양)

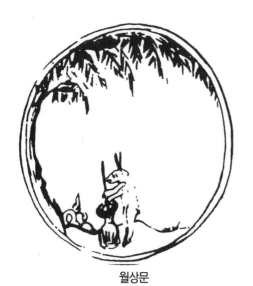

월상문

월상문(진파리 1호분)

월상문(통구사신총)

의 일 월상문은 팔각형의 궁륭식(穹窿式) 천정에 그려졌는데, 동쪽에는 일상, 서쪽에는 월상을 배치하였다. 또, 북두칠성을 비롯한 7개 성좌가 그 사이에 펼쳐졌고, 그 여백에는 모두 덩굴 모양의 괴운문이 꽉 차게 그려졌다. 일상문은 길게 뻗어 구부러진 계관이 표현된 봉황모양으로서 매우 도식적인 표현을 볼 수 있고, 월상문의 두꺼비는 쌍영총의 월상보다 훨씬 고졸한 느낌을 준다.

　무용총에서는 각저총과 비슷한 모습을 보여 주고 있으나, 월상의 두꺼비 모습은 마치 웃고 있는 듯한 표정이 풍자적인 느낌을 준다. 매산리사신총에서는 매우 특징적인 형상이 나타나고 있다. 일상문에서는 마치 동물의 머리형상을 하고, 꼬리를 길게 늘어뜨렸으며, 꼬리 부분에서 공작의 깃 모양과 같은 것 줄기가 위를 향해 뻗고 있는 특이한 모습이며 월상문의 두꺼비는 마치 물방개와 같은 곤충의 모습을 하였다. 이 두꺼비의 둘레 즉, 원 형태의 사방 주위에는 짧은 선으로 터럭같이 묘사되었는데, 이것은 회전하여 움직이는 느낌을 주고자 한 것 같다.

　6세기 이후부터 7세기에 이르는 벽화고분에서는 사신도를 주제로 하여 벽면에 그려지게 되는데, 통구사신총, 통구 17호분 미편호분(未編號墳), 강서중묘, 진파리1호분 등이 있다. 이 가운데 통구사신총 현실 동벽 천정 받침에 그려진 일월상은 앞서 말한 복희 여와상(像)으로 나타나고 있다. 이는 도교적인 경향을 보여 주는 것인데, 그 주위의 선인과 기린, 용 등에서 특히, 됴교적인 요소를 강하게 시사해주고 있다. 머리에 해와 달을 이고 날으는 복희 여와의 신상(神像)은 통구 17호분 현실 서벽 천정 받침에서도 나타나고 있는데, 이 형상은 후한대의 석궐화상(石闕畵像), 화상석관(畵像石棺), 북주(北周)의 석곽화상 등에서의 형식과 유사한 것이다. 이러한 것에 비해 고구려 고분벽화에서는 훨씬 자연스럽고 환상적으로 그려지고 있다. 진파리1호분의 천정에 그려진 일 월상은 원 주위에 화염을 돌려 마치 회전하는 듯한 느낌을 주고 있으며, 그 네 귀퉁이에도 화염을 돌린 원이 반씩 걸쳐 배치되어 있다. 여기에서도 두꺼비와 토끼가 계수나무 아래에서 약방아를 찧고 있는 일상문을 볼 수 있다. 또, 개마총 서벽 천정 받침에는 토끼가 방아를 찧고 그 뒤에 두꺼비가 엎드려 있는 모습이 있는데, 이것은 매우 사실적으로 표현되고 있어 이미 전기(前期)의 도식적인 것에서 많이 탈피하고 있음을 알 수 있다. 특히, 내리 1호분 현실 서벽 천정 받침의 월상문은 원을 굵게 두르고 그 안에는 죄측에 큰 수복이 배치되어 토끼의 발과 두꺼비의 모습만이 흔적을 남기고 있다. 여기에서의 수목은 역시 전기의 계수나무와는 달리 매우 사실적으로 그려졌으며 매우 세련된 구도를 보여 준다.

　끝으로, 강서 중묘 현실 천정에 그려진 일 월상은 둘레에 원이 이중

선으로 표현되어 달무리를 묘사한 것으로 보이며 기이하게 그려진 두꺼비는 형식적이고 상징적으로 그려졌다. 일상문에서도 봉형에 날개를 위로 둥글게 펼친 삼족오가 있으나 매우 형식적이고 치졸한 형식을 보이고 있다. 이상과 같이 고구려 고분벽화에 나타나는 일·월상을 살펴볼 때 전기의 것은 동서에 일·월을 배치하여 그 주위에 성좌가 펼쳐지고 중기에는 복희 여와의 신상이 두 손으로 받쳐 머리에 이고 있는 형상이 천정 받침에 나타나며, 사신을 비롯하여 신선·귀면·북두칠성 성좌가 그려져 한대 이후의 도교적인 경향을 보인다. 말기에는 수목이라든가 일·월의 상징적인 동물의 표현이 사실적이며 연화문 인동문 등 불교적인 경향도 많이 나타나는 반면에 형식적으로도 장식되는 경향을 볼 수 있다. 이러한 일·월상을 볼 때 우선 중국 고대로부터 전해 오는 도교사상을 기본으로 한 신화 전설을 상징화한 한대의 미술 형식에서 비롯되어서 점차 서역을 통하여 들어온 외래 문화적 요소와 융합되면서 여러 형식으로 변모하고 있음을 볼 수 있고 고구려 고분 벽화에서는 이것을 나름대로 발전시켰음을 볼 수 있다. 이러한 사상은 그 후 점차 사라졌지만 조선시대에 와서 불화 등에 나타나고 민간에서 전해 오는 설화에서도 이같은 일·월에 대한 신앙적 요소를 많이 찾아볼 수 있다.

일상문(통구사신총)

일·월상문이 새겨진 와당은 황룡사지 출토의 와당에서 유일하게 찾아볼 수 있다. 이 와당은 주연이 없이 둥근 원곽 안에 가득 차게 새겨졌다. 그 내용을 보면, 중앙에 커다란 항아리가 놓이고, 그 중심에 커다란 성수(聖樹), 또는 보화(寶花)가 꽂혀 있는데, 6송이의 보화가 피어 있고, 그 아래에는 오른쪽에 토끼가 덩실덩실 춤을 추고 있으며, 왼쪽에 두꺼비가 움츠리고 서 있는 모습이다. 이러한 일·월상문 소재는 고구려 고분 벽화에 여러 형태로 나타나고 있지만, 여기에서는 훨씬 동화적으로 표현하고 있다. 이 와당으로 보아서 일·월상문이 불교 미술에 습합(褶合)되는 시기를 짐작할 수 있으며, 그 이후 불화(佛畵)에서 일·월상문이 등장하고 있는 것을 볼 수 있다.

월상문

2. 서조문(瑞鳥紋)

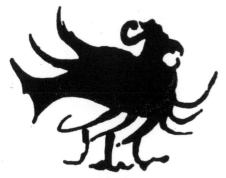

일상문(쌍영총)

월상문(내리 1호분)

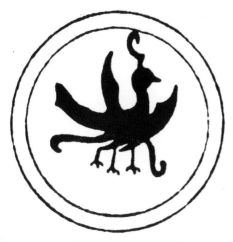

일상문(강서우현리중묘)

　무녕왕능 출토 은제탁잔 뚜껑에는 연이어진 산봉우리 사이로 날개를 펼치고 나르는 새들의 모습이 세선(細線)으로 새겨져있다. 이러한 선경(仙景)과 서조(瑞鳥)를 묘사한 그림은 고구려 고분벽화에서 찾아볼 수 있다.

　그 예로서 무용총 현실 천정부에 그려진 벽화에는 봉황을 비롯하여 갖가지 서조가 하늘을 나르고 있다. 고분벽화와 고분에서 발견된 유물에서 주로 많이 그려진 새의 유형은 우선 사신도 중에 주작과 또는 봉황이며, 그밖에 특이한 인수조신(人首鳥身)이나 수수조신(獸首鳥身)의 괴조가 있는가 하면 그밖에 독특하게 표현된 상상의 새도 나타나고, 생활인물도에서는 실제의 새 들, 즉, 까마귀 등이 등장하고, 그리고 천상도(天上圖)에서는 신선이 타고 있는 학을 볼 수 있다.

　주작은 부채 같은 두 날개를 위로 펼치고 입에는 자색(紫色)의 구슬을 물었으며, 세 갈래로 된 오색 영롱하고 긴 꼬리는 마치 공작새처럼 뒤로 힘있게 뻗쳤다. 사신도 주작 그림은 각 고분에서 다양하게 그려졌지만, 그 중 무용총의 주작도가 가장 생동감 넘치며 각 부분이 균형 있게 표현되고 있다.

　고구려 고분벽화에 그려진 사신도를 비롯한 내용은 신라 고분미술에서는 채화칠기(彩畵漆器)라든가 토기(土器), 각종 금속 장신구에 나타나고 있는데 이는 표현 대상과 기법만 다를 뿐이지 그 형상의 묘사는 서로 상통한다.

　우선 금령총 출토 채화칠기편과 천마총 출토 채화서조문(彩畵瑞鳥紋)은 그 대표적인 예이다. 이 채화판은 자작나무껍질(柏樺樹皮)로 만들어진 부채꼴모양의 채화판 6장을 잇대어 둥근 모자채양 모양을 만들었는데, 앞면에는 내면의 각 구(區)에 주색과 황색의 암수 봉황을 교대로 그려 넣고 있다. 그러한 봉황의 표현은 백제 무녕왕능 출토 금동투조식리(金銅透彫節履)에 귀갑문(龜甲紋) 안에 들어있는 봉황의 모습에서, 또는 백제, 신라 고분에서 출토된 각종 환두대도(環頭大刀)의 손잡이 장식 문양에서 유사한 표현으로 나타나고 있다.

　신라 서조문의 경우 서역(西域)의 영향을 받은 예가 몇몇 보인다. 즉, 경주 황룡사목탑지(皇龍寺木塔址) 심초석에서 발견된 화수쌍금문은판(花樹雙禽紋銀板)은 마치 동전 크기의 은판에 예리한 첨정(尖釘)을 가지고 문양을 새긴 것인데, 중앙에 망고나무 한그루를 가운데 두고 양쪽에 날개를 펼친 한 쌍의 새가 마주 대하고 있는 모양으로 새겨졌다. 그리고 그 원판의 안쪽 둘레에는 원주문(圓珠紋)을 빙둘러 장식 하였고, 무늬의 여백에는 둥근정으로 찍어서 소위 어안문(魚眼紋)을 채워 장식하였다. 이 문양과 유사한 경우는 현재 경주박물관 정원에 진렬되어 있는 거대한 석조물에 새겨진 것을 볼 수 있다. 이렇듯

좌우 대칭형으로 표현된 양식은 서역미술의 특징이라 하겠다. 이러한 서역계 동물, 식물문양 양식은 통일신라기를 즈음하여 특징을 이루게 되었다. 이 시기의 기와나 전돌에는 서방계(西方系)의 여러가지 새가 나타나기 시작하는데 즉, 원앙(鴛鴦), 앵무(鸚鵡), 공작(孔雀) 등의 조류가 등장하기 시작한다. 그리고 학, 제비, 오리, 기러기 등을 비롯한 철새들이 많이 등장한다.

고려시대 이후의 새문양은 자연 풍경을 소재로 매우 다양해 진다. 특히, 그 시기에 성행하였던 불교 선종(禪宗)의 성행과 더불어 유유자적하고 은유한 생활을 동경하였던 풍토를 문양을 통해 엿볼 수 있다. 청자상감운학문을 비롯하여 포류수금(蒲柳水禽) 또는 위로수금(葦蘆水禽) 등 갈대숲과 수양버들이 있는 강변의 물새와 철새떼의 한가로운 풍경은 그 시기에 지식인들의 은둔사상(隱遁思想)을 대변해 주고 있다.

'학(두루미)'은 예전부터 '태양새'이며 장생을 상징하는 새이다. 또한 구름(雲)도 역시 장수(長壽)를 상징한다. 따라서 '운학'은 '학수(鶴壽)'라 해석한다.

조선시대 문인화와 혹은 소위 민화(民畵)라 불리우는 그림에서 나타나는 조류에는 대개 상징적 의미를 각기 지니고 있는것이 많다. 예를 들자면 백로(白鷺, 해오라기) 한 마리가 연잎에 앉아 있는 연당(蓮塘)을 그린 그림이 있다고 하자, 이 그림을 한자로 풀이하면 '일로연과(一鷺蓮菓)'이다. 그러나 일로(一鷺)는 '일로(一路)'로, 연과(蓮菓)는 '연과(連科)'로 해석하여 즉, '한 걸음에 향시(鄕試)와 전시(殿試)를 연속해서 등과(登科)'함을 의미하는 것이다. 또 닭을 그린 그림도 더러 찾아볼 수 있다. 닭그림은 대개 '천계도(天鷄圖)'와 '계도(鷄圖)' 등이 있다. 즉, 장닭을 그린 그림인데, 이는 공명도(功名圖)라 한다. 장닭이 새벽을 알리는 울음(鳴)은 이름 명(名)과 읽는 음이 같기 때문이다. 즉, 장닭은 공계(公鷄)라 하니, 공(公)은 '공(功)'과 같고 명(鳴)은 '명(名)'으로 읽는 것이다. 또 갈대밭에 앉은 기러기 그림을 많이 볼 수 있다. 이를 '노안도(蘆雁圖)'라 하는데 이 그림은 '노안(老安)'을 뜻하는것이니 즉, 갈대와 기러기는 '편안한 노후'를 뜻하기 때문이다.

조선 초기 작품으로 청화백자매조문호(靑華白磁梅鳥紋壺, 15세기, 국립중앙박물관 소장) 등이 있다. 여기에 그려진 새는 까치도 아니고 까마귀도 아닌 '팔가조(八哥鳥)'란 새이다. 이 새는 까마귀의 일종으로 부모가 늙으면 모이를 물어와 봉양(奉養)하는 습성을 가진 새라고 한다. 따라서 겉 모양은 그다지 귀여운 새는 아니지만 이러한 새를 그림으로 즐겨 그린것은, 이새가 효금(孝禽 ; 효도를 아는 새)으로 일컫기 때문이라 한다. 또 그림에는 백두조(白頭鳥)라는 새가 많이 나타난

청화백자 일출문 (조선시대)

청화백자 월상문(조선시대)

월상문(매산리 4신총)

월상문(쌍영총)

다. 주로 송죽(松竹)과 같이 그려지는데, 소나무와 대나무 그리고 백두조는 '송축백두(頌祝白頭)'라 읽는다. 즉, 부부간에 머리가 '백두'가 되도록 해로하고 더욱 오래 살기를 기원하는 뜻을 지닌다. 즉, 송(松)은 '송(頌)'으로, 죽(竹)은 '축(祝)'으로 읽은 것이다.

또 우리 민속에는 흔히 까치가 새벽에 문앞에서 울면 기쁜 소식이 있다고 믿어 온다. 매화가지에 까치가 앉은 그림을 본다. 매화는 이른 봄에 피니 봄소식을 가장 먼저 전하고 까치는 기쁜 소식을 알리므로 이러한 그림을 '희보춘선(喜報春先)'으로 해석한다. 그리고 우리가 흔히 까치. 호랑이그림(鵲虎圖)이라 하는 그림이 있다. 민화 뿐 아니라 청화백자에도 보인다. 이역시 '보은(報恩)'을 의미한다.

조선시대의 흉배에 수놓은 서수의 무늬는 백택문(白澤紋), 해치문(獬豸紋), 웅비문(熊羆紋), 호표문(虎豹紋) 등이 있다.

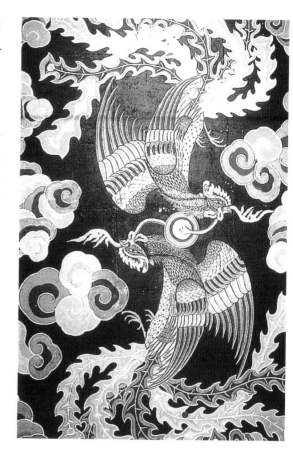

3. 의장기(儀裝旗)의 상징 동물문양

국가적 의례행렬인 노부(鹵簿)에는 군기까지 포함하여 온갖 기치가 대규모로 사용되었는데, 이 의장기의 가장 핵심적인 요소는 문양이다. 이들 문양은 군왕의 권위를 상징하는 것인데 따라서 그 문양의 쓰임은 전통적 사상과 사회적 배경을 바탕으로 하므로 자연히 의장기는 그 시대성과 사회성을 잘 보여준다. 의장기에 쓰인 상징물은 하늘, 해, 달, 산 등의 자연물과 용, 봉, 호랑이, 거북 등의 동물, 그 외에 천상(天象)·신인(神人) 등 다양하다.

동물문은 우리 고대신화 속의 동물숭배 사상과 신성한 동물이 많이 쓰인 동물문 기치와는 깊은 관련이 있다고 보고 있다.

① 용문(龍紋)

홍문대기(紅門大旗)·황룡기(黃龍旗)·교룡기(交龍旗)·감우기(甘雨旗).

용은 예로부터 무궁한 조화를 부리는 능력을 지니고 초월적인 동물로 여겨왔으며 자연스럽게 천자(天子)나 군왕(君王)을 상징하였다.

② 호문(虎紋)

문기(門旗) 등이 있다. 민화속에 나타나는 호랑이 무늬는 12지(支)의 인도(寅圖)와 사신(四神)의 백호도(白虎圖)가 있다. 방위로서 12지의 인은 동방의 상징이나 사신의 백호는 서방의 상징인 것이 특이하다.

③ 귀문(龜紋)

현무기(玄武旗)·가귀선인기(駕龜仙人旗) 등이 있다. 고대에는 거북과 뱀이 서로 휘감아 얽힌 모양을 하고 있는 것을 현무라고하여 북쪽을 담당하는 방위신이고 장수를 상징하는 길상적 의미를 나타내었다.

④ 봉문(鳳紋)

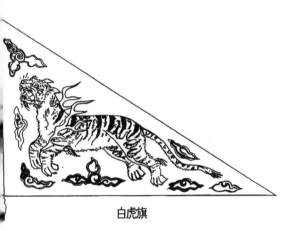

白虎旗

白鶴旗

주작기(朱雀旗)·상란기(翔鸞旗) 등이 있다. 봉새는 봉황새 가운데 수컷인데 조류의 왕으로서 초능력으로 세상의 치란을 미리 알아 밝고 어진 임금이 나타나면 그 모습을 나타낸다는 서조(瑞鳥)이다. 역시 군왕을 상징한다.

⑤ 12지문(十二支紋)

정축기(丁丑旗)·정묘기(丁卯旗)·정사기(丁巳旗)·정미기(丁未旗)·정해기(丁亥旗)·정유기(丁酉旗) 등의 육정기(六丁旗)가 있다. 12지는 동양의 역학에서 지지(地支) 의 열두 갈래인데, 각각 동물로서 상징되어 달을 나타내기도 하고 방위나 오행을 나타내기도 한다. 육정기에는 축(소, 12월, 중앙, 토)·묘(토끼, 2월, 동방, 목). 사(뱀, 4월, 남방, 화)·미(염소, 6월, 중앙, 토)·해(돼지, 8월, 북방, 수)·유(닭, 10월, 서방, 금)의 짝수의 달을 나타내는 지지가 쓰인다.

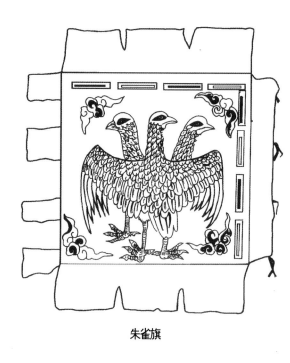

朱雀旗

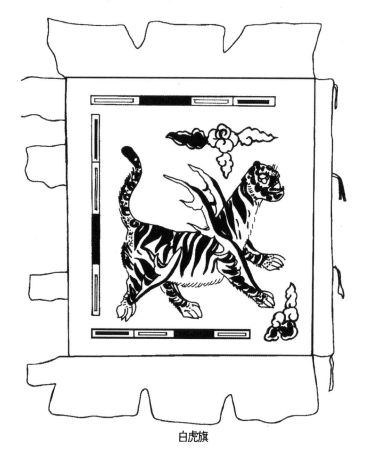

白虎旗

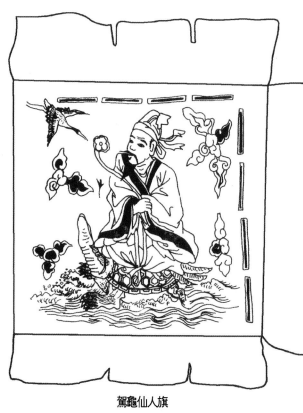

駕龜仙人旗

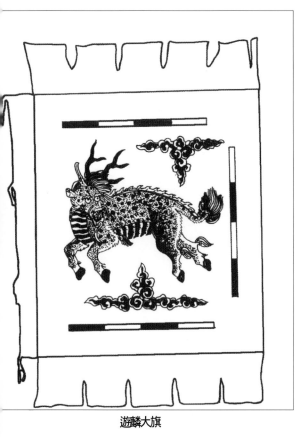

遊麟大旗

⑥ 기린문(麒麟紋)

기린기(麒麟旗), 유린기(遊麟旗), 각단기(角端旗) 등이 있다. 기린은 예로부터 신령스러운 동물로서 어진 임금이 나타나면 모습을 보여 이상적인 평화시대를 상징한다. 각단은 하루에 만리를 가고, 각 지방의 말이 통한다는 전설상의 동물이며, 기린을 달리 무르는 이름이다.

⑦ 마문(馬紋)

삼각기(三角旗), 천마기(天馬旗), 용마기(龍馬旗) 등이 있다. 천마는 하늘을 날아 천록(天祿)과 벽사(벽사) 등을 상징한다는 도가(道家)에서 나온 상상적인 동물이다. 특히, 태양과 관계가 있다는 천마의 신화는 유라시아 대륙의 동서에 걸쳐 넓게 분포되어 있다.

⑧ 웅문(熊紋)

황웅기(黃熊旗), 적웅기(赤熊旗) 등이 있다.
웅비(熊鄙)는 일반적으로 곰은 맹수로서 명산에 살며 겨울에는 칩거한다. 사납고 힘이 세어 수목을 뽑을 정도이다. 조선시대에는 이 짐승을 그 용맹스러움을 상징하여 무관 삼품의 흉배문양으로도 사용하였다.
곰은 우리 고대 신화에서 매우 신령스러운 동물로 여겨져 단군신화에서는 웅녀가 사람으로 화해서 단군을 낳았다고 하였다. 또한 고대 유물에서는 곰의 형상이 몇몇 등장하기도 한다.

⑨ 백택문(白澤紋)

백택기(白澤旗) 등이 있다. 백택은 중국 고대의 상상적인 인수(人獸)의 하나인데 말을 하고 만물의 모든 뜻을 알아내며 유덕한 임금이 나타나면 모습을 드러낸다고 하였다. 즉, 유덕한 임금의 치세에 나타나고, 만물의 모든 뜻을 알아낸다고 하면 말을 한다는 신수(神獸)이다. 백택이란 본래 사자를 달리 부르는 이름이다. 후궁의 소생인 아들 즉, 군(君)의 흉배에 수놓았다.

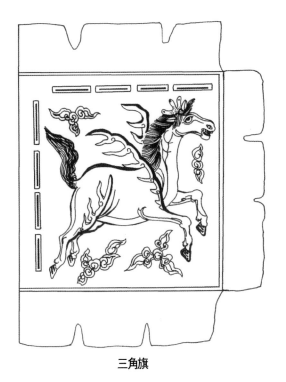

三角旗

⑩ 사자문(獅子紋)

치사기(馳獅旗) 등이 있다. 사자는 서방에서 들어와 천록이나 벽사를 상징한다.

⑪ 운학문(雲鶴紋)

백학기(白鶴旗), 현학기(玄鶴旗) 등이 쓰여졌다. 동양미술에서는 고대로부터 상운(祥雲), 선학(仙鶴)이 그림으로 또는 조각, 공예 등 조형미술에서 다양하게 쓰여졌다.

고분벽화나 목조. 석조 건조물에서는 하늘세계를 상징하는 길상적인 구름이 다양하게 표현되어 있고 혹은 구름 위로 학을 타고 내려앉는 천신들의 모습과 각기 여러가지 악기를 연주하며 구름 위를 나르는 천인상이 나타나고 있다. 그러한 구름은 '상운서일(祥雲瑞日)'이라 하였고 또, 학은 일명 '일품조(一品鳥)'라 일컬었다. 고려시대의 상감청자에서는 한 쌍의 학이 구름 사이에서 원무(圓舞)하며 춤을 추는 모습이라든가 푸른 창공에 흰구름 사이를 날아 오르는 모습 새겨졌고, 궁전이나 사찰 등 고건축의 단청에서 운학 무늬가 많이 나타나고 있다.

12세기 중엽의 상감청자에서는 항아리, 병, 대접, 주전자 등의 넓은 지면의 공간을 활용하여 상감한 운학무늬가 가장 세련미를 보여주고 있는데 그 후 13세기 중엽부터는 점차 그 무늬가 인화문기법으로 바뀌어지며 가득하게 잘잘한 구름과 학이 가득하게 새겨지는 등 추상적으로 변화되고 있다.

조선 시대에는 청화백자에 회화적인 필치로 그려진 운학 무늬가 특징을 이루며, 나전칠기를 비롯하여 목공예와 자수품에서 다양하게 나타난다. 조선시대 초에는 처음으로 관복(官服)에 품계를 나타내는 흉배(胸背)를 사용하게 되었는데, 그것은 구름과 학이 선비의 청백한 기상을 상징하기 때문이다. 문관의 흉배에는 운학 무늬가 수 놓아졌다. 당상관은 쌍학흉배를, 당하관은 단학흉배를 사용할 수 있었다. 구름과 학은 각각 장수를 의미하여, 각각 장수(長壽)를 상징하는 열가지 사물 즉, 십장생 중에 하나로서 꼽히는데 건축의장을 비롯하여 문방구류, 의류 등 많은 공예의장에서 상서로움을 상징하는 무늬로 쓰여져왔다.

전설에 의하면 학은 흑, 황, 백, 청의 네 종류가 있다고 하며 그중 검은학은 가장 오래 산다고 한다. 이 학은 600살이 되면 물만 마시고 산다고 하였다. 그래서 옛 사람들은 많은 사람들이 고고하게 평생을 살다가 학으로 변신하였다고 믿는다. 해치란 짐승은 마치 양처럼 생

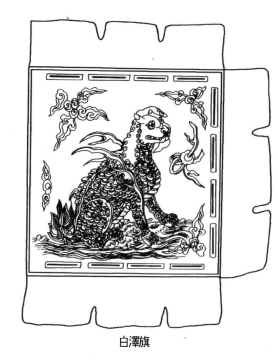

白澤旗

겼고, 성품이 곧고 충직하여, 사람들이 소송이 걸리면 그 중 그른 사람을 밀쳐낸다고 하는 전설상의 짐승이다. 해치를 수놓은 흉배는 문무백관의 기강을 바로잡고 임금의 잘못을 간하는 직책을 가진 대사헌의 제복에 부착 되었다.

이밖에 세상에 성인이 나타나거나나라 안에 상서로운 조짐이 보일 때면 나타난다는 사령(四靈) 즉, 네가지 동물이 있다. 이 네 동물은 용·기린·봉황·거북을 말하는데, 이 동물들은 하늘세계에서 지상에 길흉을 미리 알려주기 위해 나타난다고 한다. 용과 봉황은 이미 잘 알려져 있어서 친숙한 편이지만 기린이란 짐승은 요즘 남방지방에 사는 목이 긴 짐승 '기린'을 말하는 것이 아니라 상상적인 것이다. 이 동물은 본래 그 형상은 사슴의 몸체에 소의 꼬리를 달고 이리의 이마와 말의 발굽 등을 고루 갖추고 있다.

⑫ 사신문(四神紋)

주작기, 현무기, 청룡기, 백호기의 4가지가 있다. (사신도 참조)

⑬ 천상문(天象紋)

해와 달은 하늘에서 음양을 다스리고, 별들은 지상의 만물에 작용한다고 믿었다. 일월성신은 천·인·지(天人地)를 연결하는 신성한 민간신앙의 대상으로서, 또한 천명을 받아 지상을 다스리는 왕권의 상징으로서 깃발의 문양에 많이 쓰였다.

㉮ **28수기(이십팔수旗) :** 각(角)·항(亢)·저(氐)·방(房)·심(心)·미(尾)·기(箕)·두(斗)·우(牛)·여(女)·허(虛)·위(危)·실(室)·벽(壁)·규(奎)·누(婁)·위(胃)·묘(昴)·필(畢)·자(觜)·삼(參)·정(井)·귀(鬼)·유(柳)·성(星)·장(張)·익(翼)·진(軫)의 28가지이다. 각성기라 부른다..

㉯ **일월기(日月旗)**
일기(日旗)·월기(月旗)·북두칠성기·오성기(五星旗)가 있다.
일기에는 삼각형으로 중앙부에는 붉은원 속에 세발달린 검은 새 즉, 해의 정기(精氣)인 삼족오(三足烏)가 한 마리 들어있고, 월기는 푸른 삼각형 깃발의 중앙에 주홍빛 원 속에달의 정기인 흰토끼 즉, 옥토(玉兎)가 한 마리 들어 있는 모양을 하고 있다

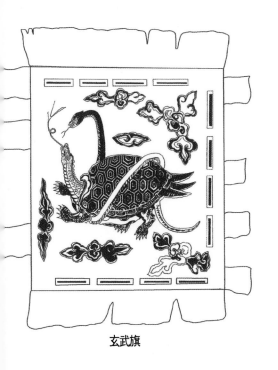

玄武旗

㉺ 신인문(神人紋)

동물문 가운데서도 귀문과 관련된 가귀선인기 따위이다. 신선은 속세를 떠나 천상계에 산다는 인식에서, 천상은 곧 하늘이요, 군왕은 곧 하늘이 보낸 사람이므로 신인문은 왕의 상징으로 노부에 등장한다.

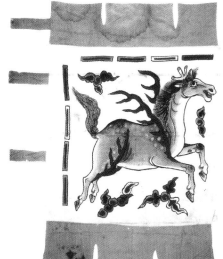

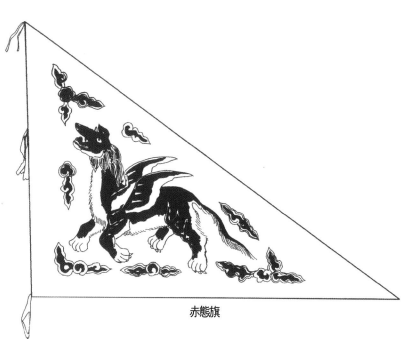

赤熊旗

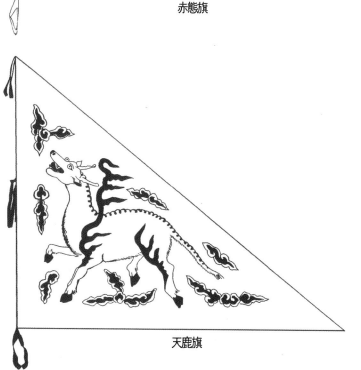

天鹿旗

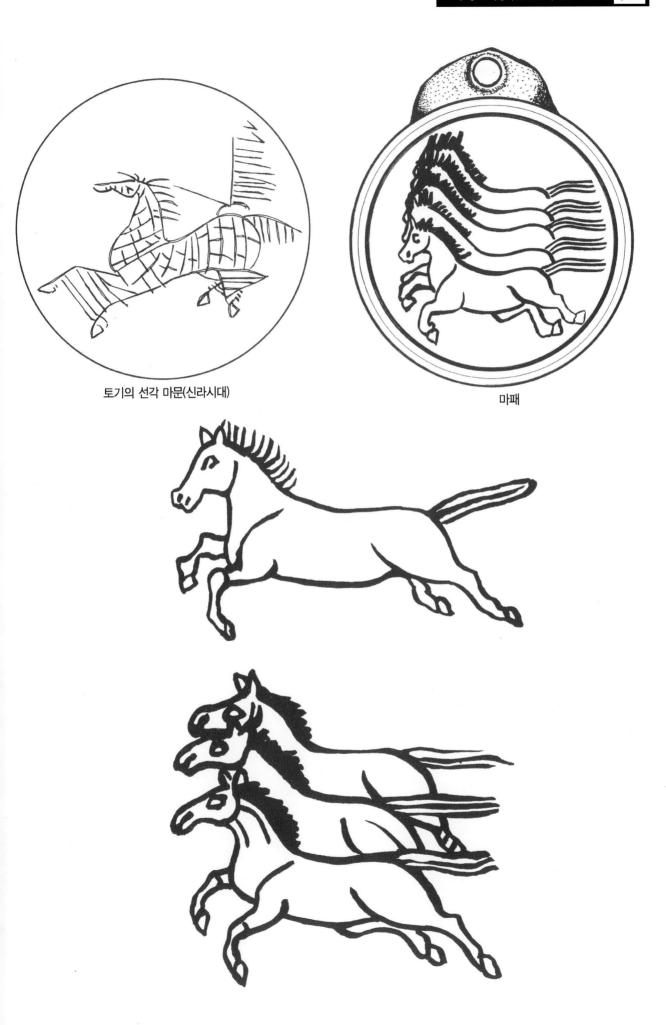

토기의 선각 마문(신라시대)

마패

3. 의장기(儀奬旗)의 상징 동물문양

채화천마도(천마총, 신라시대)

3. 의장기(儀獎旗)의 상징 동물문양

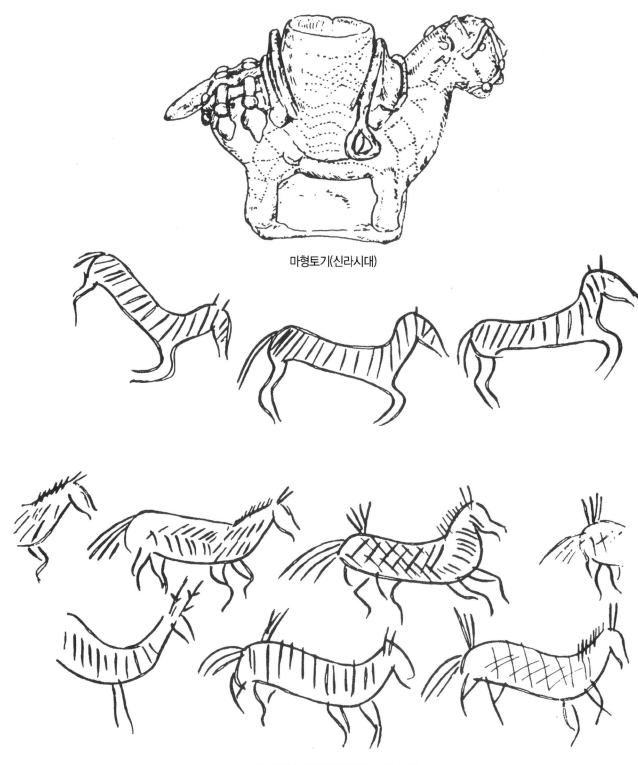

마형토기(신라시대)

신라시대 토기 목긴항아리의 말 문양

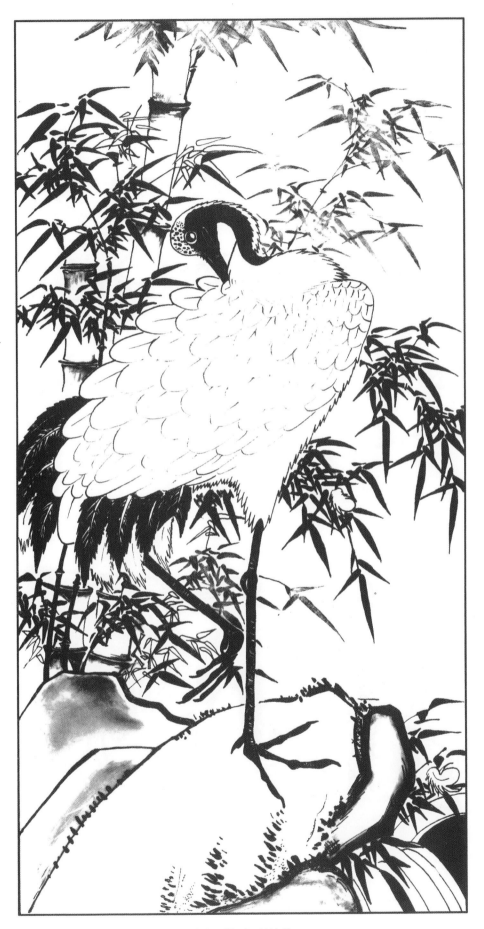

민화 죽학도(조선시대)

3. 의장기(儀奬旗)의 상징 동물문양

청자상감 운학문 병(고려시대)

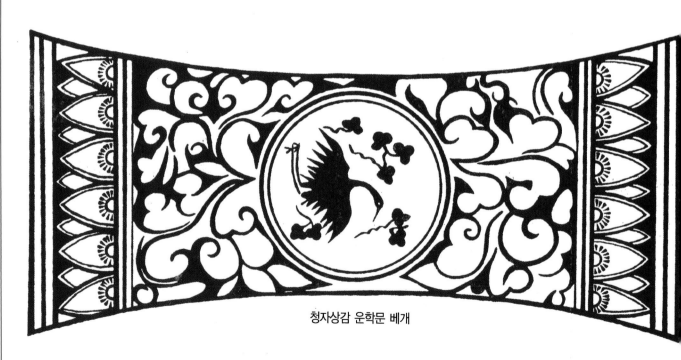

청자상감 운학문 베개

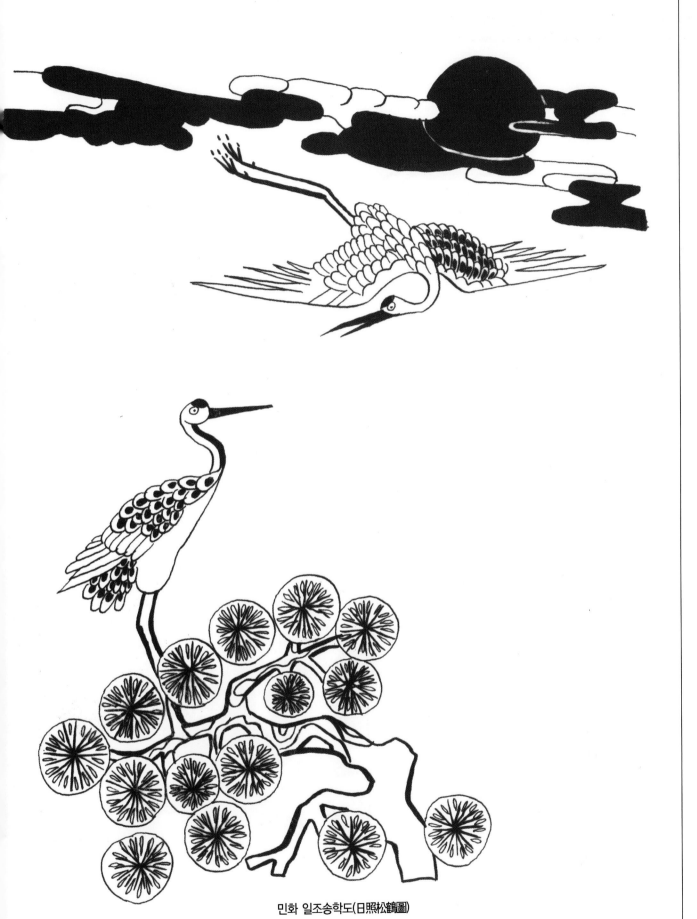

민화 일조송학도(日照松鶴圖)

3. 의장기(儀奬旗)의 상징 동물문양

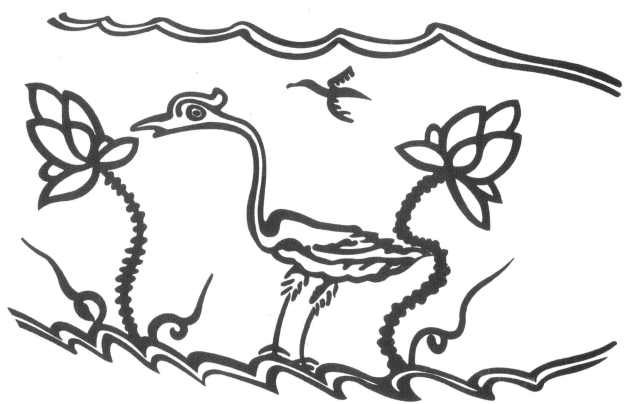

분청사기 연학문 장국(조선시대)

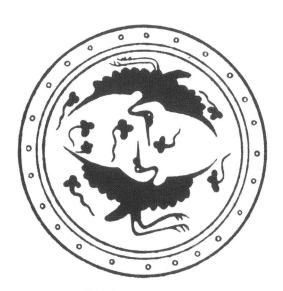

청화백자운학문 베겟모

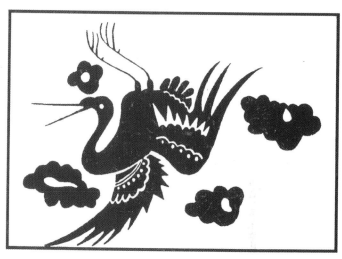

청화백자운학문병(조선시대)

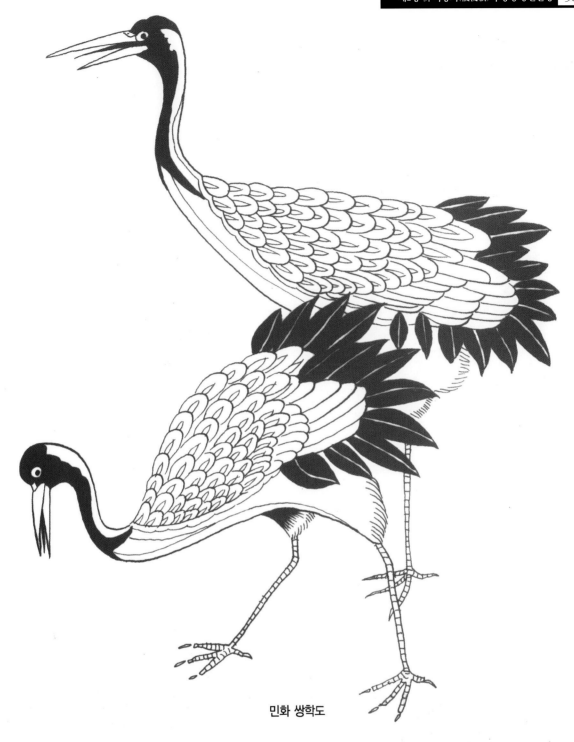

민화 쌍학도

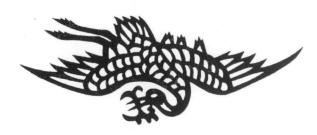

색지 전지공예 학문

금박 쌍학문

3. 의장기(儀奬旗)의 상징 동물문양

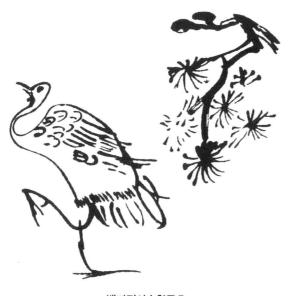

백자진사송학문호

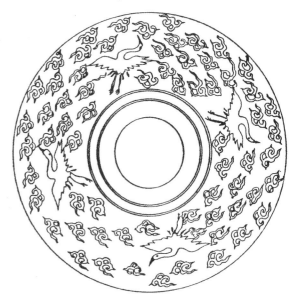

청자상감운학문대접

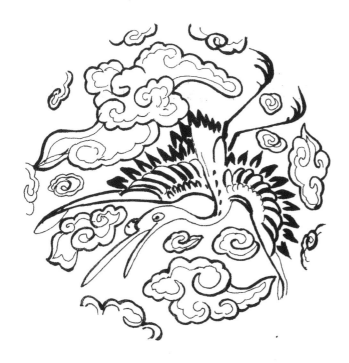

청화백자운학문접시

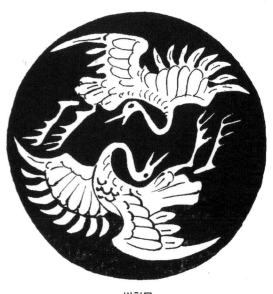

쌍학문

3. 의장기(儀獎旗)의 상징 동물문양

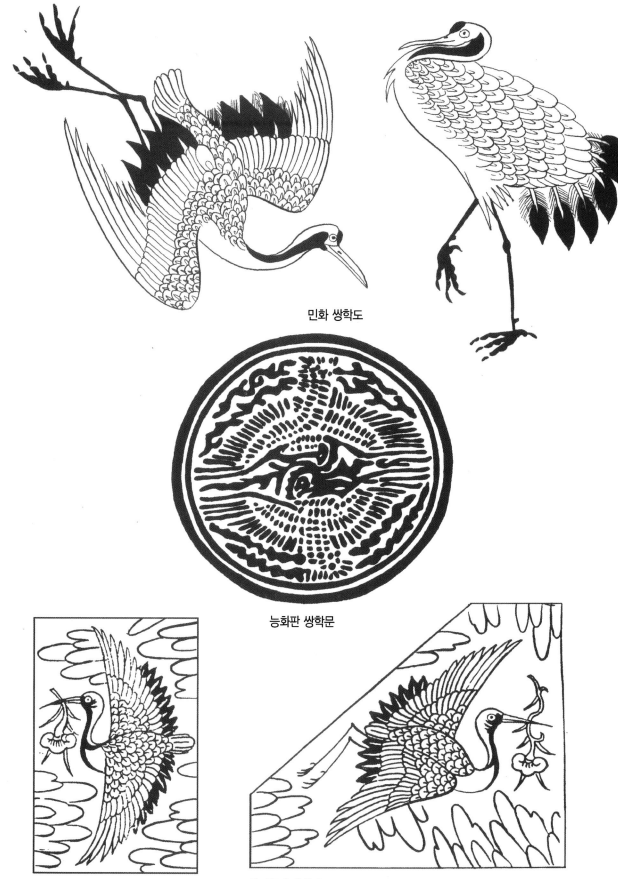

민화 쌍학도

능화판 쌍학문

화각공예 운학문

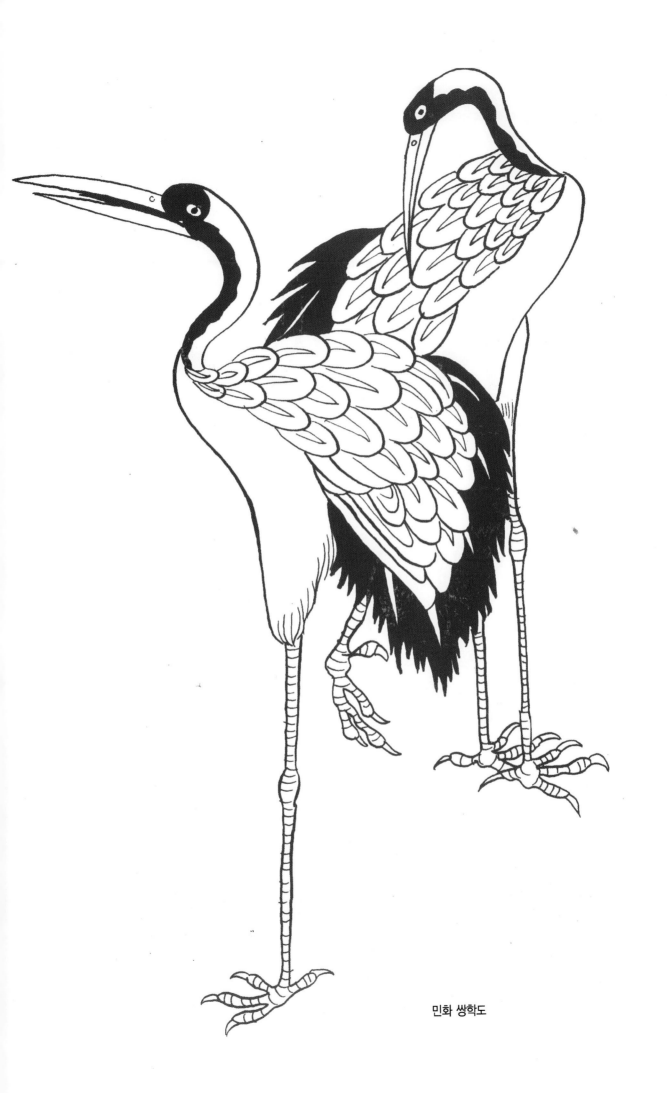

민화 쌍학도

3. 의장기(儀獎旗)의 상징 동물문양

청자상감운학문매병

청자상감운학문접시

청화백자운학문 접시

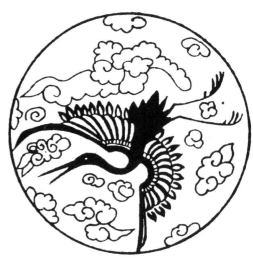

청화백자운학문 접시

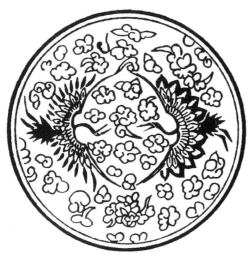

청화백자운학문 접시

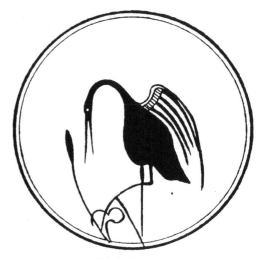

청자백자운학문호

3. 의장기(儀獎旗)의 상징 동물문양

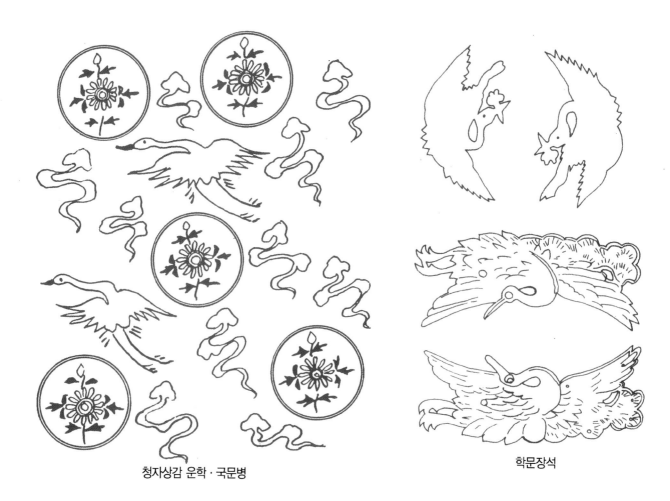

청자상감 운학·국문병

학문장석

색지 전지공예 예단함의 쌍학문

3. 의장기(儀獎旗)의 상징 동물문양

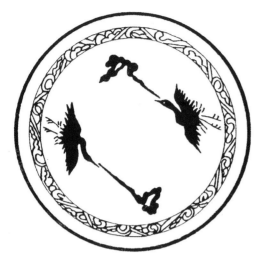

청자상감운학문 대접

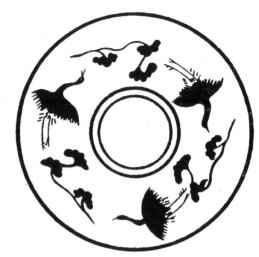

청자상감운학모란문대합

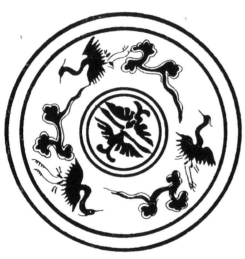

청자상감진사운학문합자

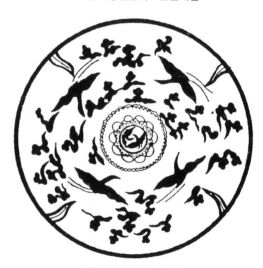

청자상감운학문 대접

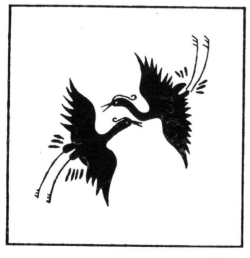

청자상감백학문병

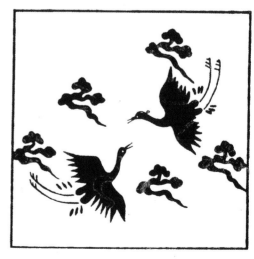

청자상감운학문매병

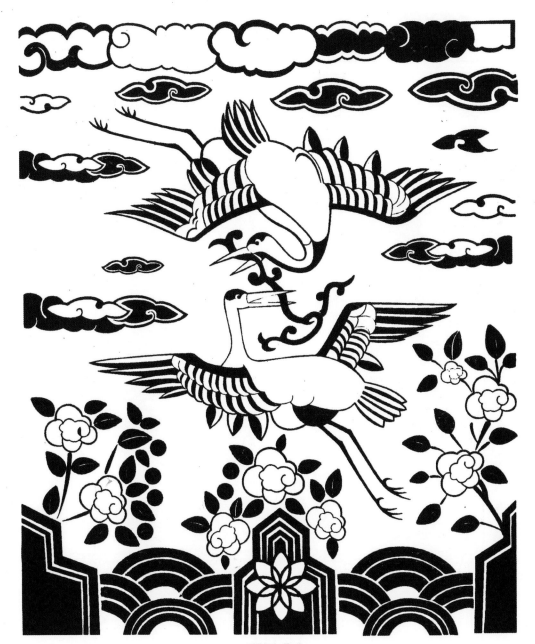

쌍학문 흉배

학문양 장석

3. 의장기(儀獎旗)의 상징 동물문양

후수(候綏)의 운학문

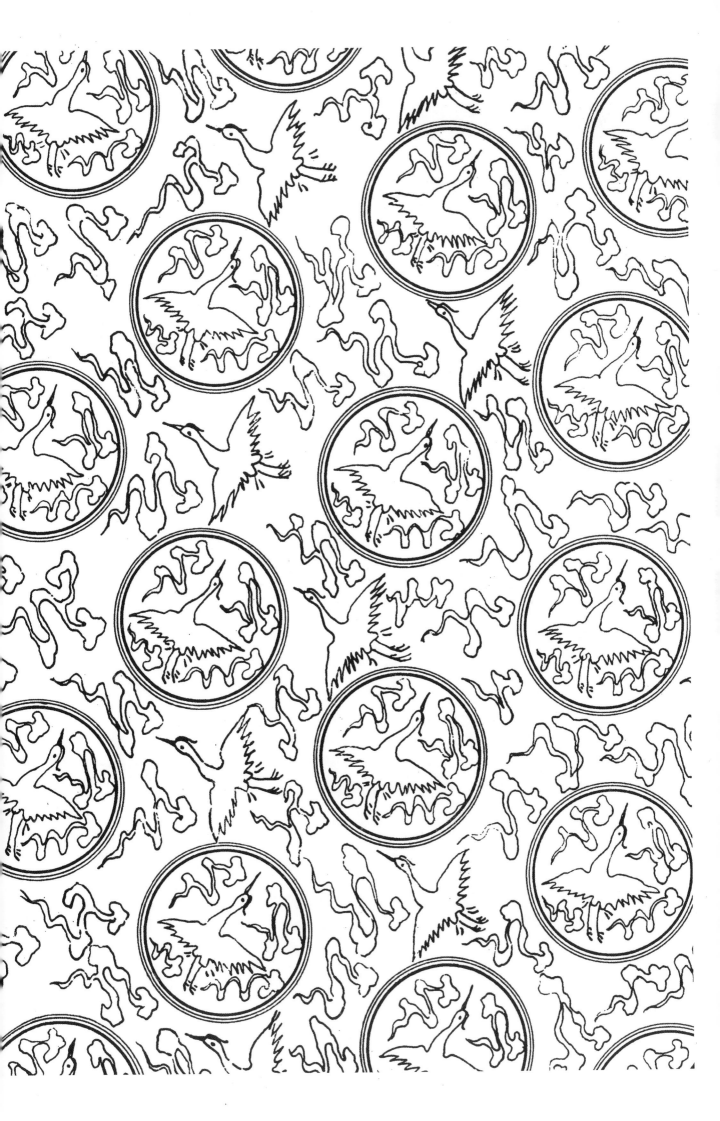

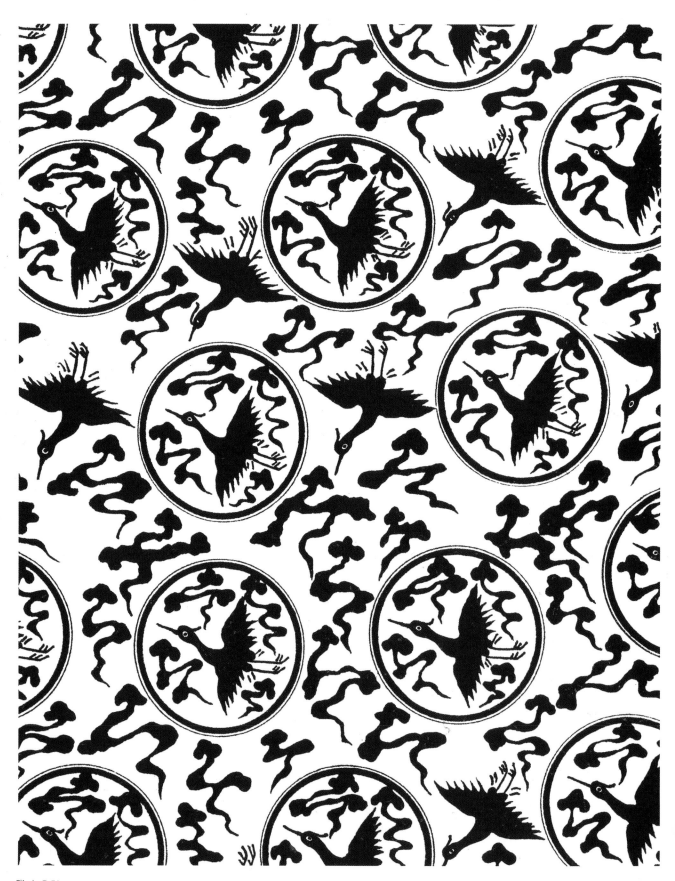

청자 운학문매병

4. 동물 신상(神像) 문양

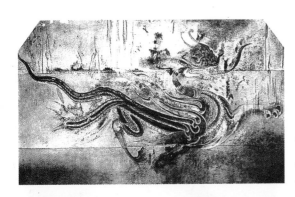

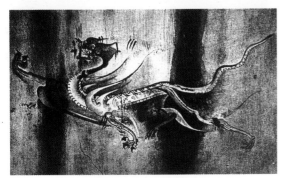

① 사신(四神)

고대인들은 우주 만물의 생성이 오행설(五行說)에서 비롯되었다는 생각을 하였다. 그러므로 목(木)·금(金)·토(土)·화(火)·수(水)의 오행에 따라 오방색을 배설하고 또한 무덤이나 관(棺)의 사방(四方)을 수호하는 청룡(靑龍)·백호(白虎)·현무(玄武)·주작(朱雀)의 사수(四獸)가 4방위를 담당하는 신(神)으로 배정되어 있다고 한다. 『이아(爾雅)』에 의하면 "사방에 모두 칠수(七宿)가 있는데 각기 일정한 형태를 이루고 있다. 동방은 용의 형상을, 서방은 범의 형상을, 남방은 새의 형상을, 북방은 거북의 형상을 이루고 있다.(四方皆有七宿各成一形 東方成龍形 西方成虎形 南方成鳥形 北方成龜形)"이라고 했다. 이러한 동물 신상은 하늘의 28수(宿) 가운데 각 방위에 있는 별의 이름이다. 즉, 백호는 서쪽에 있는 일곱별의 4대문 문루(門樓) 천장 반자에는 각기 방위를 담당하는 사신이 그려진다.

사신도는 사수도(四獸圖)라고도 하는데, 중국 고대의 음양 오행설에서 기인한 무덤의 방위신을 말한다. 사신도의 사수는 동쪽은 청룡(靑龍), 서쪽에는 백호(白虎), 남쪽에는 주작(朱雀), 북쪽에는 현무(玄武)의 네 방위신이다.

■ 청룡(靑龍)

청룡은 동쪽 기운을 맡은 태세신(太歲神)을 상징한 짐승으로 예부터 무덤이나 관의 왼쪽에 그려졌다. 쌍각에 긴 혀를 내밀고 구름 위를 나르는 형상이다.

옛 천문학에서는 동쪽 일곱 별의 명칭으로 창룡(蒼龍)이라 부르기도 한다. 곧 각(角), 항(亢), 저(氐), 방(房), 심(心), 미(尾), 기(箕)를 말한다. 동쪽 방위의 목(木) 기운을 맡은 태세신(太歲神)을 상징하는 청룡으로 형상화 되었다. 주로 무덤 속 관의 왼쪽에 그려졌는데, 그 예로서 고구려 무덤인 평남 강서군 우현리고분과 백제무덤인 공주 송산리 6호분 등을 볼 수 있다. 그리고 조선시대에도 의장기(儀裝旗)에 그려지고 있다.

■ 백호(白虎)

백호는 서쪽을 맡은 수호신으로 머리에 용처럼 쌍각이 없고 몸에 비늘이 없는 대신 몸에는 호반(虎斑 ; 호랑이 등에 있는 무늬)이 묘사되고, 우모(羽毛)를 휘날리며 질주하고 있는 형상을 보여준다. 백호는 홍·적·자·황·록·청 등 오채의 완자구름(卍字雲紋)에 둘러싸인 사신이 각기 쌍을 이루어 천지인(天地人) 삼재(三才)를 상징하는 삼

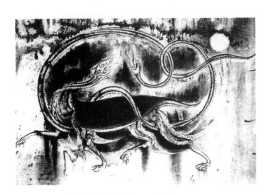

강서 우현리 중묘 사신도
우현리 중묘

태극(三太極)을 중앙에 두고 상하로 배치하고 있다.

하늘의 28수(宿) 가운데 서쪽에 있는 일곱별의 명칭이다. 곧 규(奎), 루(婁), 위(胃), 묘(昴), 필(畢), 자(觜), 삼(參)을 말한다.

■ 주작

주작은 남쪽을 맡은 수호신으로, 무덤과 관의 남쪽 벽에 그려졌다. 머리는 볏이 달린 수탉의 모습을 하였고, 깃을 넓게 펼쳐 원을 그리듯 하늘로 치켜 올려서 마치 원무(圓舞)를 하는 듯 하다. 꼬리는 아름다운 곡선을 이루러 그 위엄을 돋보인다. 주작은 부채 같은 두 날개를 위로 펼치고 입에는 자색의 구슬을 물었으며, 세 갈래로 된 오색 영롱하고 긴 꼬리는 마치 공작새처럼 뒤로 힘있게 뻗쳤다. 사신도 주작 그림은 각 고분에서 다양하게 그려졌지만, 그 중 무용총의 주작도가 가장 생동감 넘치며 각 부분이 균형 있게 표현되고 있다.

고구려 고분벽화에 그려진 사신도를 비롯한 내용은 신라 고분미술에서는 채화칠기(彩畵漆器)라든가 토기(土器), 각종 금속장신구에 나타나고 있는데 이는 표현 대상과 기법만 다를 뿐이지 그 형상의 묘사는 서로 상통한다.

■ 현무

현무는 북쪽을 맡은 수호신으로 무덤의 북벽에 그려지고 또 관의 뒤쪽에 그려진다. 그 형상은 거북의 생김새와 같으며, 몸에는 뱀이 휘감아 서로 바주 대하면서 대응하고 있는 모습을 나타낸다. 예로부터 현무는 태음신을 상징하는 지신(地神)이며 또한 수신(水神)이다

② 사령(四靈)

예부터 이 세상에 성인이 나타나거나 나라 안에 어떤 상서로운 길조가 보일 때 나타난다는 네 신령스러운 짐승을 일컫는다. 이 네 마리 영수는 용(龍), 기린(麒麟), 봉황(鳳凰), 거북(龜) 등을 말한다. 이 상상적인 짐승들은 주로 고분벽화, 궁궐단청, 고려거울(高麗鏡), 자수, 도자기, 나전칠기, 화각장공예 등 다양하게 나타난다. 이 짐승들은 본래 도교사상에서 비롯된 오행에 결속되어 각각 계절과 시각과 방위를 담당 하는데, 사신(四神)은 무덤을 수호하는 신수인데 비하여 사령은 천상계에서 지상에 길흉을 미리 알려주기 위해 나타나는 영수라는 점에서 그 역할이 다르다.

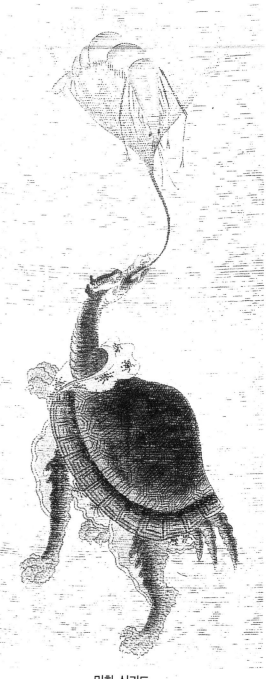

민화 신귀도

■ 기린
전설상에 사령의 생김새에 대해 말하고 있는데, 기린은 본래 살아있

는 풀을 밟지 아니하고, 생물을 먹지 않는 어진 짐승으로 그 형상은 사슴의 몸, 소의 꼬리, 이리의 이마, 말의 발굽 등을 고루 갖추었으며, 머리에는 뿔이 하나 난다고 한다.

■ 용

용도 역시 여러가지 복합체로 설명되고 있는데 몸체에는 뱀과 같이 비늘이 온몸에 돋고, 사슴의 뿔이 머리에 돋았으며, 귀신의 눈과 소의 귀를 닮았다고 한다. 용은 깊은 못이나 바닷속에서 때로는 자유로이 공중을 날아 구름과 비를 몰아 풍운조화를 일으킨다고 한다.

■ 봉황

봉황 또한 닭의 머리에 뱀의 목을 하였고, 제비의 턱, 거북의 등, 물고기의 꼬리 모양을 하고, 몸과 날개에 오색을 띄어 찬란한 빛을 내며, 오음(五音)의 소리를 낸다고 하였다. 거북의 형상도 장생과 길상을 나타낸다고 하여 고대로부터 신수로 알려져 왔다. 거북은 만년을 사는 고령동물이고, 학은 천년을 사는 장수하는 선금으로 전해져 내려오고 있다. 대개 이 짐승들은 암수가 같이 나타나며, 봉황의 경우 봉은 암컷, 황은 수컷이다.

■ 거북

동양에서는 거북을 신성하고 장수와 힘과 인내를 상징하는 동물로 여겨왔다. 거북은 또한 사신(四神)의 하나로 무덤의 북방을 맡은 방위신이며 또한 계절로는 겨울을 상징하기도 한다. 거북의 둥근 돔 형태의 잔등은 하늘을 상징하여 흔히 천정을 귀갑무늬로 표현하였다. 복부는 수면 위에서 움직이는 대지를 표상한다. 그 긴 수명 때문에 거북은 결코 죽지않는 동물로 여겨지게 되었으며 그렇기에 장수를 의미하는 것이다. 『본초강목』에서 말하가를, 거북 껍질의 위쪽 볼록한 부분은 하늘의 별자리와 일치하는 다양한 표식을 가지고 있으며 양(陽)을 나타낸다. 아래쪽의 평평한 껍질은 땅에 합치하는 선들을 지니고 있으며 음을 나타낸다. 신성한 거북은 뱀의 머리와 용의 목을 갖추고 있으며, 뼈는 몸밖에 있고, 살은 몸 안에 있으며, 내장은 머리와 연결되어 있다. 숫놈은 봄에 나와 껍질을 갈고 겨울에는 동면하는데 그 때문에 거북은 장수한다고 한다

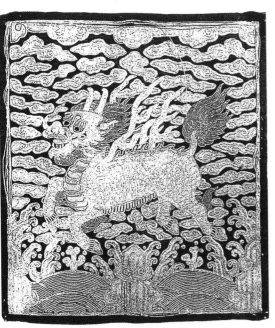

자수 기린문 흉배

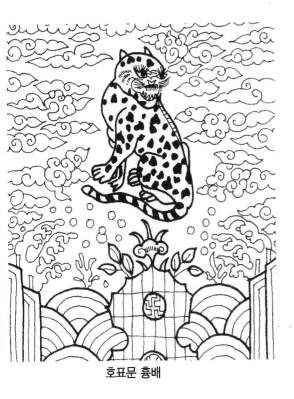

호표문 흉배

4. 동물 신상(神象)문양

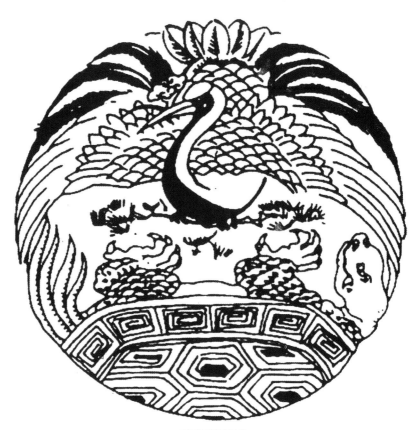

귀학문(龜鶴紋)

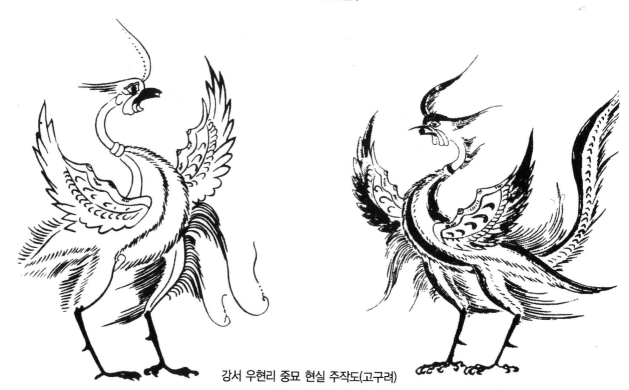

강서 우현리 중묘 현실 주작도(고구려)

4. 동물 신상(神象)문양

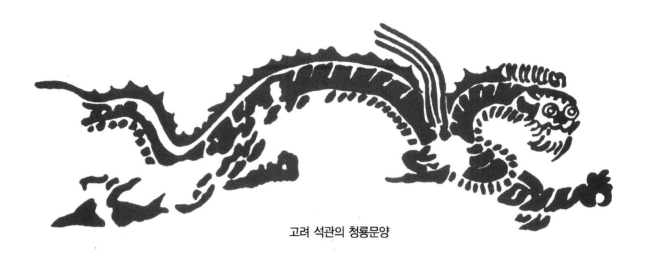

고려 석관의 청룡문양

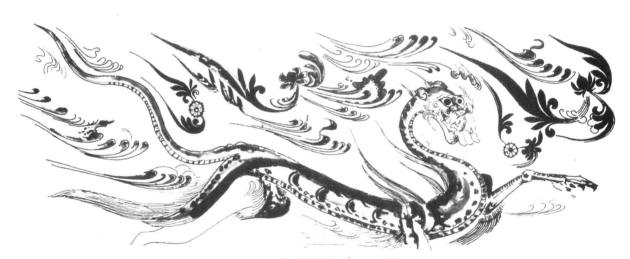

청룡도(진파리고분, 고구려)

석비의 용문

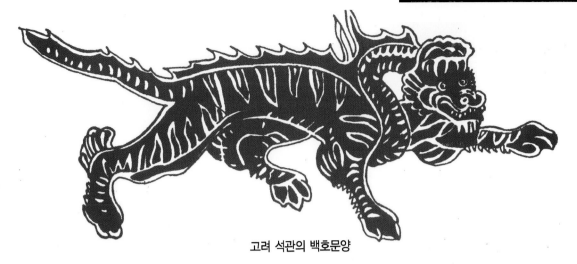

고려 석관의 백호문양

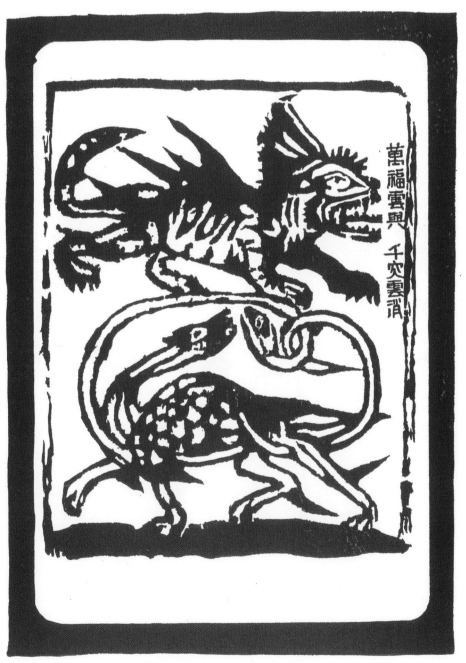

부적(만복이 구름일듯 하기를 기원함)

4. 동물 신상(神象)문양

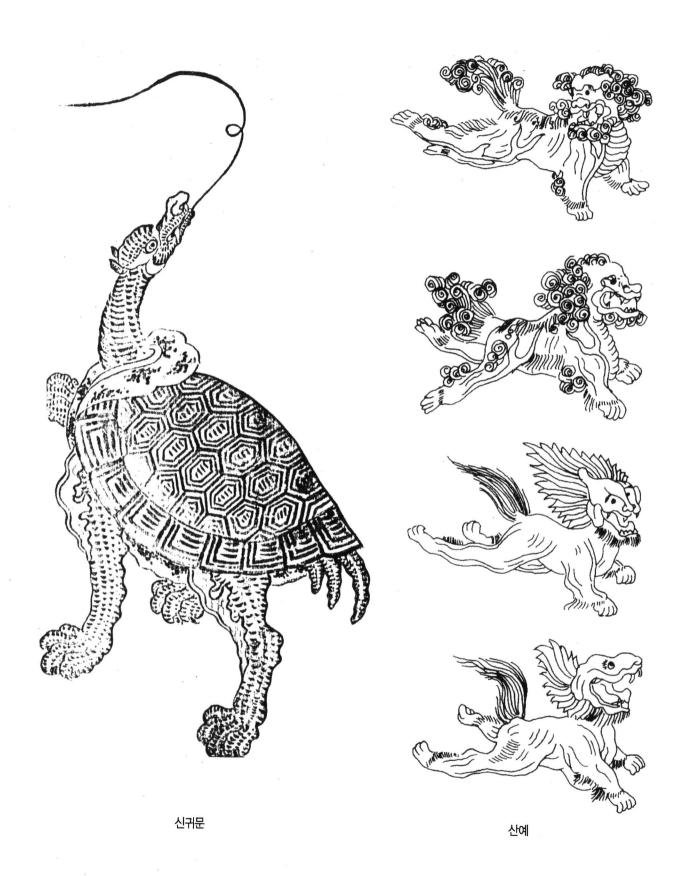

신귀문

산예

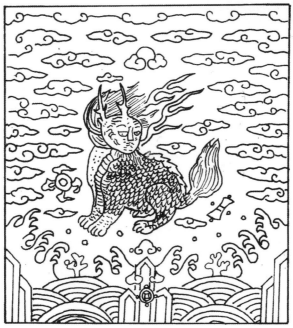

해치문 흉배

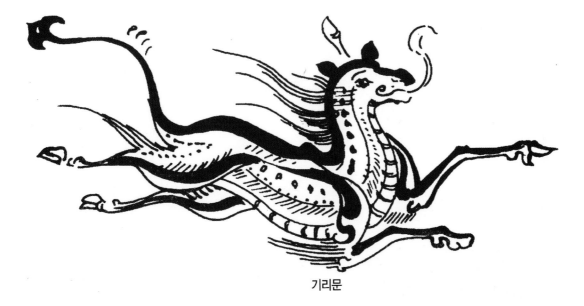

기린문

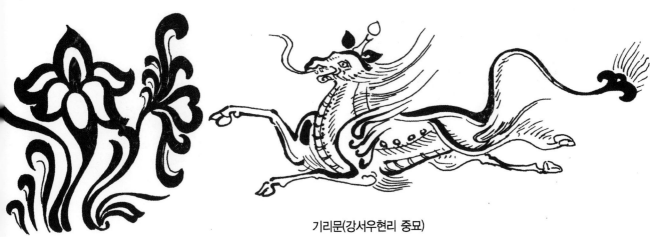

기린문(강서우현리 중묘)

4. 동물 신상(神象)문양

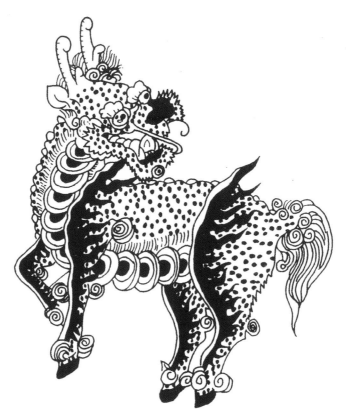

민화의 기린

해치문

민화의 기린

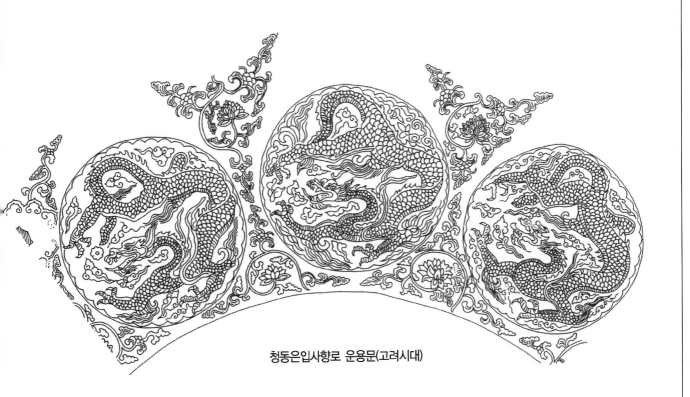

청동은입사향로 운용문(고려시대)

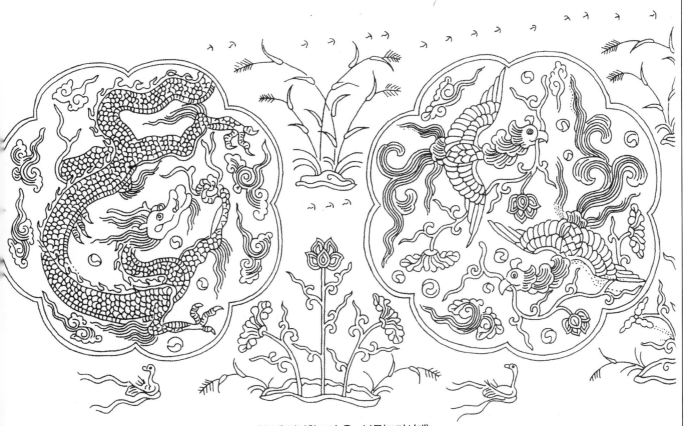

청동은입사향로의 용·봉문(고려시대)

4. 동물 신상(神象)문양

청동 은입사 쌍용문

금동 투각 안장 금구의 초롱문(5~6세기, 가야시대)

신라시대 암막새의 운봉 · 운용문

4. 동물 신상(神象)문양

운용문

쌍용문

능화판의 쌍용문

4. 동물 신상(神象)문양

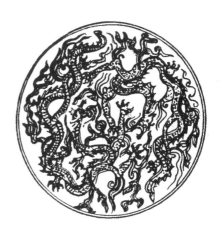

고려 용문경

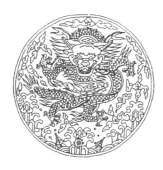
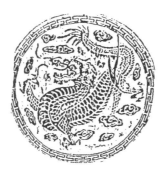
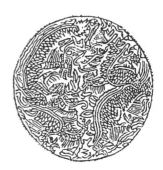

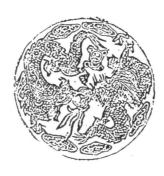
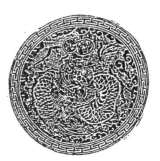

4. 동물 신상(神象)문양

능화판의 쌍용문

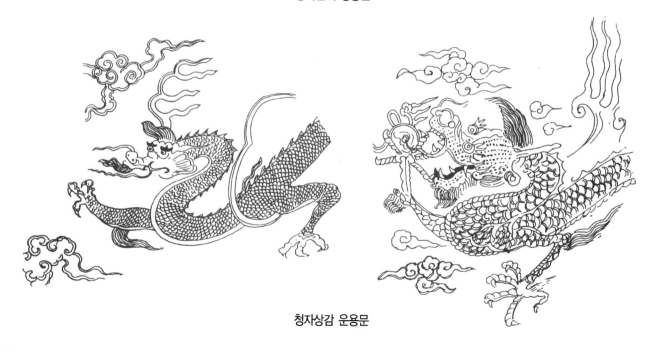

청자상감 운용문

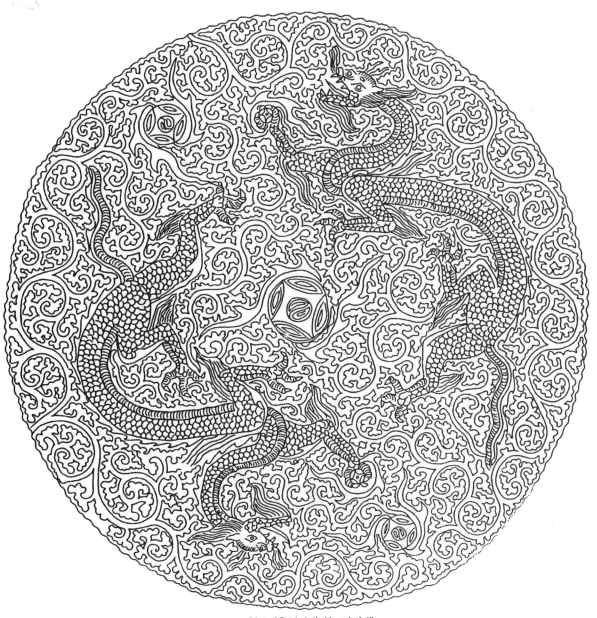

청동제은입사대야(고려시대)

4. 동물 신상(神象)문양

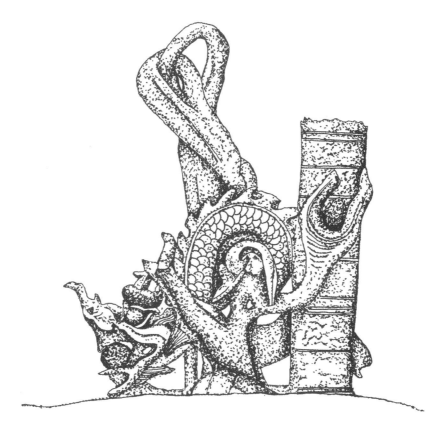

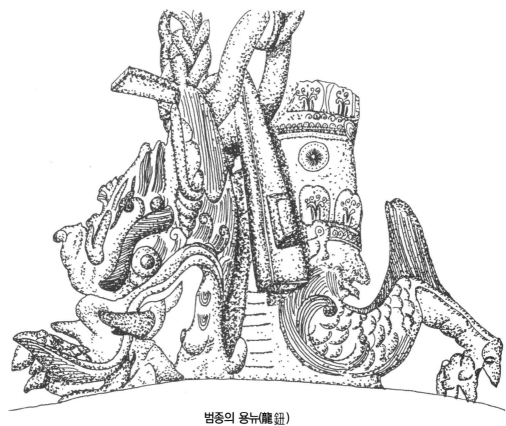

범종의 용뉴(龍鈕)

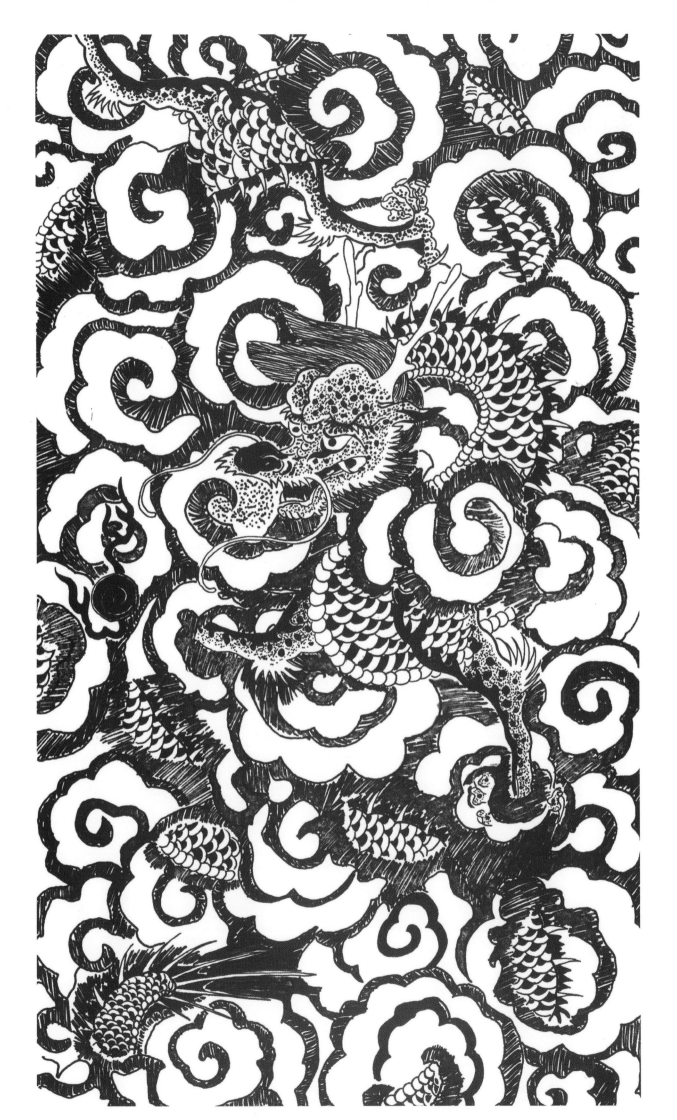

4. 동물 신상(神象)문양

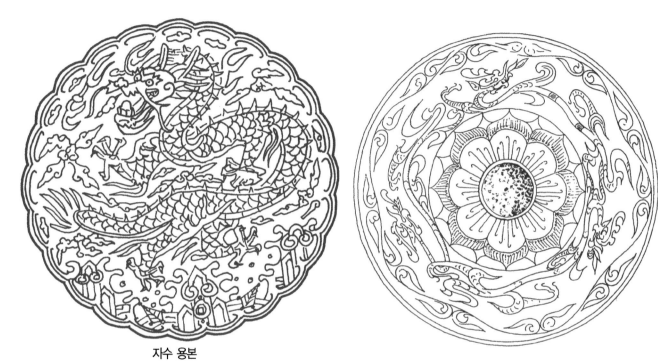

자수 용본

은제 탁잔(백제)

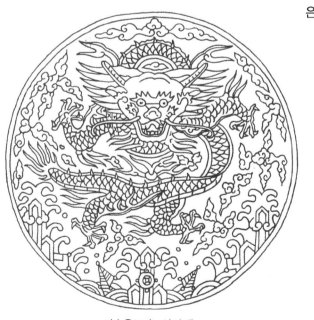

자수용보 (조선시대)

청화백자 용문산수경필세(조선시대)

백자철화운용문호(조선시대)

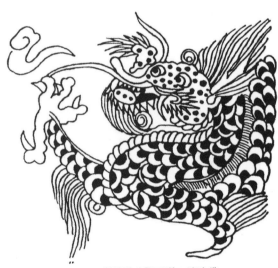

청화백자용문병(조선시대)

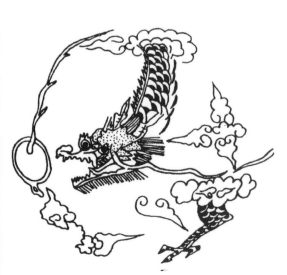

청화백자운용문 항아리(조선시대)

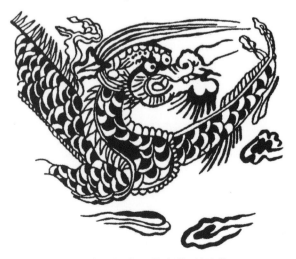

백자철화용문 항아리(조선시대)

4. 동물 신상(神象)문양

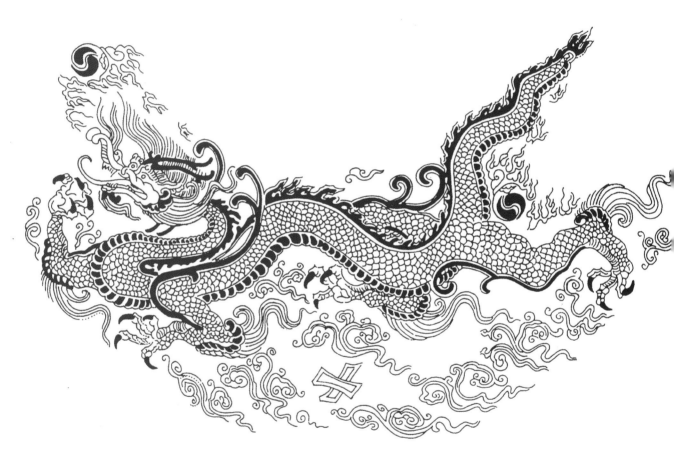

청동 은입사 운용문(고려시대)

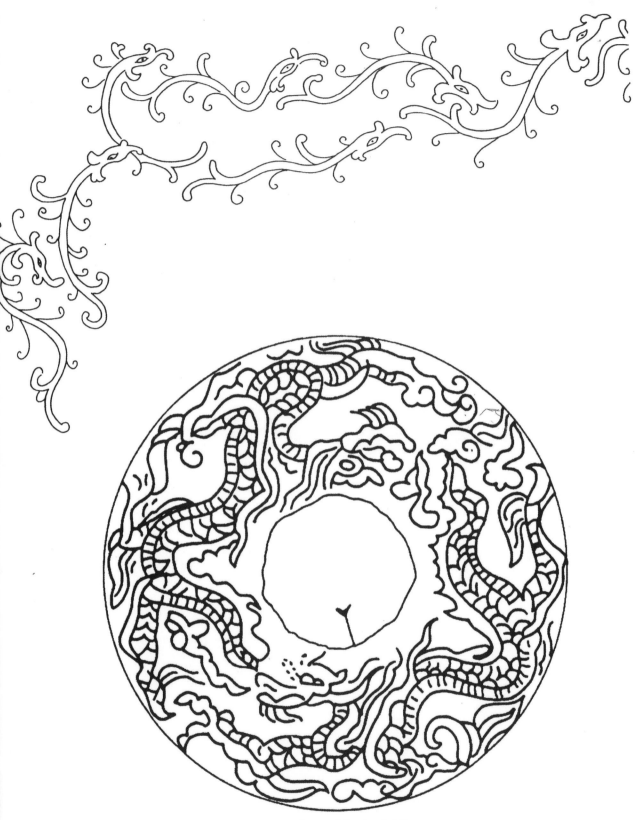

청동 은입사 운용문(고려시대)

4. 동물 신상(神象)문양

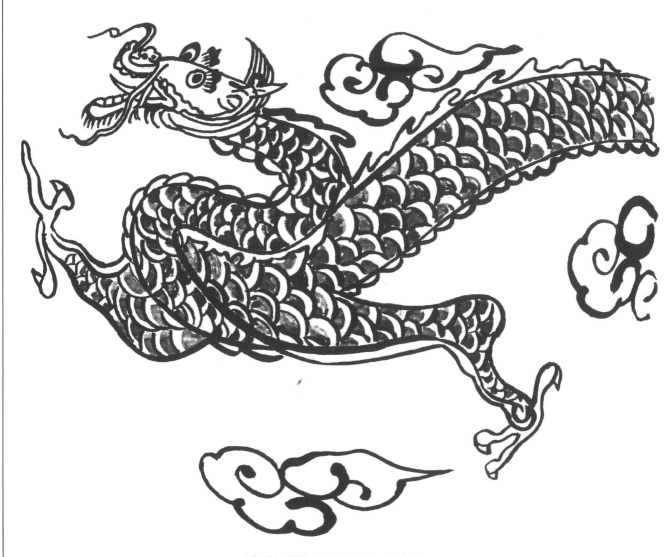

백자철화문항아리의 용무늬(조선시대)

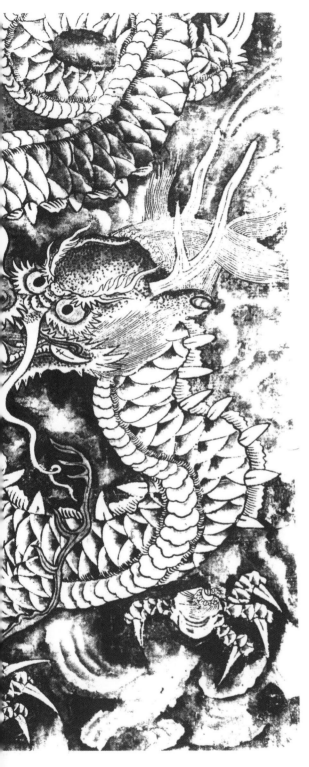
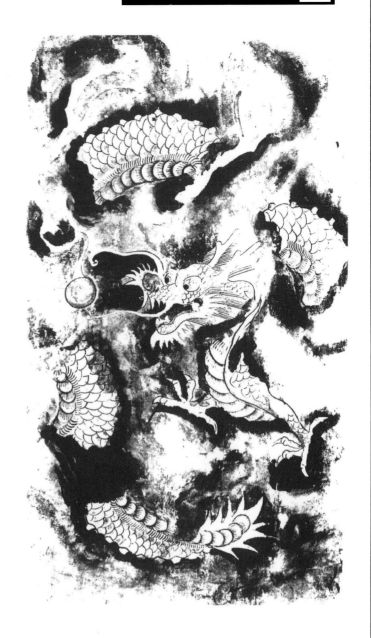

민화 운용도

4. 동물 신상(神象)문양

백자 철화 용문화

백자 철화 운동문호(조선시대)

청자 양각 도철문

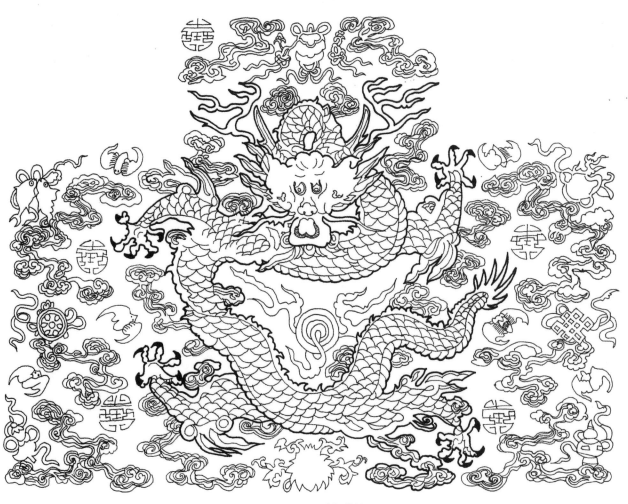

자수 용보

4. 동물 신상(神象)문양

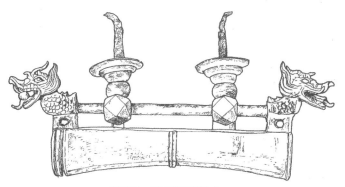

쌍용두 자물쇠(통일신라)

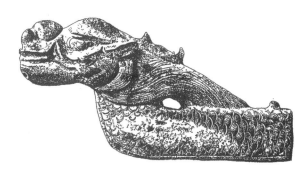

용잠(조선시대)

능화판의 용무늬

4. 동물 신상(神象)문양

봉 황

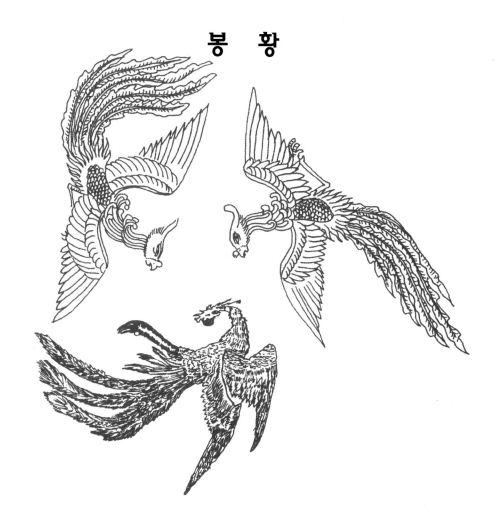

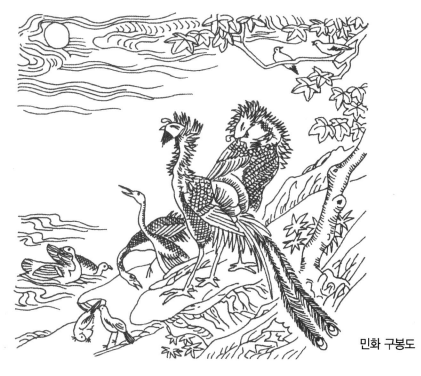

민화 구봉도

4. 동물 신상(神象)문양

귀갑문 · 용봉문 · 인동당초문(백제)

봉황문전(백제)

민화 봉황도

봉황

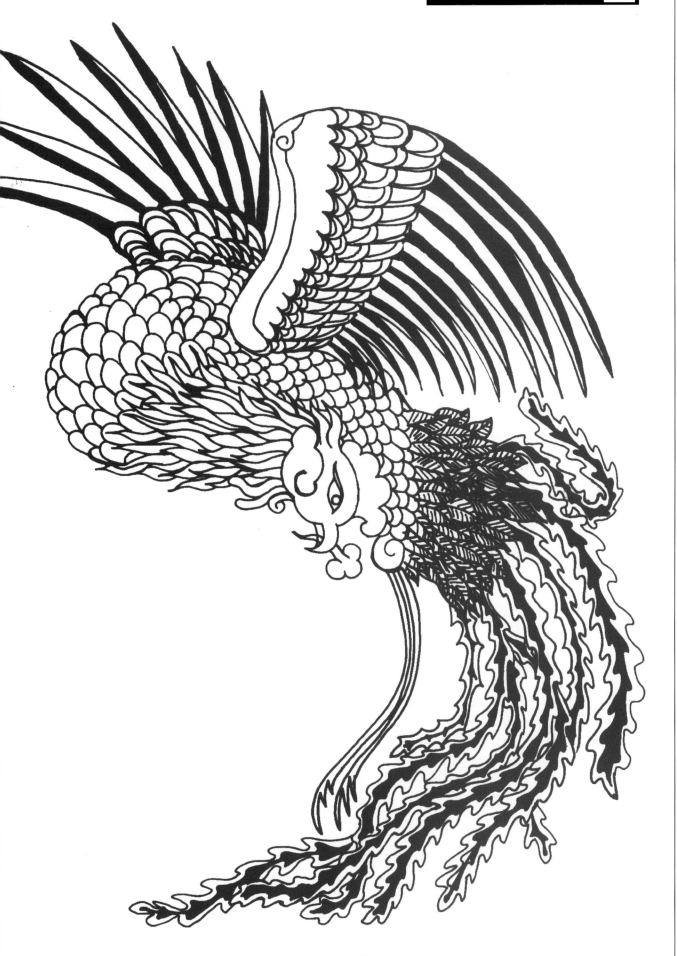

봉황

4. 동물 신상(神象)문양

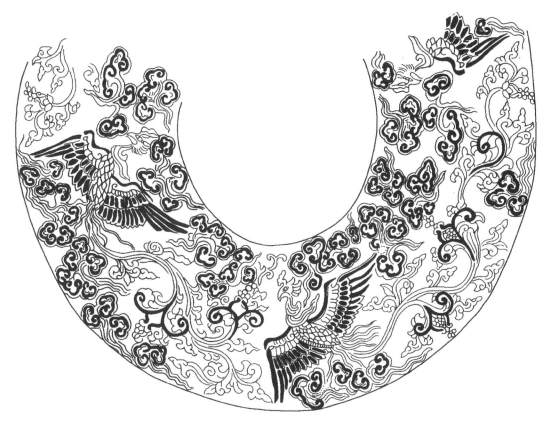

청동제 은입사 「흥왕사」명향완 (고려시대)

쌍봉문동경(고려시대)

쌍봉문동경(고려시대)

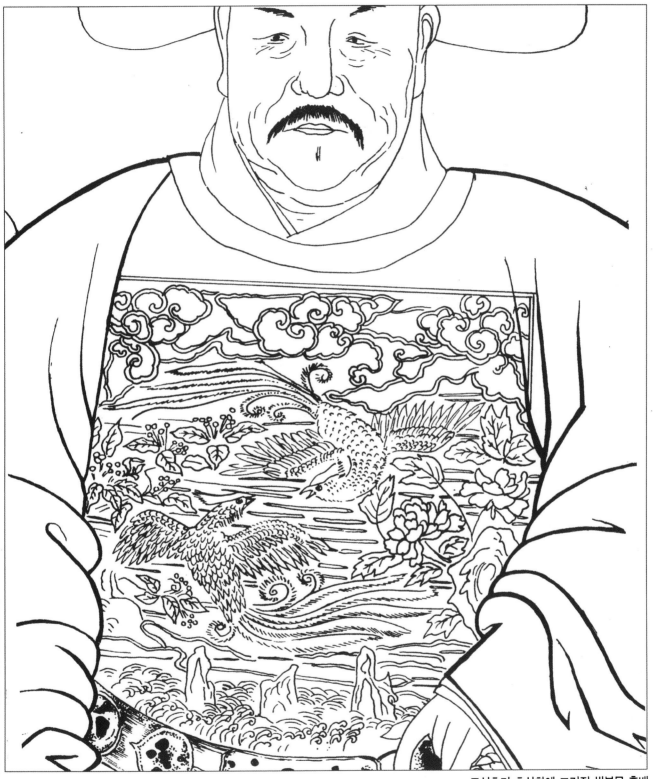

조선초기 초상화에 그려진 쌍봉문 흉배

4. 동물 신상(神象)문양

지수 쌍봉문

봉황문 장석

오동나무에 깃든 봉황(민화)

4. 동물 신상(神象)문양

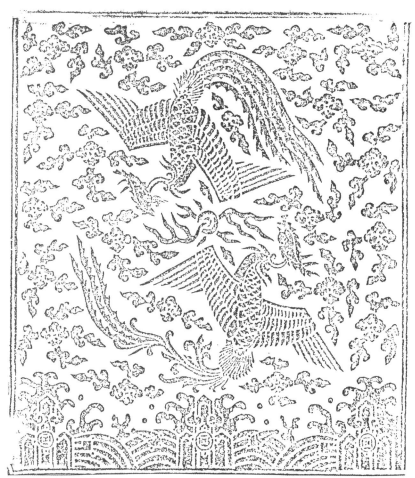

쌍봉흉배

능화판 쌍봉문

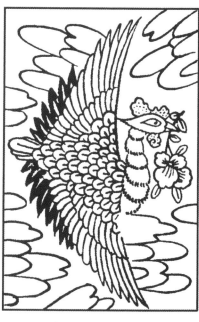

화각공예 봉황도

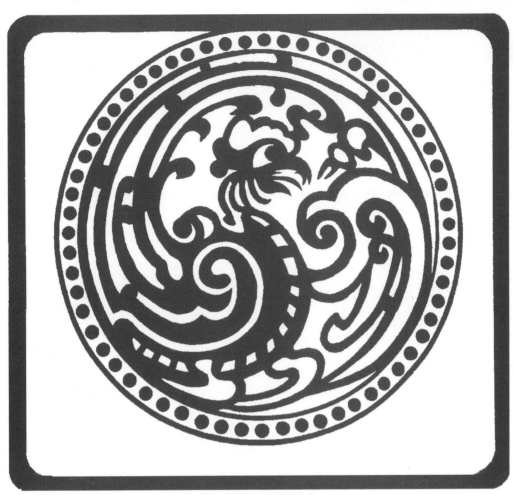

봉황문 운용(백제시대)

색지 전지 봉황문

4. 동물 신상(神象)문양

청자상감쌍봉당초문대합(고려시대)

청자상감봉황모란당초문완(고려시대)

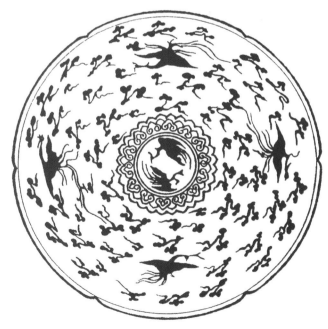

청자상감운봉문발(고려시대)

4. 동물 신상(神象)문양

자수괘불향낭의 쌍봉문

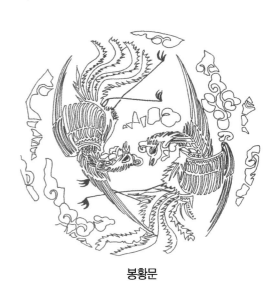

봉황문

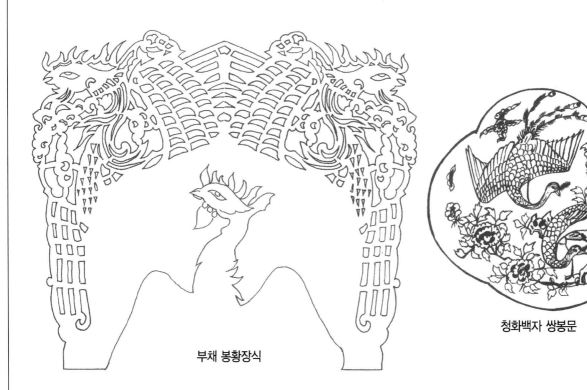

부채 봉황장식

청화백자 쌍봉문

청화백자쌍봉문방형 접시(조선시대)

청자상감쌍봉운학문 도판(고려시대)

4. 동물 신상(神象)문양

자수 활옷의 구봉 · 모란 문(조선시대)

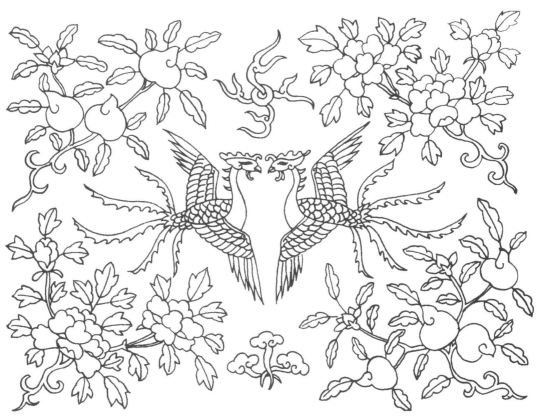

자수 활옷의 쌍봉 · 모란 · 천도문(조선시대)

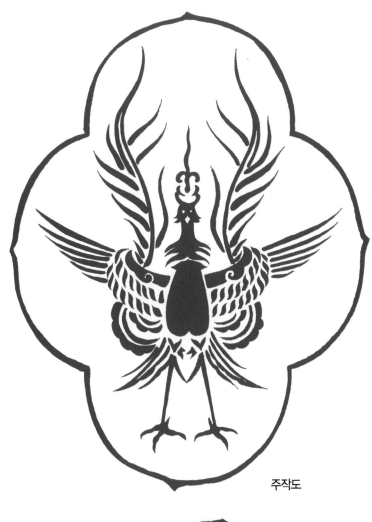

주작도

투조 운봉문 장식(고려시대)

⑷ 동물 신상(神象)문양

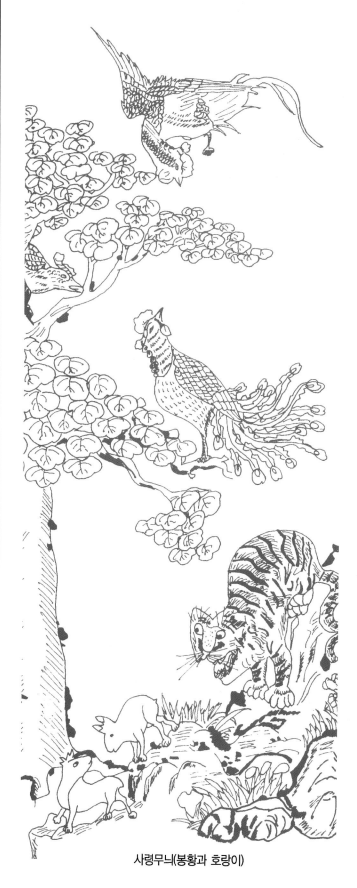

사령무늬(봉황과 호랑이)

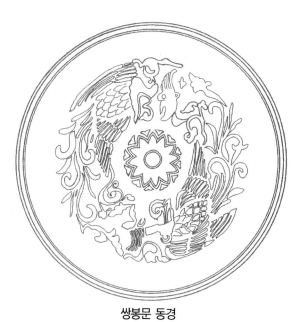

쌍봉문 동경

자수 구봉, 모란문

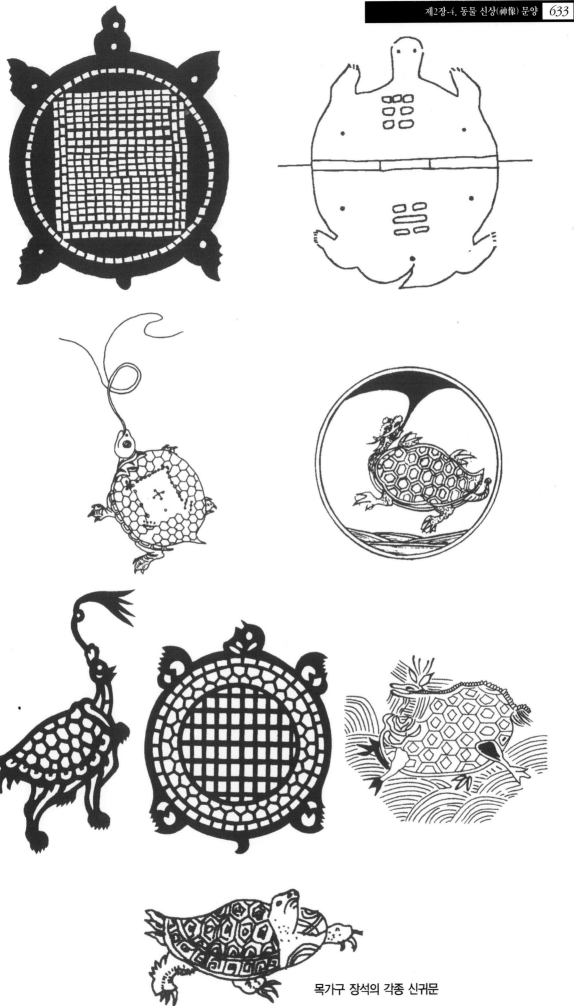

목가구 장석의 각종 신귀문

4. 동물 신상(神象)문양

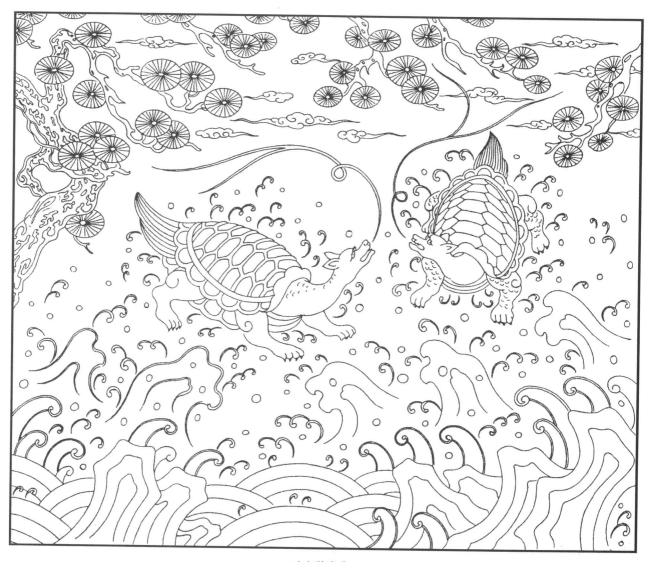

십장생(거북)

장생문

4. 동물 신상(神象)문양

민화 작호도

민화 작호도

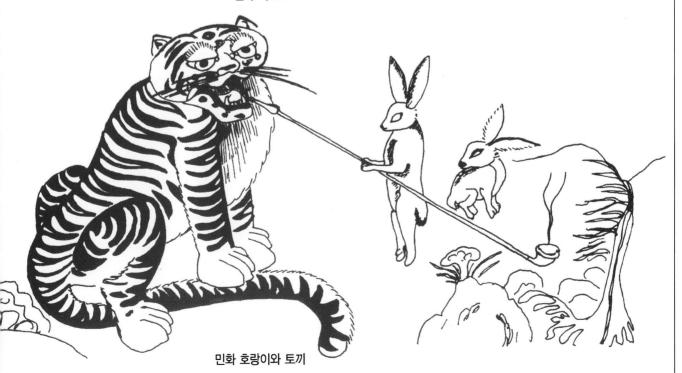

민화 호랑이와 토끼

4. 동물 신상(神象)문양

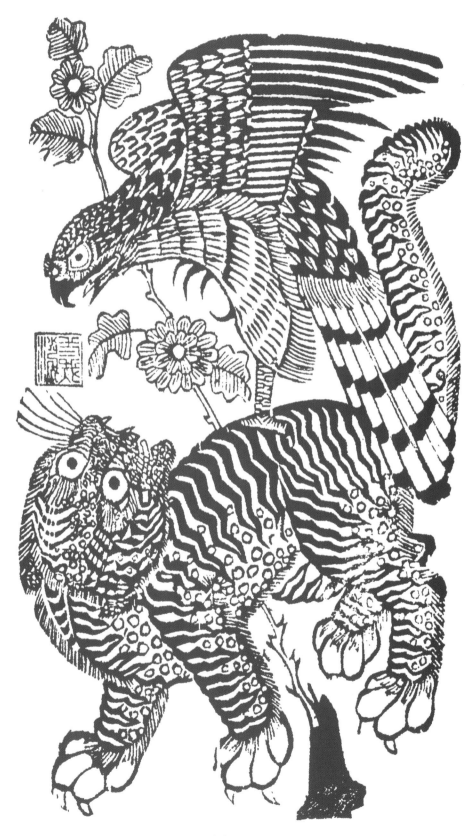

매와 호랑이 부적판(조선후기)

호랑이 부적(가내 안녕삼재소멸부)

4. 동물 신상(神象)문양

쌍호흉배

호표흉배

매, 호랑이 부적

쌍록문

송하 쌍록문

4. 동물 신상(神象)문양

별전 장생문

청화백자 장생문병

쌍록문

민화 쌍록문

민화 쌍록문

4. 동물 신상(神象)문양

민화 쌍록문

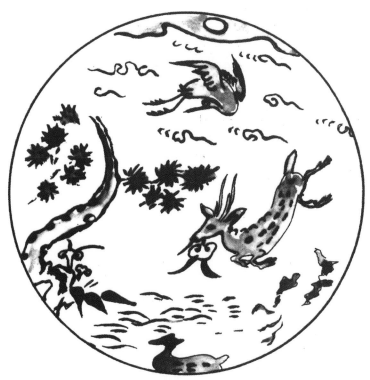

청화백자 장생문 접시

사슴

4. 동물 신상(神象)문양

쌍록과 불로초

산돼지

불가사리문

화각 십장생문(이재만 도안)

4. 동물 신상(神象)문양

각종 별전의 장생문

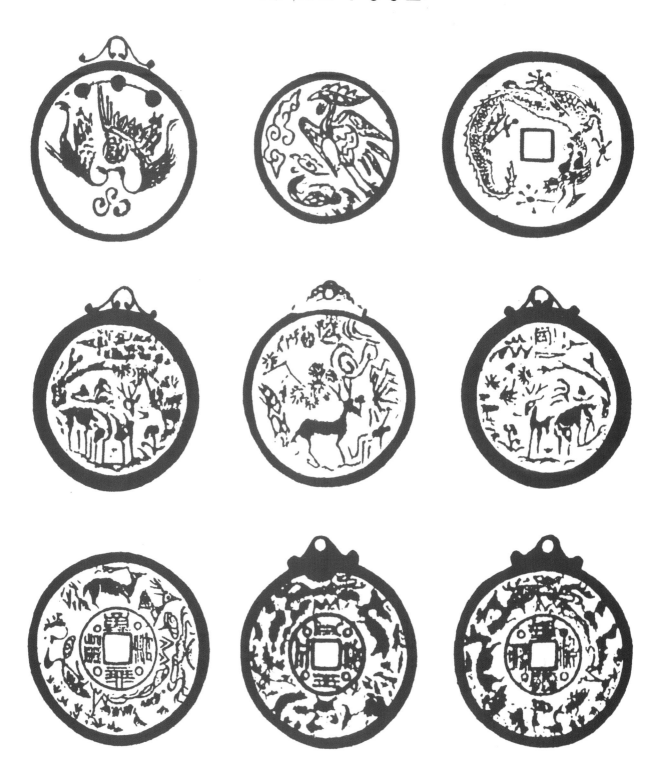

4. 동물 신상(神象)문양

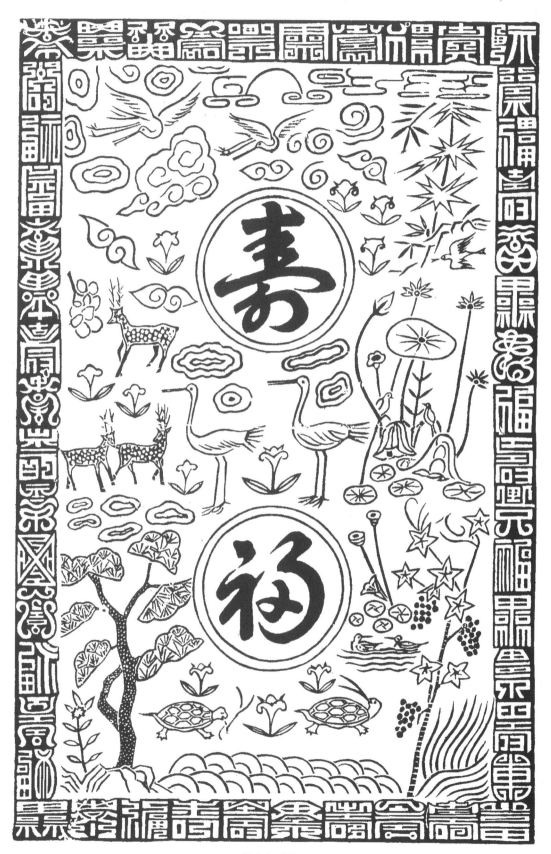

책판의 장생문

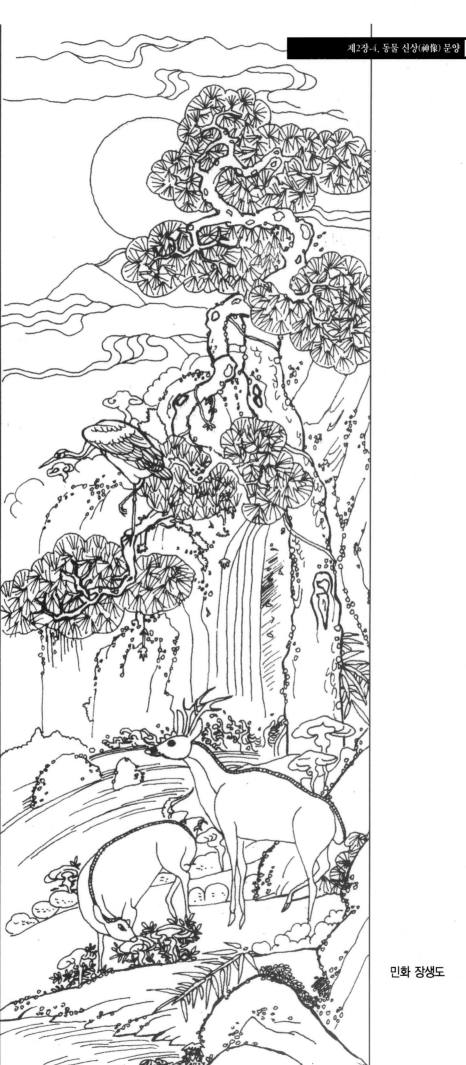

민화 장생도

4. 동물 신상(神象)문양

청자 상감 원숭이 문양 편호

당사자(唐獅子)

벼루의 포도 · 원숭이

금동 용두 토수(吐首)

자수 쌍봉문

4. 동물 신상(神象)문양

능화판의 거북문

금동 신구장식

십이지 호랑이

청동봉황

금동봉황장식 (고려시대)

색지부채 봉황문양

4. 동물 신상(神象)문양

청화백자 호문(조선시대)

사령무늬(자수 쌍호흉배)

제3장
불교 장식미술의
상징조형

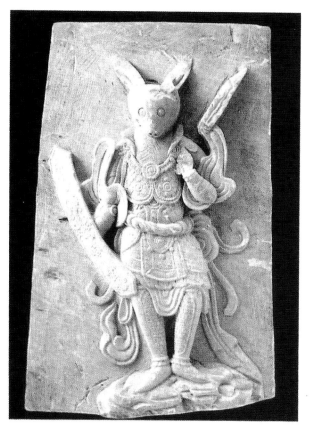

납석제 십이지 묘상(卯像)

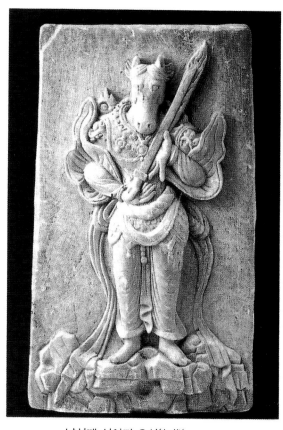

납석제 십이지 오상(午像)

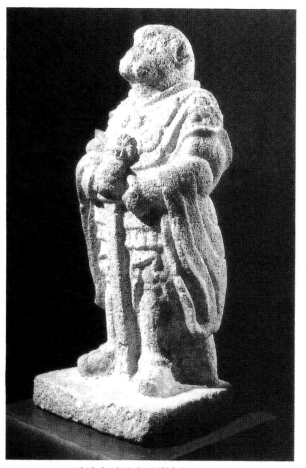

납석제 십이지 신상(申像)

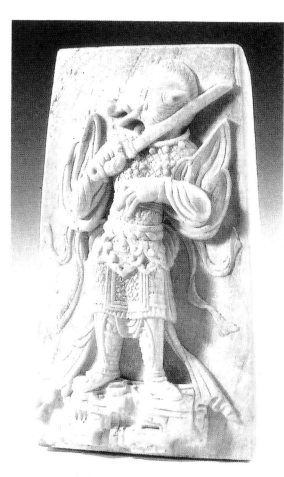

납석제 십이지 해상(亥像)

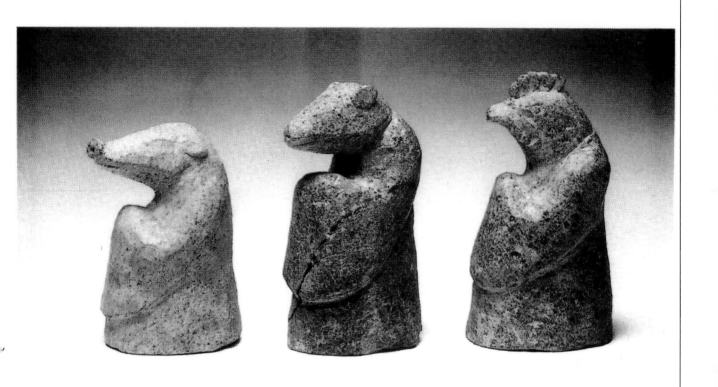

석제 십이지상(唐代)

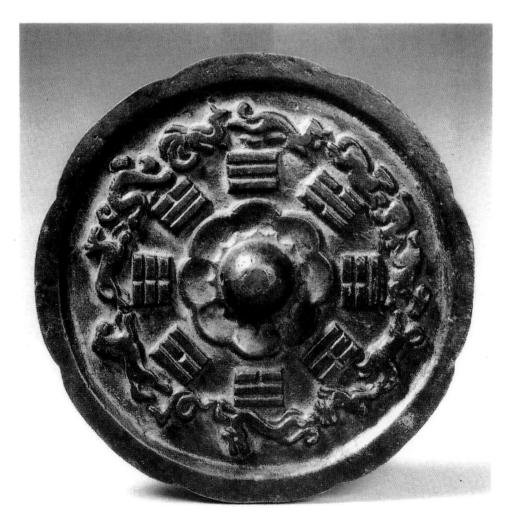

태극, 십이지문동경(고려시대)

와당 가릉빈가(통일신라)

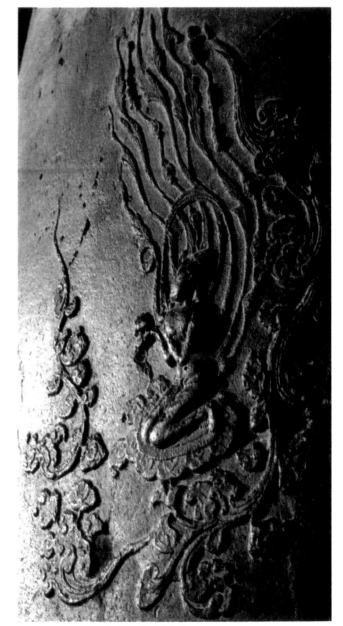

성덕대왕신종의 공양비천상(통일신라)

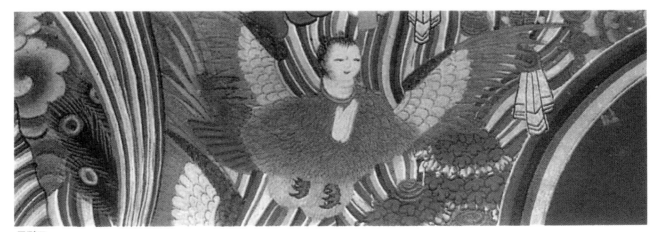

극락조

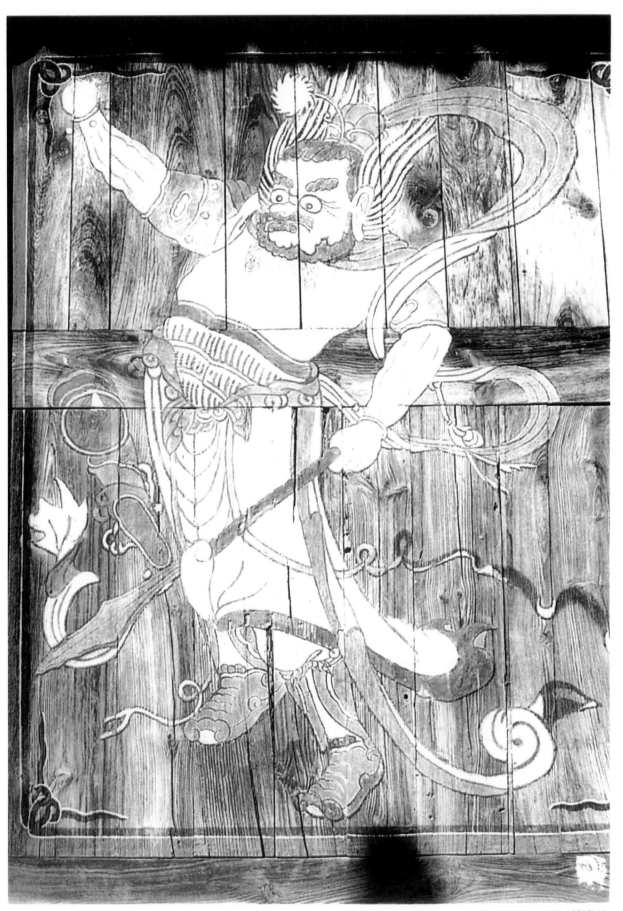

사찰 판벽에 그려진 사천왕상

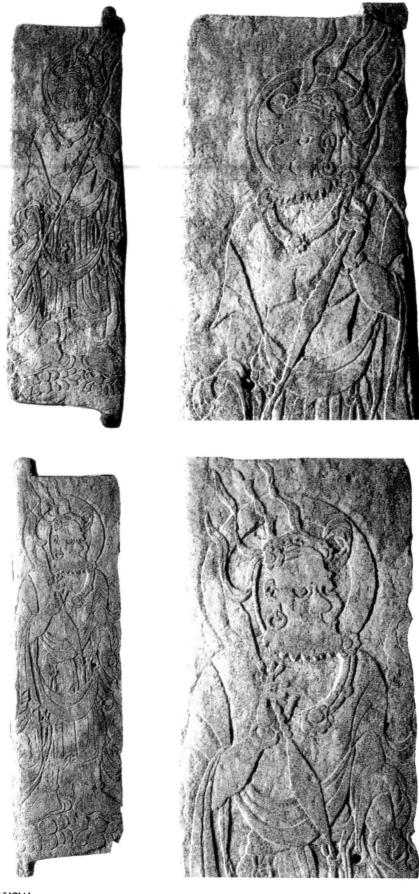

사천왕상

불단장식 연어문(蓮魚紋)

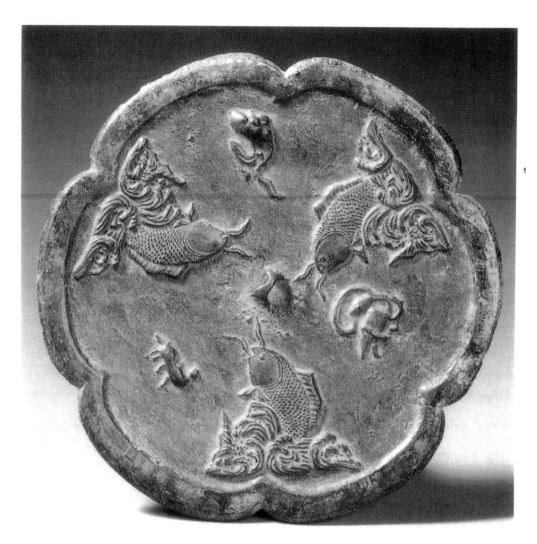

3어룡문동경(고려시대)

창호 궁판의 용두문양

제3장
불교 장식 미술의 상징조형

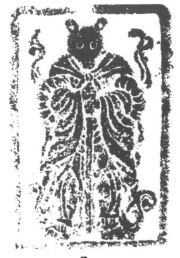

子

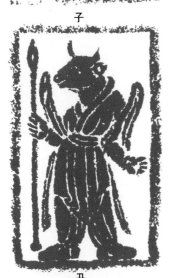

丑

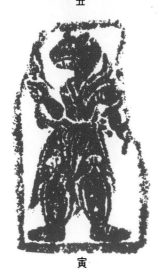

寅

우리나라는 고대로부터 불교의 영향이 컸던 관계로 고대에서 근대까지 모든 조형미술 중에는 불교신앙을 배경으로 이루어지지 않은 것이 거의 드물 정도이다. 삼국시대에 불교문화가 처음으로 수용되면서 4세기 경부터 예불의 대상으로 조성되기 시작한 불교건축과 불교 조상(彫像), 그리고 많은 불교의식에 따른 불교장식물들은 그간의 전통 조형 위에 새로운 활력을 불어넣어 주었다.

우리나라의 불교 조형미술품으로는 불상을 바롯하여 석탑, 석등, 부도 그리고 동경(銅鏡), 범종, 금고, 향로, 금강저(金剛杵), 정병, 사리장치 그 외에도 많으며 건축이나 장엄물로서도 다양하게 찾아볼수 있다.

1. 십이지생초(十二支生肖)

십이지신상(十二支神像)이라고도 한다.

십이지신상은 방위수호신(方位守護神)으로서 통일신라시대 이후 등장하는 불교적인 조상이지만 다분히 도교적인 요소도 엿보이는데, 세계조형미술사에서도 그 유례를 찾아볼 수 없는 독특한 문화요소를 지닌 조형이라 하겠다. 동물을 의인화(擬人化)시킨 조상은 이집트, 그리스를 바롯하여 여러 문화유적에서 나타나고 있지만 이렇듯 열두달, 사계절, 방위신, 열두 동물 등을 대응하고 있는점이 특이하다고 하겠다. 또한 이러한 수호신으로서의 성격은 뒷날 벽사적인 민속놀이로 독특한 가면무용(假面舞踊)으로 전승되어 왔다.

십이지상이란 쥐-자(子)·소-축(丑)·범-인(寅)·토끼-묘(卯)·용-진(辰)·뱀-사(巳)·말-오(午)·양-미(未)·원숭이-신(申)·닭-유(酉)·개-술(戌)·돼지-해(亥)의 수면인신초(獸面人身肖)를 말하며, 또는 십이지생상(十二支生像)이라 부르기도 한다.

이렇듯 열두달을 열두 짐승으로 대응시킨 형상은 그 개념이 중국

은대(殷代)에서 비롯된 것으로 추정되고 있으나 본래 불경에서 전해지는 십이수(十二獸)에서 그 본의의(本意義)를 찾아볼 수 있다.

『대방등대집경(大方等大集經)』제 23권에 의하면 '십이수(十二獸)란 남섬부주(南瞻浮洲)의 사방 여러섬에 살고있는 12종의 짐승을 말한다.' 하였다. 또한 '이들은 각각 보살(菩薩)의 화신(化身)으로서 1년의 12월에 걸쳐 서로 교대하면서 밤낮으로 인계(人界)와 천계(天界)를 두루 돌아다니며 교화(敎化)한다.'고 하였다.

동물을 의인화시킨 형상은 중국 전국시대(戰國時代) 동기(銅器)에 나타나는 형상이라든가 한대(漢代) 화상석(畫象石)에서 나타나며, 우리나라의 유적에서는 고구려 고분벽화에서 볼 수 있는 수문장(守門將)의 수두인신상(獸頭人身像)에서 그 변천과정을 짐작할 수 있다.

우리나라에서 12지신상이 뚜렷하게 나타나는 시기는 통일신리시대이다. 이 시기는 다른 분야의 미술에서도 마찬가지겠지만 특히, 조각 미술에 있어서 이른바 황금기라 할수 있는 시기로서 완숙하고 뛰어난 조각솜씨는 한국 조각사에 큰 면을 차지한다. 통일신라시대의 능묘(陵墓)의 호석(護石)에서 나타나는 것과 불교건축물의 부조(浮彫)된 형상과 그 밖의 조상이 있고, 고려시대에 와서는 고분벽화에 그려진 십이지상과 그리고 조선왕조시대에는 탱화(幀畫)로 그려진 십이지상으로 크게 나누어 볼 수 있다. 그 형상은 각 시대마다 특징적으로 변천해 가고 ㄹ음을 볼 수 있다.

분묘에 나타나는 십이지상은 평복(平服)이나 무복(武服)을 입은 형으로, 대개 무기(武器)를 오른손에 쥐고 있어 죽은 사람에 대한 수호의 개념을 나타내고 있으며, 이러한 자세는 불교에서의 사천왕처럼 수호신의 성격과 유사하다. 그러나, 김유신묘 등에서는 무기를 들지 않은 평복차림으로 표현되고 있어서 중국 당대의 십이지 도자기인형(十二支陶俑)과 가장 근접시켜 볼 수 있는 것이다. 우리나라에서 십이지신상의 발생과 전개를 생각해볼 때, 능묘의 주위에 둘레에 배치시키는 형식은 신라에서 처음으로 나타나는 것이며 또한 특수한 예를 제외하고는 공통적인 방법으로서의 특색이라 할 수 있다. 우리나라 통일 신라기의 능묘에 나타나는 십이지신상에서는 환조(丸彫)와 부조(浮彫)의 두 가지 형식을 볼 수 있고, 동물 머리에 사람 몸체(獸首人身像)로서 몸에는 무인복과 평복차림의 두 가지 모습으로 구분하여 나타나고 있다. 이러한 형상은 고려 시대에 와서도 이어지고 있는데, 고려 시대 이후에는 고분 벽화에서 나타나고, 동경(銅鏡), 불탑 등에서 다양한 양상을 볼 수 있다.

고분벽화에서는 문관상(紋官像)의 인신상(人身像)이 등장하고, 그 관모에 십이지가 장식되고 있는 형식이 보인다. 즉, 관모의 위에는 완전한 동물의 두상(頭像)이 사실적으로 표현된 독특한 형식인데, 이러

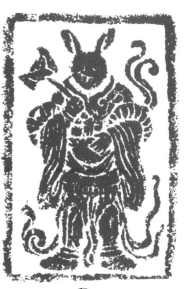

卯

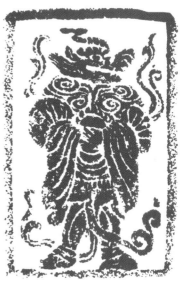

辰

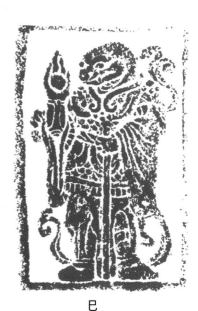

巳

능묘의 십이지 호석

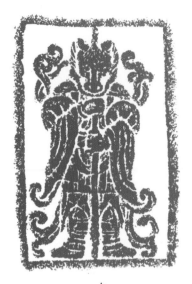

午

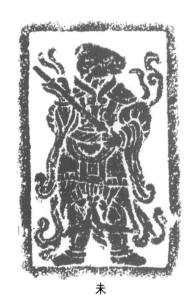

未

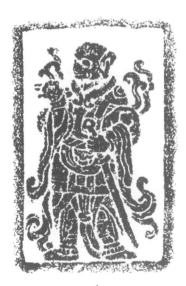

申

한 것은 개풍군 수락암동(開豊郡水落岩洞)의 석실분(石室墳)에서 볼 수 있다. 또한 법당방석실분(法堂坊石室墳)에서는 회칠(灰漆)을 한 벽면에 성신도(星辰圖)와 십이지신상들이 그려졌다. 조선시대에 내려와서는 몸 전체가 동물의 형상으로 나타나기도 하고, 의상을 걸치고 무용하는 형상이라든가 문관상(紋官像) 또는 이러한 형상을 혼성시킨 탈춤도 나타나게 된다. 조선시대의 이같은 의식(儀式)은 구나(驅儺)라 하여 악귀를 좇는 행사인데, 옛부터 궁중에서 연말 연시에 중국 사신을 맞을 때 악귀를 물리친다는 뜻으로 방상씨(方相氏)라는 큰 탈과 12짐승의 형상을 한 가면을 쓰고 나자(儺者)들이 등장하는 것이다. 또, 조선 시대 말엽에는 완전한 동물의 온 몸에 의복을 입힌 형상이 무속화로 나타나게 되고, 불교행사에서도 이러한 십이지상이 쓰여졌다. 이렇듯 시대의 변천에 따라 십이지신상의 개념도 달리하여 나타나게 되는 바, 그러한 것은 각 시대의 유·불·선의 종교신앙의 성쇠에 따라 좌우되었던 것임을 알 수 있다.

통일신라시대의 십이지신상을 형식면에서 살펴보면 우선 무복상(武服像)과 평복상(平服像)으로 구별되며, 다시 자세에 있어서는 좌상과 입상, 그리고 도무상(蹈舞像 ; 뛰며 춤추는 모양)으로 이른바 수무족도(手舞足蹈 ; 손을 들고 발은 뛰며 춤추는)하는 형상의 세가지 형식이 있다. 좌상의 형상은 전술한 바와 같이 국립 중앙 박물관에서 소장하고 있는 납석제 오상(午像 ; 말)과 사상(巳像 ; 뱀)이 있으며, 능의 주위에 나타나는 십이지신상은 모두 입상이 공통적인 형상이다. 또한, 도무상(蹈舞像)은 주로 탑, 석등에서 나타나고 있는데, 그 대표적인 양식은 경북 경주시 월성군 감산사지(慶州市月城郡甘山寺址)에서 발견된 수미단교리(須彌壇校里)의 석등기단(石燈基壇), 무장사 아미타여래상사적비 및 귀부의 장방형 비좌 등에서 볼 수 있다. 우리나라에서 십이지신상으로서 가장 이른 것은 김유신묘와 괘릉(掛陵)에서 비롯되며, 이어서 효소왕릉-성덕왕릉-신문왕릉 그리고 흥덕왕대 이후 일시 단절되었다가 고려시대에는 고분벽화에 다시 나타나게 되는 것을 볼 수 있다. 능묘 주위에 둘려진 십이지신상의 조각은 괘릉 등에서와 같이 호석의 앞면에 직접 조식(彫飾)된 것이 있고 특수한 경우로는 성덕왕릉처럼 호석과 십이지상석이 따로 설치된 것도 있는데, 여기에서는 호석이 넘어가지 않게 삼각형의 수석(袖石 ; 옷자락을 늘어뜨린 모양의 판석)을 받치고 그 사이에 따로 환조(丸彫)한 십이지상석을 세운 것이다.

우리나라 십이지신앙은 약사신앙과 밀접한 관련이 있다. 선덕여왕 때 이미 밀본법사(密本法師)가 『약사경(藥師經)』을 읽어 병을 고쳤다는 기록이 나온다. 김유신장군도 약사경을 호지(護持)하는 이인(異人)

과 교분을 나누었다고 한다. 이 십이지신상은 신라 통일기까지는 밀교의 영향으로 호국적 성격을 지녔으나 삼국통일 이후는 단순한 방위신으로서 그 신격이 변모해 갔다.

酉

戌

亥

김유신묘 호석 십이지생초

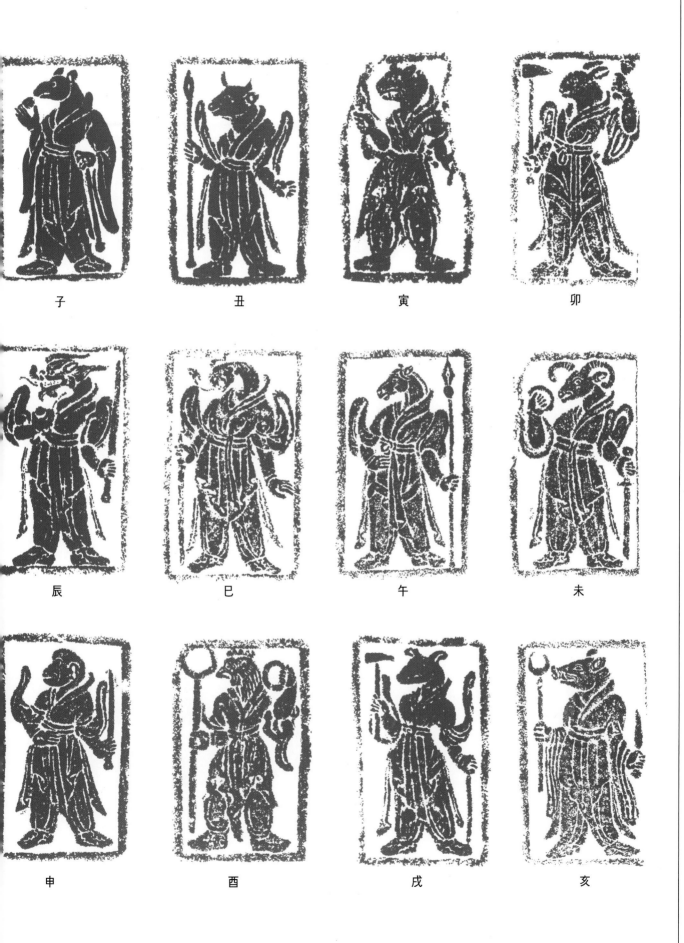

子　　丑　　寅　　卯

辰　　巳　　午　　未

申　　酉　　戌　　亥

12지신상

2. 가릉빈가(迦陵頻伽)

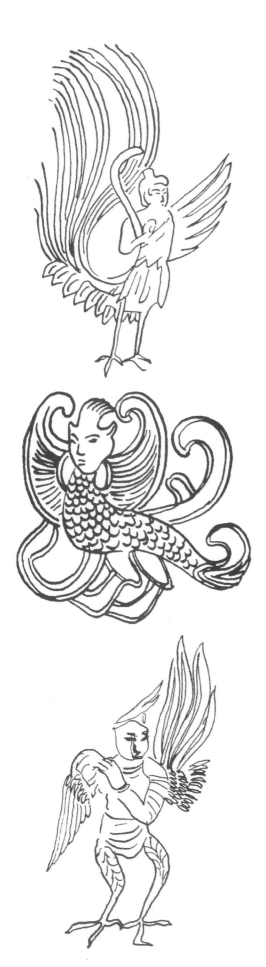

가릉빈가는 범어로 갈라빈카(Kalavinka)를 한자로 번역한 것으로 줄여서 '빈가조(頻伽鳥)'라 부르기도 한다. 이 새는 불경에 나타나는 상상의 새로 극락에 깃들여 산다고 하는데, 그 형상은 인두조신상(人頭鳥身像)을 나타낸다. 이 신조(神鳥)는 자태가 매우 아름다울 뿐 아니라 소리 또한 아름답고 묘하다하여 '묘음조(妙音鳥)' 혹은 '호음조(好音鳥)'또 '미음조(美音鳥)'라고도 하며 극락에 깃들어 산다고하여 '극락조(極樂鳥)'라고도 부른다.

그 형상을 살펴보면, 머리와 팔 등 상체는 사람의 형상을 하였고 머리에 새의 머리깃털이 달린 화관(花冠)을 쓰고 악기를 연주하는 모습으로 나타내었다. 그 반인반조상(反人反鳥像)은 전설에 의하면 인도의 히말라야 산기슭에 산다고 하는 불불조(bulbul鳥)라 하는 공작새의 일종이라 하는데, 그 형상은 고대 인도의 가공적인 형태에서 그 모양을 찾아볼 수 있고 산치(Sanchi)의 탑문에 한쌍의 반인조가 나무에 앉아서 공양을 드리고 있는 모습을 볼 수 있다.

가릉빈가는 특히, 통일신라시대를 즈음하여 불교미술 양식에 많이 쓰여졌던 소재이다. 가릉빈가가 새겨진 와당은 황룡사지를 비롯하여 분황사지, 삼랑사지, 임해전지 등 거의 전역에서 발견되고 있어서 특히, 성용되었던 것을 알 수 있는데 천은사지, 보문사지, 남윤사지 등에서 발견된 가릉빈가 와당은 정면을 향한 모습이며 그 나머지 지역에서는 모두 측면형으로 묘사되고 있다. 이 형식은 수대(隨代)의 숭산 소림사 각화(刻畵)에 나타나는 가릉빈가와 유사하다. 머리에는 새의 깃을 꽂을 보관(寶冠)을 쓰고, 한 쪽 날개는 위로 치켜 올렸으며, 다른 한 쪽은 아래로 내린 자태로서 인두 조신(人頭鳥身)의 형상이다. 이러한 신조(神鳥)의 형상은 고구려 벽화 중에서도 찾아볼 수 있다. 당대(唐代) 와당의 형태를 그대로 받아 들인 가릉빈가 와당은 통일신라시대에 나타나는 또 하나의 독특한 조형양식이다.

우리나리에서는 고구려 고분벽화에서 그러한 인두조신상이 나타나며, 당(唐)나라 때의 기와 마구리인 와당(瓦當)에 나타나면서 우리나라에도 통일신라시대의 가릉빈가 와당이 나타나게 된다. 그리고 고려시대 부도탑의 기단부에 새겨진 가릉빈가의 형상이 나타난다. 여기의 가릉빈가는 생황을 불고 있거나 피리, 비파를 연주하는 주악상(奏樂像)이 대분이며, 간혹 공양상도 보인다.

2. 가릉빈가(迦陵頻伽)

신라 수막새기와의 가릉빈가문

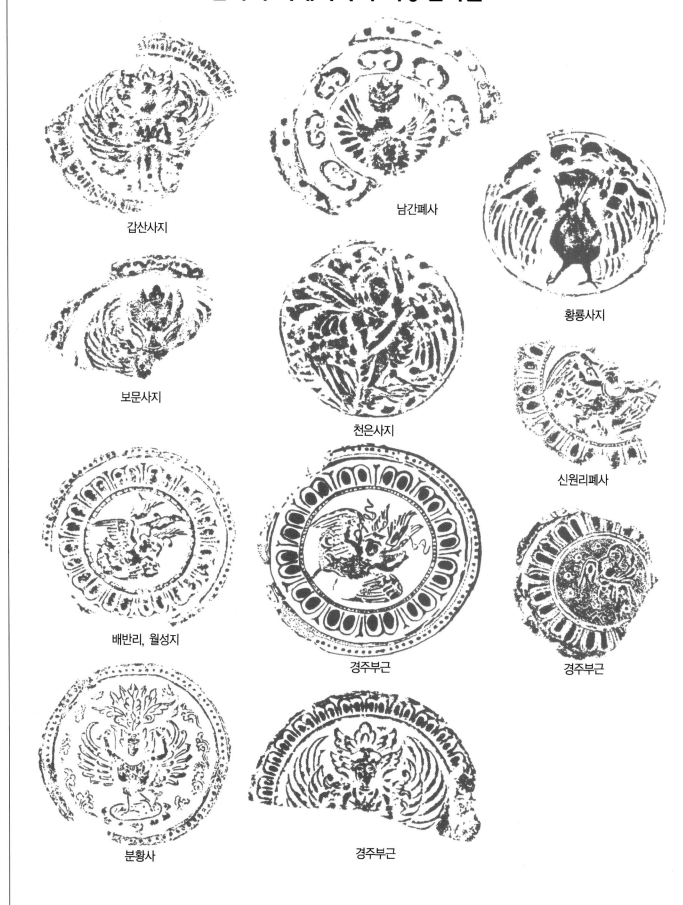

갑산사지

남간폐사

황룡사지

보문사지

천은사지

신원리폐사

배반리, 월성지

경주부근

경주부근

분황사

경주부근

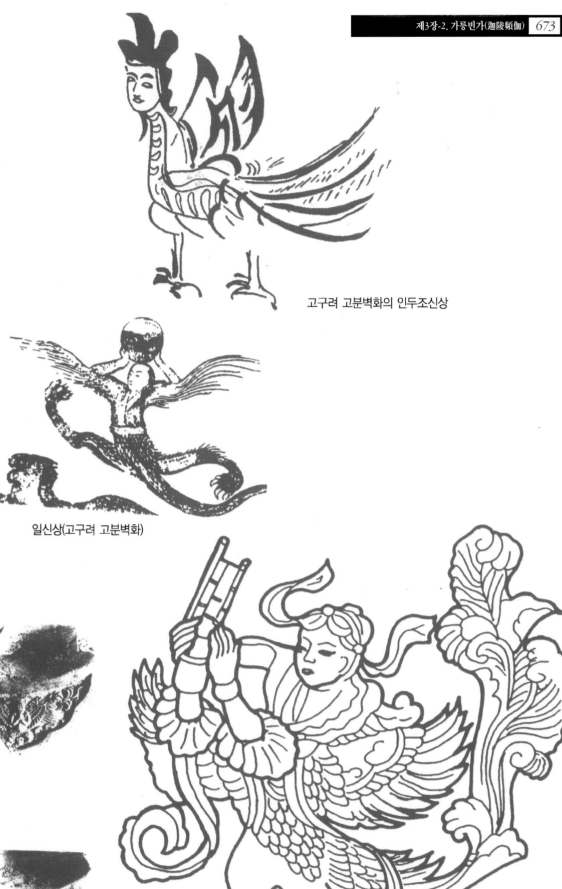

고구려 고분벽화의 인두조신상

일신상(고구려 고분벽화)

가릉빈가막새(조선시대)

생황을 연주하는 가릉빈가

3. 비천문(飛天紋)

비천은 천상을 나르는 선인으로 즉, 천인을 지칭한다. 천인이 하늘을 나르는 모습을 묘사한 그림이나 문양이 곧 비천상 혹은 비천문인데 천인의 모습은 여러 민족의 각 지역에서 다양하게 볼 수 있으며 각 지역에 따라 다양한 표현을 볼 수 있다.

대체로 서방미술에서의 천인상은 등 뒤 양 어깨에 새날개(鳥翼)을 달고 있다. 날개달린 천인상은 기원전 1400년경 이집트 상대(上代)의 석각신상(石刻神像)「라(Ra)」의 모습에서 볼 수 있다. 또 그 이전에는 기원전 3000년 경에 메소포타미아의 인장(印章)에 새겨진 천인상을 볼 수 있다.

불교에서의 비천상은 그 이전의 바라문 시대부터 발생하였던 문화 형태의 하나라 생각된다. 따라서 천인이 천상계살의 있는 의미가 있는 것은 지상에 사는 인류로서는 대조적일 것이므로 삶과 죽음의 이율배반적인 경우를 생각힐 수 있다. 후대의 종교적 신앙의 상징적 세계, 그러한 신념은 그리스도교에서 보이는 불교화에서도 그려지고 있는 것은 대개 같은 개념을 지니고 있는 것이다.

불교 경전에서 보면 천인은 범어로 Apsara, 또는 비천, 낙천(樂天)이라 하였으며, 천상의 요정 들이다. 허공을 날아다니며 악기를 연주하고 하늘 꽃을 흩날리며 항상 즐거운 지경에 있지만, 그 복이 다하면 쇠잔함의 괴로움이 생긴다고 하였다. 『증일아함경(增一阿含經)』에는 천인이 복락을 다하여 죽으려고 할 때에 나타나는 5종의 쇠하여지는 모양을 말하는데,

"첫째, 화관이 저절로 시들어지고, 둘째, 옷에 때가문고, 셋째, 겨드랑이에 땀이 나고, 넷째, 제자리가 즐겁지 않고, 다섯째, 왕녀가 배반을 한다."고 하였다.

또한 인천(人天, Devamanusyo)의 난순(欄楯)에는 제석굴설법도(帝釋窟說法圖)가 각식(刻飾)되어 있는데, 이것은 도리천의 주인 제석천이 집락신(執樂神)과 같이 동굴에 내려와서 석가의 설법을 들었다는 내용이다. 이러한 조각의 천인 중에는 앗시리아계(系)와 페르시아풍의 날개를 달고 있는 것도 볼 수 있다. 파키스탄의 석각천인(石刻天人；사산朝 페르시아, 5~7세기)의 천인상, 바미안 석굴의 석각천인(중앙아시아, 4~5세기경)은 중국 육조시대의 화상석각(畫像石刻)에 표현된 천인상과 연관지어 볼 수 있다.

남북조시대(南北朝時代)의 화상전(畫像博, 하남성 6세기경)의 천인상, 북위시대 돈황석굴(敦煌石窟), 5~6세기 경의 벽화에서 나타나는 천인상은 우리나라 고구려 고분벽화를 비롯하여 각종 조상에서의 비천상에 영향을 미쳤던 것으로 보인다.

고구려 벽화고분 중 인물풍속도고분(人物風俗圖古墳) 및 사신도고

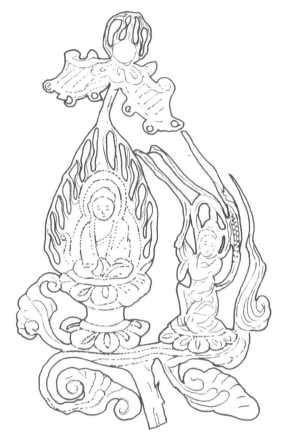

경주 안압지출토 비천문

무용종(고구려시대)

분(四神圖古墳)에서 천정벽화에 비천상이 그려져 있다. 대안리(大安里) 제1호분에는 해, 달과 28수(宿)의 별자리가 그려져 있고 그 주위에 비천을 비롯하여 신선, 사령, 서조, 괴수 등 상징적인 그림은 다소 도교적인 신선사상이 엿보이지만 대부분의 비천공양도(飛天供養像)과 꽃을 뿌리는 비천[散花飛天]들은 불교 문화를 반영하는 것으로 볼 수 있다. 돈황 제320굴에는 꽃을 뿌리며 공중을 나르는 비천의 모습이 경쾌하게 그려졌고, 하남의 용문석굴사원, 향당산석굴, 또 산서성 용산석굴 등의 돔(dome)천정에는 천개(天蓋)가 구성되었는데 좌우에 비천이 날고 있는 모습을 그려놓았는데 그 형식과 유사하게 나타나는 것이 고구려 고분벽화의 비천상이다.

통일신라시대에 나타나는 범종(梵鐘)에는 종신(鐘身)의 넓은 부분에 공간을 구획하고 그 양면의 당좌(撞座) 사이에 주악 비천상 또는 공양비천상을 새겨 놓았다. 이는 마치 동굴사원의 돔 천정에 그려진 비천상을 방불하며 오히려 생동감나게 묘사되고 있다. 이러한 몇몇 특징은 바로 신라범종만의 독특한 양식이라 하겠으니 세계에서 유래가 없는 신라 만의 독특하고 아름다운 창작품이다. 그러한 비천상은 고려, 조선시대 범종에서도 전통적으로 이어져 오지만 고려 중기 이후에는 상당히 추상화되는 경향도 보이고, 비천문 대신에 보살상, 여래상이 나타나기도 하고 특히, 비천상 주위에 생황, 젓대, 장고, 바라, 비파 등의 불가를 상징하는 여덟 악기가 칠보처럼 둥실둥실 떠도는 모습을 새겨놓아 천상세계에 음악이 울려퍼지는 모습을 암시하고 있다.

범종의 비천상의 예로서 현존하는 최고의 종이라 할 수 있는 상원사종(上院寺鐘)에서는 종의 몸통 양면에 각기 두 비천상이 꽃구름 위에 서로 마주하여 앉아 악기를 연주하고 있는 모습을 부조 하였는데, 한 명은 비파(琵琶)를 또 한 명은 생황을 불고있는 모습이 사실적으로 표현되어 있다.

또한 애절한 전설을 남기어 오는 성덕대왕신종 725년에는 상원사종과는 또 다르게 당좌 사이 양면 공간에 조각된 비천상은 각기 한명의 비천이 꽃구름 위의 연화좌(蓮華坐)에 무릎을 꿇고 앉은 자세로 공양드리는 모습이다. 두 손으로 향로를 받쳐들고 있는 경건한 모습이 묘사되었는데 천의(天衣) 자락과 보운(寶雲)이 한층 유려하고 신비하게 표현되었고 인물 표현은 사실감이 더하다.

경주 부근 사지(寺址)에서 출토되는 통일신라기의 와당(瓦當) 암막새기와에는 중앙에 향로를 두고 양편에서 비천이 양로를 받쳐들고 나르는 모습을 새긴 것을 볼 수 있다. 이러한 비천문은 고려초 범종에서도 유행되었다.

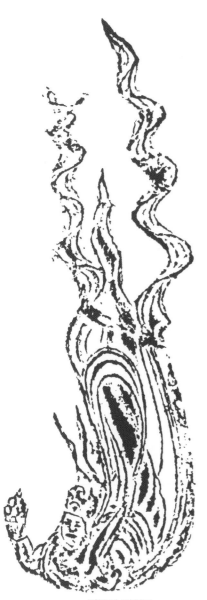

범종의 비천문

3. 비천문(飛天紋)

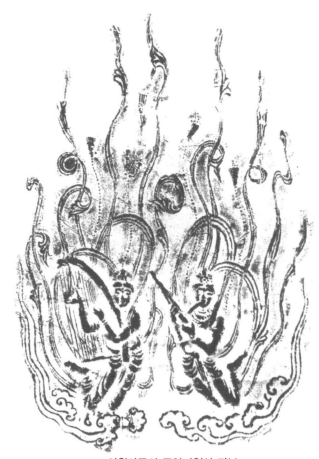

상원사종의 주악비천상 탁본

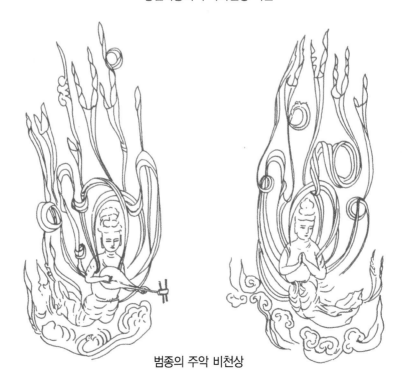

범종의 주악 비천상

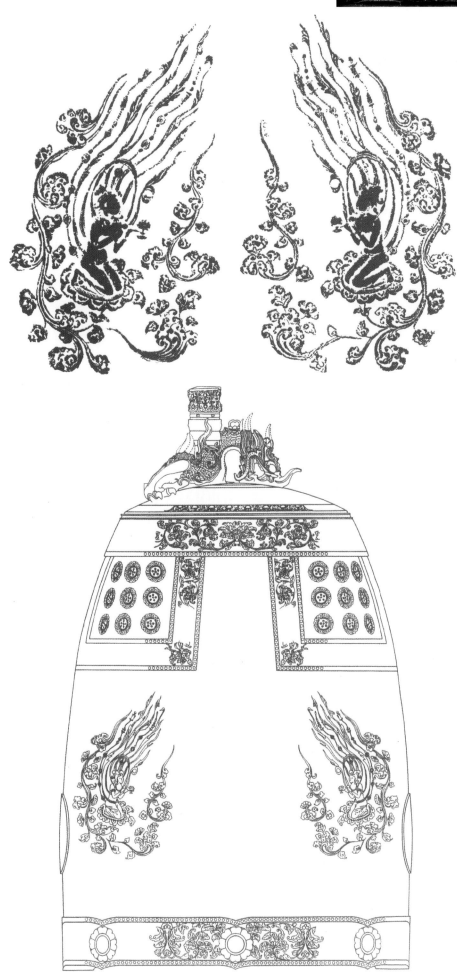

성덕대왕 신종의 비천상

3. 비천문(飛天紋)

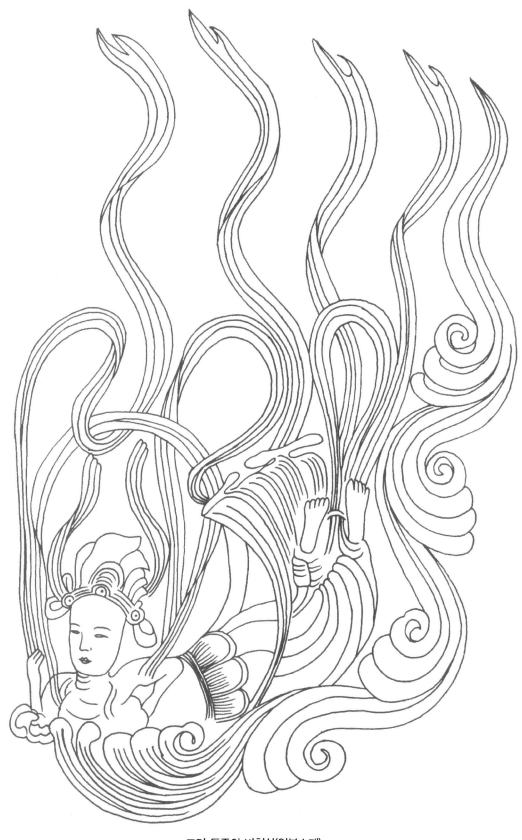

고려 동종의 비천상(일본소재)

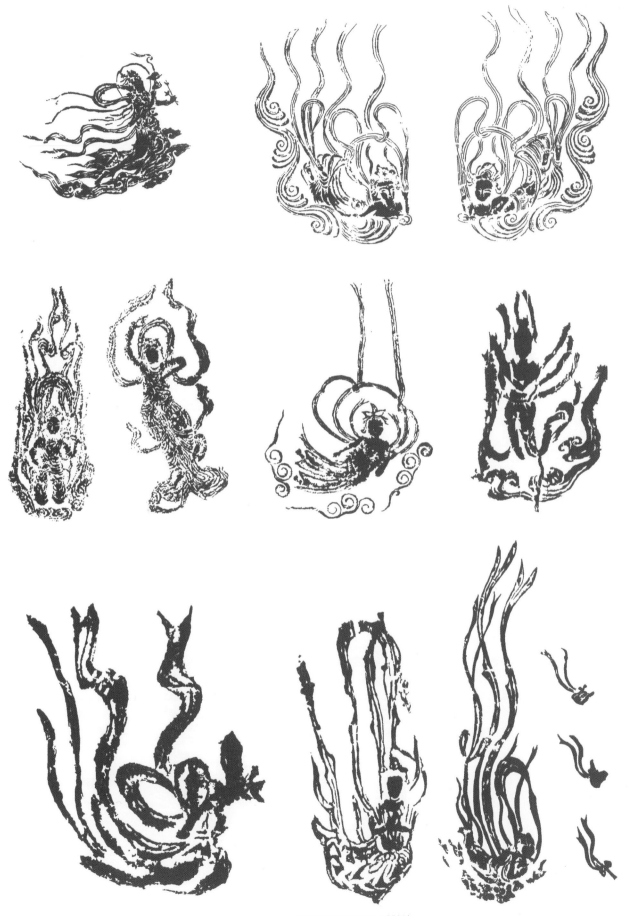

고려 범종의 각종 비천상

3. 비천문(飛天紋)

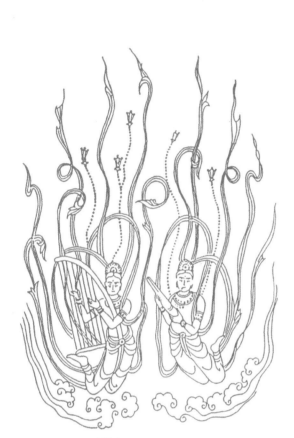

상원사 동종의 주악비천상

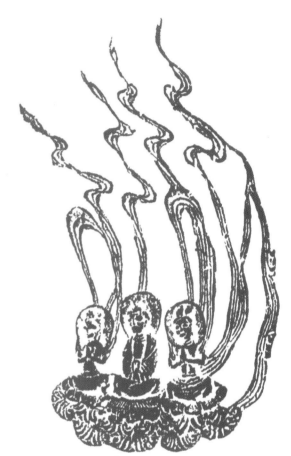

용주사 비천상

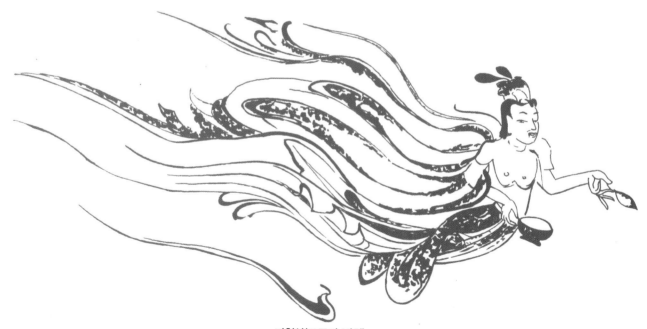

비천상(고구려 벽화)

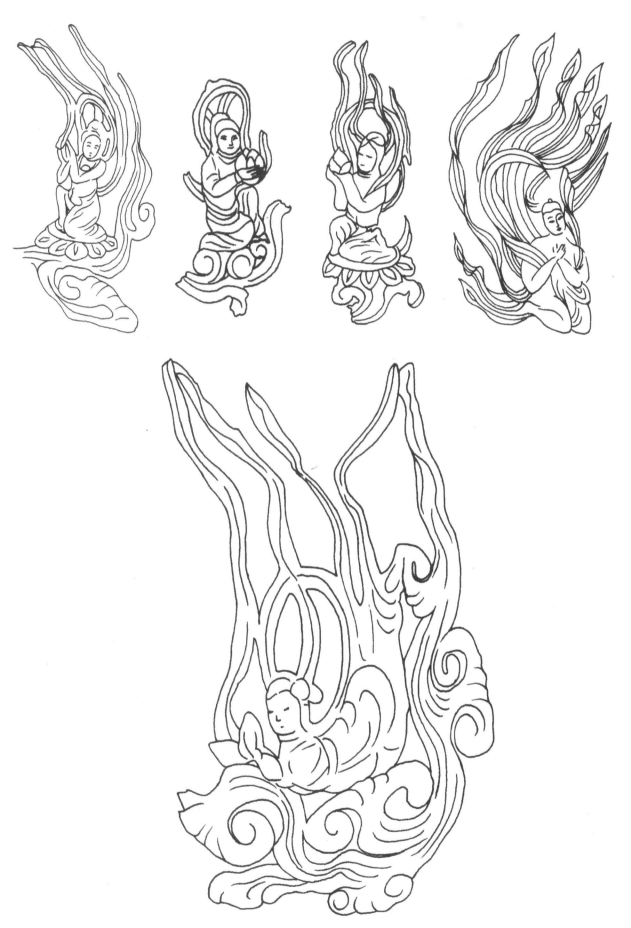

고려 범종의 비천상

4. 사천왕상(四天王像)

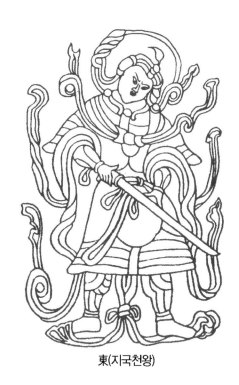

東(지국천왕)

　요즘도 어느 한적한 고찰(古刹)을 찾아가면 정문을 들어서자마자 제일 먼저 맞아주는 이가 있다. 좌우에 천장까지 닿을 만큼 거대한 이른바 구척장신이 칼 또는 창과 화살을 움켜 쥐고 우뚝 서 있는 모습이라든가 또는 비파(琵琶)나 여의주(如意珠), 용(龍)을 잡고 눈을 부라리며 내려다보고 서 있는 신장상(神將像)과 마주치게 된다. 좌측에 있는 신장은 지국천왕(持國天王)과 다문천왕(多聞天王)이라 하는 것이며, 다시 우측에 서 있는 신장은 각각 증장천왕(增長天王), 광목천왕(廣目天王)이라 불리우는 것이다. 이러한 네 천신상을 사천왕(四天王)이라 하는데 혹은 사왕(四王), 사대천왕(四大天王), 그리고 사왕천(四王天) 등으로 불리우고 있다. 이 사천왕상은 그러한 환조(丸彫)로만 있는 것이 아니라 불당의 벽화에 그려지기도 하였고, 석탑의 탑 몸체부분(塔身部)에 부조되기도 하였으며 금공품에서는 사리기(舍利器)의 4면에 판조(板彫)되어 장식 또는 모조(毛彫)된 사천왕상을 볼 수가 있고 사천왕전(四天王塼)이 있다.

　사천왕상은 불교에서 사방을 진호(鎭護)하며 국가를 수호하는 네 신(神)이고 수미산(須彌山)의 중턱에 있는 사천왕의 주신(主神)이다. 동방에는 지국천왕이 수호하고, 남방에는 증장천왕이, 서방에는 광목천왕이, 북방에는 다문천왕이 있어서 각각 두 장군을 거느리며, 위로는 제석천(帝釋天)을 섬기고 아래로는 팔부중(八部衆)을 지배하면서 불법 귀의(佛法歸依)의 중생을 수호한다고 한다.

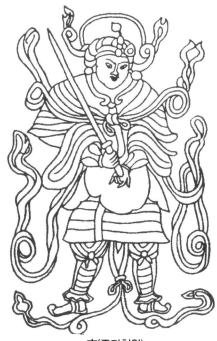

南(증장천왕)

　이러한 사천왕상은 본래 인도(印度) 재래의 방위신에서 비롯된 것인데, 불교에서 습합(習合)한 천신(天神)인 것이다. 이러한 사천왕은 417년 「현시(玄始) 6년」 담무섬(曇無讖, 414-426)에 의하여 처음으로 한역(漢譯)된 『금광명경(金光明經)』에서 도상화(圖象化)되고 또한 널리 믿어지게 된 것이라 하며, 다시 진제 삼장(眞第三藏)이 이를 5권으로 증보(增補)하였다고 한다. 또, 수(隋)나라 때 보귀(寶貴, 597)가 다시 합부 8권으로 번역하였고, 당(唐)의 의정(義淨, 635-713)이 703년에 『금광명최승왕경(金光明最勝王經)』10권으로 완역하였다고 하는데, 이 경전은 4세기 경에 성립된 산스크리트 원본(原本)을 가지고 있는 귀중한 경전으로서 원명은 'Su-varnapabha, Sottam Sutra'라고 한다. 사천왕에 대해서는 이 경전의 4권본의 6장인 사천왕품(四天王品)에 상세하게 서술되어 있는데, 그 내용은 나라에 원적(怨敵)이 침입하거나 기근(饑饉), 질병(疾病) 등의 환난이 들었을 때 이 불경을 수지(受持)하면, 사천왕의 도움으로 이를 물리칠 수 있다는 것이다.

　"국왕이 금광명경(金光明經)을 지심으로 청수(聽受)하고 칭탄 공양하며, 사부중(四部衆)에게 수지하게 하고 심심(深心)으로 옹호하여 고뇌를 여의하게 하면 이 인연으로 수명이 증익되고 위덕이 구족(具足)

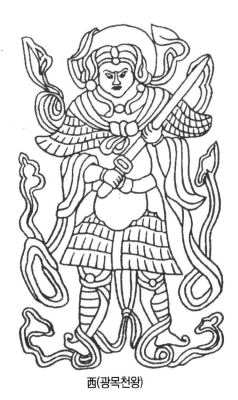
西(광목천왕)

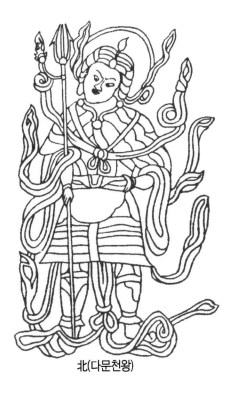
北(다문천왕)

될 것입니다. 이렇게 하기 위해서 우리는 무량한 귀신과 더불어 이 묘한 경전이 유포되는 곳마다 가서 몸을 숨겨 옹호하여, 어려움이 없도록 할것이며 또한 이 경전의 설법을 듣는 모든 국왕과 백성들은 호념(護念)하여 환난을 없이 하여 안온하게 할 것이며, 타방(他方)의 원적으로 하여금 모두 물러나게 하겠습니다. 인왕(人王)이 이 경을 들을 때 이웃 나라의 원적이 사병(四兵)을 갖추어 그 나라를 쳐부수고자 한다면, 이 경의 위신력으로 저지할 것이고, 이웃 나라가 다시 다른 원망하는 마음이 있어 그 국경을 침범하면, 그 나라에 온갖 재난과 역병이 유행하게 할 것입니다. 이 때 왕이 이를 보고 사병을 일으켜 적국을 토벌하고자 한다면, 우리는 그 때 마땅히 무량무변(無量無邊)한 백천귀신(白千鬼神)과 더불어 협조하겠습니다"

이러한 경전의 내용으로 보아 사천왕은 국가의 위기를 막아준다는 데에서 옛부터 그 형상을 조각하거나 그려지는 것이 유행하게 되었던 배경을 충분히 짐작할 수 있다. 그러한 것은 『삼국유사』에 전하는 감은사의 창건에 관한 기록에서도 나타나고 있는 것이니 감은사는 문무왕(紋武王)이 삼국을 통일하고 당(唐)을 물리친 후, 외적인 왜구의 침노를 막고자 경주와 가장 가까운 감은사에 나라를 지키는 진국사(鎭國寺)를 짓기 시작했는데, 문무왕이 진국사의 완성을 눈 앞에 두고 죽게 되자 동해의 용이 되어 왜구를 지키겠다 하여 수중에 능(陵)을 만들게 하였던 것도 이같은 사천왕에 대한 신앙과 호국사상이 밀접하게 관련된 것이라 생각된다. 또한 그러한 것을 실증(實證)하는 것으로는 감은사서삼층석탑 내에서 발견된 사리기의 측면에 둘려진 금동사천왕상이 있다.

『삼국유사』권 제2 문호왕 법민조(法敏條)에 보면, 신라 때 명랑법사가 풀로 오방신상(五方神像)을 만들고 문두루(紋豆樓)의 비법을 행하였다고 하는 사천왕사의 창건에 관한 기록이 있으며, 또 권 제4에 의해(義解)와 제 5양지사석조(良志使錫條)에서도 명장(名匠) 양지(良志)가 영묘사에 장육삼존과 천왕상을 만들었다고 전하고 있다. 이러한 사천왕상이 우리나라에서 만들어지기 시작한 것은 『삼국사기』백제본기 제6 의자왕 20년조에 보면, 백제 의자왕 20년(660)에 천왕사와 도량사의 탑이 진동했다는 기록으로 보아서 이 때에 이미 사천왕에 대한 신앙이 이루어졌다고 볼 수 있으며, 이 때부터 그 조형이 많이 제작되었을 것으로 생각된다. 이 사천왕의 명칭과 각 방위의 범위를 살펴보면 다음과 같다.

방 위	한 역 명(漢譯名)		산스크리트 명
동방천(東方天)	지국천왕(持國天王)	제두나타천(提頭懶咤天)	제르타-라스트라Dhrirastra
남방천(南方天)	증장천왕(增長天王)	비루근천(毘樓勤天)	Virudhaka
서방천(西方天)	광목천왕(廣目天王)	비루전차천(毘樓傳叉天)	Virupaksa
북방천(北方天)	다문천왕(多聞天王)	비사문천(毘沙門天)	Vaisravana

● 지국천왕(持國天王)은 수미산(須彌山)의 동방을 지키는 천신으로서 범어(梵語)로는 제르타-라스트라(Dhritaras-tra)인데, 이를 음역(音譯)해서 제선나타(提選羅吒), 지리다라술태라, 제다라타(提多羅吒) 등 10여 종류로 쓰고 있다. 즉, 이 말은 치국(治國), 안민(安民), 지국(持國) 등을 뜻하는 것이며, 『화엄경소(華嚴經疏)』제5에는 "제선라타는 동방 천왕인데 이를 지국천왕이라 부르고 있다. 즉, 국토를 지키고 중생들을 편안하게 하기 때문이다. 이러한 성격에 따라 지국천왕이라 이름지은 것이다"라고 하였다.

이 지국천왕이 다스리는 동방 유건타국(由乾陀國)은 『장아함경(長阿含經)』이나 『기세경(起世經)』또 『입세아비담론(立世阿毘曇論)』에 설범되고 있다.

"수미산 동면 산 중턱에 이름을 유건타(由乾陀)라 부르는 곳이 있다. 산꼭대기는 땅에서 사만이천유순(四萬二千由旬)이나 되는데, 여기에는 제르타-라스트라(提頭羅吒) 천왕이 거주하는 성곽이 있다. 이 성곽 이름은 현상(賢上)인데 사방이 육백 유순(장아함경 제 19에는 육천 유순이라함)이고, 담장, 난간, 그물, 다라행(多羅行) 나무 등이 각각 7겹으로 둘러싸고 있다. 이 궁궐은 금·은(金銀), 파리(玻璃), 적주(赤珠), 차거(硨磲), 마노(瑪瑙) 등의 칠보(七寶)로 장식되어 있으며, 사면에는 각각 문이 있는데, 문마다 누노(樓櫓), 적을 물리치는 대관(臺觀), 정원의 못이 있고, 온갖 꽃과 갖가지 기이한 나무와 여러 종류의 잎과 꽃, 과일이 있으며, 여기에서 두루 향기가 풍기고 있다. 또한, 각종 새가 호화롭게 지저귀는데 그 소리가 슬프면서도 아름다워 즐겁다"라고 하여 지국천왕이 지키는 국토의 아름다운 광경을 설명하고 있다. 지국천왕은 부처님의 정법(正法)을 받들어 세 가지 나쁜 길을 끊어 없애고, 세 가지 착한 길은 더욱 조장하는 것이 원력(願力)이며 부처님의 뜻이라 하였다.

● 남방을 지키는 증장천왕은 수미산의 남쪽을 지키는 천신인데, 원래 범어(梵語)로는 비루다카(Viudhaka)이며 음으로 한역하여 비노타가(毘 陀迦), 비유다(毘留多), 비루륵차(毘樓勒叉) 등으로 썼으며 의역하여 「증장(增長)」또는 「증광(增廣)」이라 하였는데, 그 뜻은 더욱 길고 더욱 넓다는 말로 중생의 이익을 증장 증광시켜 준다는 뜻이다. 이 천왕이 다스리는 남방천은 동방천과 마찬가지로 매우 아름다운 국토를 지녔다고 한다.

『장아함경(長阿含經)』에는 "수미산 남쪽 일천유순 거리에 천왕의 성이 있는데 선견(善見)이라 부른다. 이 성곽은 사방 육천 유순이며 7중으로 된 것으로 난간, 그물, 행수(行樹) 등도 모두 7겹이고, 장식 역시 칠보로 꾸몄으며, 무수한 새떼가 서로 어울려 우는 것도 마찬가지이다"라고 하여 동방천과 같이 아름다운 국토를 설명하고 있다.

● 서방의 광목천왕은 수미산의 서쪽을 지키는 천신이다. 이 광목천왕은 범어로 비루파카(Virupaksa)라 부르고 있는데, 음으로 한역해서 비노박차(毘 博叉), 비유파하차(鼻溜波阿叉), 비루파차(毘樓婆叉) 등 여러가지로 불리우며 이를 추목(醜目), 악안(惡眼), 잡어(雜語), 광목

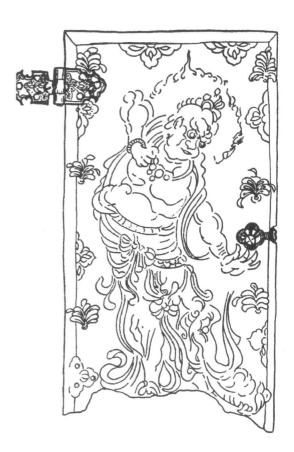

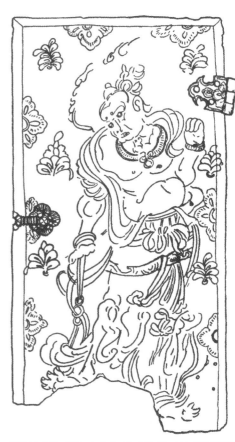

황룡사 9층 목탑지 출토 사리함 문비의 사천왕상

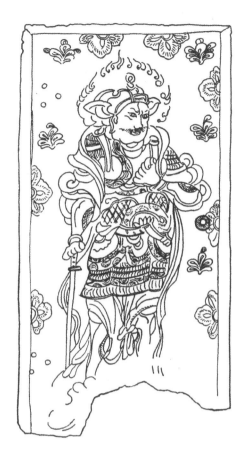

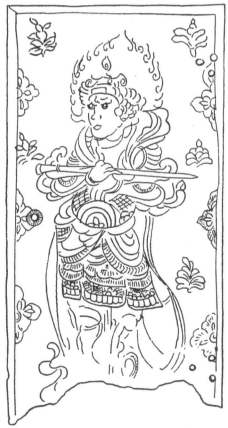

황룡사 9층 목탑지 출토 사리함 문비의 사천왕상

(廣目)등으로 의역했다. Virupaksa는 Vi-rupa와 aksa의 합성어인데, Virupa는 '추(醜)' 또는 '여러가지 색(色)'이고, aksa는 '눈(眼)'또는 '근(根)'의 뜻을 지니고 있어서, 여러가지 색의 안(眼) 또는 여러가지 색의 근이라 할 수 있는 것이다. 이러한 까닭에 이 광목천왕은 크고 넓은 눈을 지닌 천왕이라 하였는데 본래 이 광목천을 인도교(印度敎)의 파괴신(破壞神)이며 3개의 눈을 가진 시바(Siva) 신이 변화한 것이라 한다. 이 또한 『장아함경』에서는 다음과 같이 말하고 있다.

"수미산의 서쪽 일천유순되는 곳에 비루박차 천왕(毘樓博叉天王)의 성이 있는데 주라선견(周羅善見)이라 부른다. 사방이 육천 유순이며, 성은 7중(重)이며, 7중의 난간, 7중의 그물, 7중의 행수(行樹) 등이 있다. 주위의 장엄도 칠보로 되어 있으며, 무수한 새떼가 어울려 우는 것 또한 같다"역시 넓고 큰 눈으로 수미산의 서방 국토를 수화하고 중생을 이익되게 해주는 일을 맡은 천왕이다.

● 북방을 지키는 다문천왕은 수미산의 북쪽을 담당하고 있는데 범어로는 바이사라바나(Vaisaravana)이며 중국에서 한역하기를 비사문(毘沙門), 비사라파라(毘舍羅婆拏), 폐실라미나(吠室羅末那), 비사문(婢沙門) 등으로 음역하였다. 또한 다문(多聞) 또는 편문(遍聞)등으로도 의역되었다. 그 뜻은 많이 듣고, 널리 듣고, 두루 듣는 천왕이라는 것이니, 이것은 『법화의소(法華義疏)』에서,

"비사문(毘沙門)은 북방의 천왕이다. 그래서 다문이라 한다. 항상 부처님의 도량을 시키고, 항상 설법을 듣기 때문에 다문이라 한다."고 말하고 있다. 『장아함경』제24 사천왕품(四天王品)에서는 다문천이 다스리는 국토의 아름다움을 다음과 같이 설명하고 있다.

"수미산의 북쪽 일천유순 거리에 비사문 천왕이 있는데, 이 왕은 3성(城)을 갖고 있으니 가누(可累), 천경(天敬), 중귀(衆歸)라 한다. 이 성들은 7중으로 둘렀으며, 7중의 난간, 7중의 그물, 7중의 행수가 있고, 그 주위를 칠보로 장식하고 있다."

이 곳 역시 갖가지 새들이 지저귀며, 연꽃이 만발한 아름다운 연못까지 있다고 하였다. 이상과 같은 사천왕들의 각 성격을 보아 호국 불교(護國佛敎)를 지향한 삼국시대 통일신라시대에서 이러한 형상이나 도상이 유행되었던 요인을 짐작해 볼 수 있는 것이다.

① 감은사탑 사리장치의 사천왕상

감은사탑(感恩寺塔) 사리장치는 1960년 동 서 양탑중 서탑을 해체하여 수리하면서 발견 되었던 바, 3층 탑신 상면(上面)에서 창건 당시에 납치(納置)하였던 사리장치가 발견되었는데, 그 가운데 금동 4각감(金銅四角龕)의측면에서는 각각 높이가 약 21.6cm의 사천왕상 1구(軀)씩과 그 좌우 8능형의 바탕이 새겨진 수환(獸環), 그리고 수환의 측면의 네 귀퉁이에 초화형 장식이 새겨져 있었다. 이러한 여러 조각 장식 가운데에서도 사천왕상의 양식은 특히, 주목되는 바, 전부 1매

금동판(金銅板)에 새겨졌다. 모두 몸에 갑주(甲冑)를 입고 그 중 2구는 복부(腹部)에 사자 형상이 새겨졌다. 머리에는 두광(頭光)이 있고, 한 손은 허리에 대고 다른 한 손에는 탑, 보주(寶珠), 금강저(金剛杵), 창 등을 들었으며 발 밑에는 소(牛), 주유(侏儒)가 있다. 이 사천왕상들의 자세와 옷자락무늬 등은 중국 당(唐)대의 조각상에서 볼 수 있는 것으로서, 이러한 미술양식은 중앙 아시아의 조형양식과 상통하는 바 있어 주목된다.

● 동쪽 지국천왕상

몸의 상체를 약간 오른쪽으로 돌리면서 소(牛)의 등 위에 버티고 선 입상으로서 뚜렷한 선과 풍부한 운동감을 표현하였고, 얼굴의 표정은 분노로 눈을 부라리고 있는 상이다. 몸에는 갑옷을 입었는데 허리는 잘록하고 상체와 하체가 매우 풍만하면서 힘이 있어 보인다. 오른손은 허리에 굳게 붙이고 왼손은 어깨 위로 들어 창 끝을 잡고 있다. 갑옷의 세세한 조식(彫飾)이 매우 공교롭다.

● 남쪽 증장천왕상

정면을 향하고 있는 이 신상은 크게 부릅뜬 눈, 그리고 찢어진 입 등에서 사천왕의 위엄을 돋보이고 있다. 갑옷의 표현은 앞서의 지국천왕상과 같으며, 오른손은 허리에 붙이고, 왼손은 어깨 위로 들어 화염이 있는 보주(寶珠)를 받들고 있으며, 발목 이하는 절단되어 없어졌다.

● 서쪽 광목천왕상

왼쪽으로 몸을 비틀고 왼손은 허리에 힘있게 붙였으며, 오른손으로는 금강저(金剛杵)를 굳게 잡아 왼쪽을 노려보는 표정이다. 역시 갑옷 등의 표현이 잘 되어 있으나 무릎 이하가 결손되었다.

● 북쪽 다문천왕상

오른쪽으로 몸을 휘어지게 하면서 왼손을 허리에 힘있게 붙였다. 오른손은 어깨까지 올려 보탑(寶塔)을 들어 올리고 있는 자세인데, 오른쪽을 노려보고 있는 표정을 하고 있다. 쪼그리고 앉은 악귀의 두 어깨를 밟고 서 있는데, 사천왕의 당당한 몸집에 비해 악귀는 극도로 위축시켜 표현하고 있다.

② 황룡사 사리장치의 사천왕상

황룡사 사리장치의 내함(內函)의 문비 표면에 인왕상 2구 이면(裏面)에는 사천왕상 2구를 새긴 것이 있다. 이 사천왕상은 871년 제작으로 밝혀진 것인데, 발 부분이 부식되어 탈락된 이외에는 완전한 입상이다. 이 두 천왕상이 분명히 사천왕을 나타낸 것인지는 밝혀지지 않았으나, 그 모습은 사천왕상의 양식과 같으므로 우선 사천왕으로 다루어지고 있다. 내함(內函)의 문 뒷면에 오른쪽을 향하여 서 있는 사천왕은, 쇠 봉(棒)을 옆으로 뉘어 두 손으로 모아 잡고 있으며, 그 주위에는 꽃잎이 사방으로 흩날리고 있고, 내함 밖의 2상은 왼쪽으로 몸을 튼 측면상으로서, 왼손으로 칼을 짚고 서 있으며, 역시 사방으로 꽃잎이 흩날리고 있다.

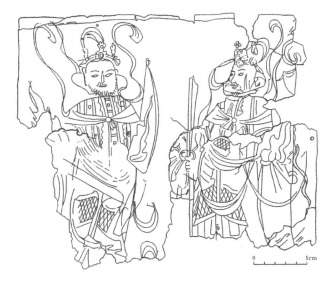
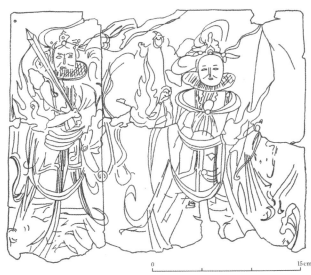

황용사 9층 탑지 출토 사리장치의 신장상

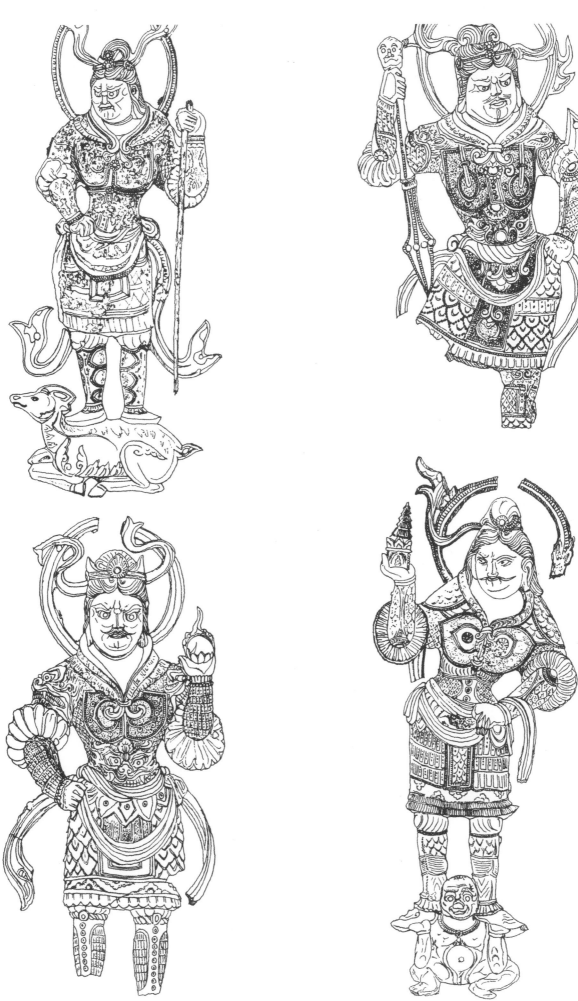

사천왕상
경주 감은사 서삼층석탑내 발견 사리장치(통일신라)

4. 사천왕상(四天王象)

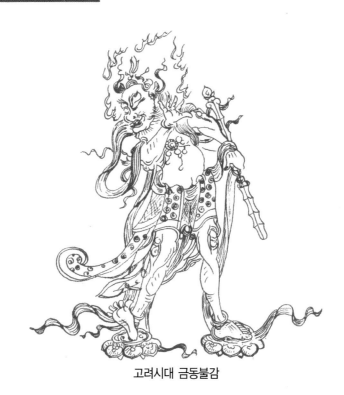

고려시대 금동불감

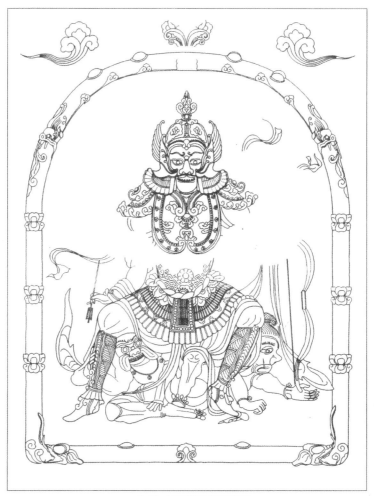

녹유 사천왕전(四天王塼)

제4장
기타 서수(瑞獸)·
서금(瑞禽) 문양

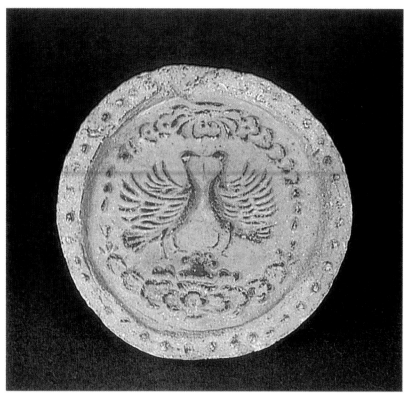

쌍조문와당(통일신라)

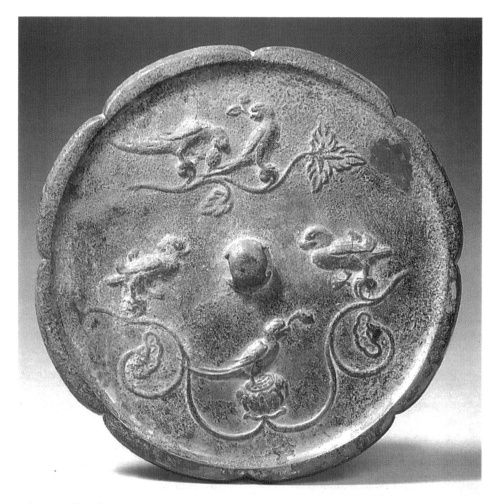

서조문 동경(고려)

청사장감 포류·위로 수금문 대접(고려)

구장복의 수문(繡紋)

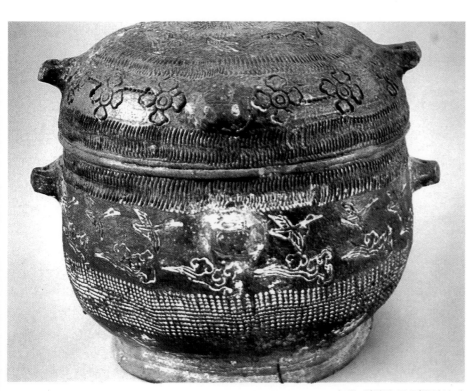

녹유 인화문 골호(통일신라)

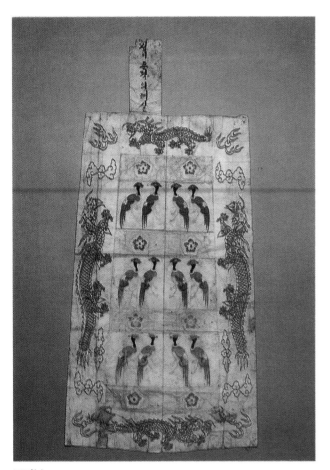

구장복

철화 쌍어문 접시

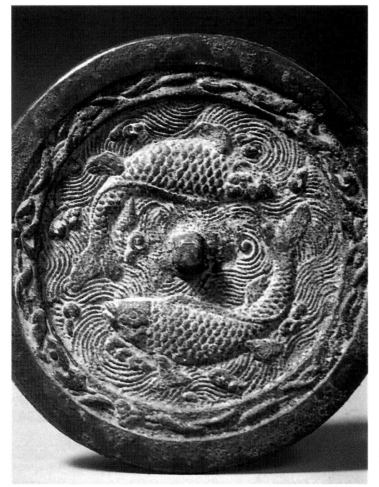

쌍어문 동경(고려시대)

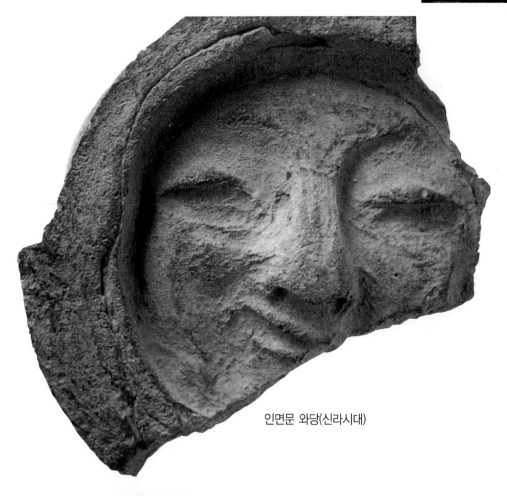

인면문 와당(신라시대)

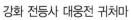

강화 전등사 대웅전 귀처마

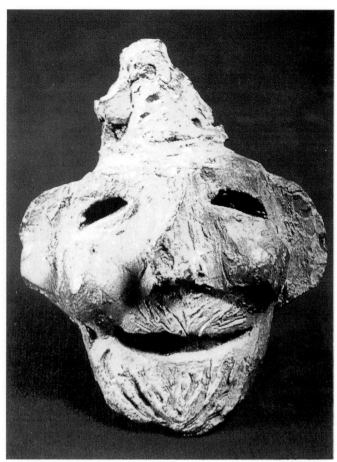

토제 인면

청자 진사채 연봉형 주자의 동자문 조각(고려시대)

청자상감 동자문 잔(고려시대)

귀면와(조선시대)

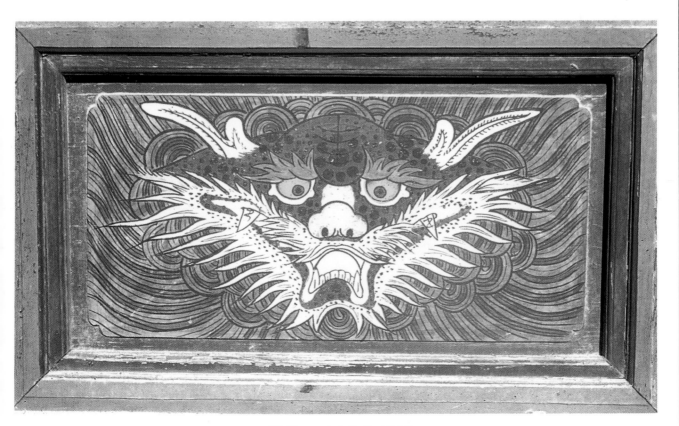

사찰 창호 궁판의 용면(조선시대)

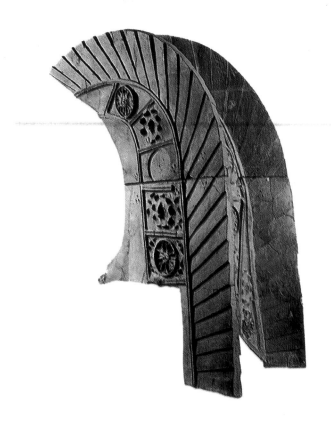

치미

민화에 등장하는 전설상의 동물—불가사리

제4장
기타 서수(瑞獸) · 서금(瑞禽) 문양

1. 상서(祥瑞)로운 동물과 새

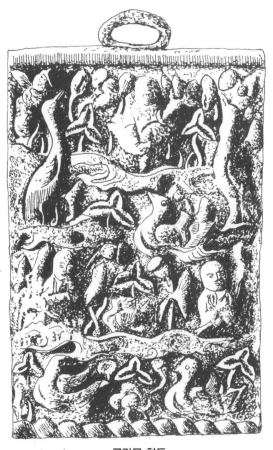

극락문 향통

① 신응문(神鷹紋)

매 한 마리만을 상징적으로 그린 것인데, 채화로 그려 단폭으로 꾸미는 것이 상례이나 8폭 병풍을 8폭의 매그림으로 꾸민 대작도 있다. 보통 민화 속의 새의 그림은 화조도에 한 쌍씩을 그리게 되어 있는데 벽사의 상징으로서의 천계도(天鷄圖)나 신응도(神鷹圖)는 한 마리만을 그리는 경우가 많다. 신응도(神鷹圖)라는 화제(畵題)는 정통화 화제에서는 보이지 않으며 문헌상으로도 뚜렷하게 전해지는 것이 없다. 우리나라 삼재부에 '신응화위삼두 출남해중 삼재소멸축귀부(神鷹化爲三頭 出南海中 三災消滅逐鬼符)'란 것이 발견되어 그것을 근거로 매의 벽사상징화(僻邪象徵畵)를 신취도라고 부르고 있다.

『오월춘추(吳越春秋)』의 '응시랑보(鷹視狼步)'라는 문구가 발해 주듯이 동양의 고대 지식인들도 매의 권위는 인정했던 것이다. 그러한 매에 대한 권위 의식이 발전하여 신응관(神鷹觀)으로 변해 매를 벽사신(辟邪神)으로 그리게 된 것으로 추정된다. 극채화(極彩畵)로서 정홍래(鄭弘來)의 대작 해상신응도(海上神鷹圖)가 전해지며 민화로는 삼두응(三頭鷹) 그림이 환상적으로 창의성을 보이고 있다. 부적(符籍)판화 속에도 미술적으로 문제가 될 만한 걸작들이 삼재부(三災符)로 전해지며, 송하신응도(松下神鷹圖)에도 민화다운 작품들이 전해지고 있다.

② 백한(白鵬)

백한은 꿩과에 속하는 새로서 꼬리가 길고 아름다운 깃털을 지니고 있다. 문관 삼품 흉배문양으로 사용되었다.

③ 운안(雲雁)

구름은 산천(山川)의 기운이며 기러기는 양기(陽氣)를 따르는 새로

써 거취의 의리를 알고 질서를 어기지 않는다하여 문관 이품의 흉배
문양으로 사용되었다.

④ 연작(鍊鵲)

연작은 문채(紋彩)가 있고 꼬리가 길며 부리는 짧고 적색인데 속칭
때까치로서 미래의 일을 아는 새라고 하며 사품관의 조복(朝服) 및
제복(祭服)의 후수(後綬)에 시문되었다.

⑤ 계칙(鸂鶒)

자주색을 띤 원앙새인데 보통의 원앙보다 크며 아름다운 깃털을 지
녔다. 일반에서는 비오리, 뜸부기를 말한다.

⑥ 천계(天鷄)

닭을 그린 그림도 더러 찾아볼 수 있다. 닭그림은 대개 '천계도(天
鷄圖)'와 '계도(鷄圖)' 등이 있다. 즉, 장닭을 그린 그림인데, 이는 공
명도(功名圖)라 한다. 장닭이 새벽을 알리는 울음(鳴)은 이름 명(名)
과 읽는 음이 같기 때문이다. 즉 장닭은 공계(公鷄)라 하니, 공(公)은
'공(功)'과 같고 명(鳴)은 '명(名)'으로 읽는 것이다. 닭을 그린 그림
도 더러 찾아볼 수 있다. 닭그림은 대개 '천계도(天鷄圖)'와 '계도(鷄
圖)' 등이 있다.

⑦ 물고기무늬(魚紋)

우리나라에서는 신석기시대 유적에서 발견된 작은 자갈돌에 새겨진
물고기 형상이 가장 오래된 것이라 생각되며, 또한 선사 시대의 바위
그림에 나타나는 물고기 그림은 당시 어렵 생활과 관련된 풍어를 기
원하는 주술적인 의미를 지니고 있는 것으로 보인다. 신라 시대의 금.
은제 허리띠장식의 내림장식에는 물고기 모양이 메달려 있다. 기록에
의하면 당시의 고급 관리들은 옥대에 물고기 모양을장식 하였는데 일
반 서민들은 허리띠에 물고기 장식을할 수 없었으며, 대신 거울이나
그릇에 물고기 모양을 새겨 넣어 장식하는 것은 무방하였다고 한다.
우 리 민속에는 다손(多孫)과 여의(如意)로움을 상징하는 문양으로
물고기 문양이 많이 쓰여졌다. 한 쌍의 물고기 무늬는 여의롭고, 대길
(大吉)하며, 부귀를 누리고, 또 환희를 상징하니 남성의 상징이며 성
적(性的)인 의미를 지녔다. 그리고 다손(多孫)을 상징하기 때문에 약

방패형동기(청동기시대)

고구려 고분벽화의 괴조

혼 선물로서 약혼녀 집에 선사하는 풍속이 있었다. 물고기는 또한 부귀의 상징이며, 또 자손 번창을 의미 한다. 민화에 많이 등장하는 물고기그림을 어룡(魚龍)이라 하는데, 이는 어변성룡(魚變成龍) 즉, '물고기가 변하여 용이된다.'는 말도 있고, "기운찬 잉어처럼 성공한다."라는 뜻으로, 이는 등용(登用)과 입신 출세를 의미 하였다. 등용문(登龍門)이라 하는것도 물고기가 창파를 헤치고 폭포를 뛰어 넘어 어룡이 된다는 뜻으로 입신 출세의 관문을 뜻하는 것이다. 물고기 아홉 마리는 '구어(九魚)'이니 '모든 일이 여의롭게 되라.'는 구여(九如)의 뜻을 지니고 한편 많은 자손이 출세하기를 기원하는 뜻을 지닌다. 따라서 가구의 자물쇠라든가 금속 장식물 등에 물고기모양을 많이 쓰고 있다.

앵무문

⑧ 어룡(魚龍)

무녕왕릉에서 출토된 목제 칠화 두침(王妃用, 높이 33.7cm, 윗변 길이 44.2cm, 국립 공주 박물관 소장)에서는, 전면(全面)에 주칠을 하고 주연의 윤곽을 따라 금판으로 띠를 돌리고, 다시 가느다란 금띠를 내측에 덧돌렸다. 그 내부에는 귀갑형의 망상문으로 구획하였으며, 변두리에는 반(半)귀갑형이 많이 새겨져 있다. 문양은 그 앞 뒤 양면의 귀갑 무늬의 내부에 그려졌는데, 각 구획 안에는 용, 봉황, 어룡 등 동물문계 소재와 인동 연화문, 4판 화문 등이 각각 그려졌다. 여기에서의 어룡 모양은 중국 신화에 등장하는 소어(鮹魚)라고 하는 물고기를 나타낸 것으로 생각되는데, 이 물고기는 잉어같이 생겼으나, 닭의 다리를 달고 있다고 하였다. 이러한 형상은 고구려 고분벽화 중에서도 나타나고 있다. 덕흥리 벽화고분에서는 날개가 돋아서 날으고 있는 모습이 나타나며, 안악 제1호분에서는 아가미 부분에 날개가 돋고 다리가 앞가슴에 달린 물고기의 모습이 보인다. 이러한 괴어(怪魚), 괴수(怪獸)들은 사람들에게 이득을 주는 동물로 전해지는 것이다. 고려시대 방형경으로서 중앙에 꼭지가 있고 그 양쪽에 물고기(어룡)가 서로 엇갈리게 배치되어 그 사이에 유운(流雲)이 떠 있다. 전체적으로 매우 동적(動的)인 느낌을 주고 있으며 입을 크게 벌린 2마리의 어룡은 매우 인상적이다.

매조문

⑨ 앵무문(鸚鵡紋)

앵무는 이 즈음에 서방에서 처음으로 전해졌던 것으로 생각 되는데 신라시대 흥덕왕(興德王)이 몸소 지었다는 '앵무가(鸚鵡歌)'를 통해 짐작할 수 있다. 즉, 당시 당나라에 갔던 사신이 앵무 한 쌍을 가지고 돌아와 왕에게 바쳤다. 얼마 안 되어, 암놈이 죽자 홀아비가 된 숫놈

1. 상서(祥瑞)로운 동물과 새

청자상감 포류수금문(고려시대)

이 짝을 찾으며 슬피 울었다. 그 정상을 불쌍히 여긴 왕은
사람을 시켜 앵무새 앞에 거울을 걸어 놓으라고 했다. 거울
앞에 비친 제 그림자를 아무리 쪼아도 응답이 없었다. 짝
잃은 앵무새는 그것이 그림자라는 것을 알자 슬피 울다가
죽었다. 왕은 이를 보고 노래를 지었다고 한다.

⑩ 편복문(蝙蝠紋)

편복은 한자로 표기할 때, 박쥐 편(蝙)자와 박쥐 복(蝠)
자를 쓰는데, 그 '蝠'자가 복을 의미하는 '福'자와 같은 소
리를 낸다고하여 박쥐는 복을 상징하는 것이다. 따라서 의
복, 장신구, 가구 장식물, 건축물, 그리고 도자기나 목제로
만든 식기, 떡살, 능화판 등 여러 기물에 박쥐가 새겨졌다.
박쥐를 두 마리 쌍으로 배치한 무늬는 쌍복 즉, 복이 겹쳐
서 들어오라는 염원을 담고 있고, 박쥐 네 마리의 중간에

위로수금문

청자철화화조문

1. 상서(祥瑞)로운 동물과 새

목숨 '수(壽)'를 배치한 것은 오복을 나타낸 것이다. 또 큰 청화백자 사발에 박쥐를 여러 마리 그려놓은 것을 볼 수 있다. 이는 한마디로 '다복'을 뜻하는 것이다. 편복문이 당초 무늬나 완자 무늬(卍字紋)와 곁들여 도안된 무늬는 '복수만대(福壽萬代)', 즉, 만대에 이르도록 장 수하며 복을 받으라는 축송의 뜻을 지닌 것이다. 이렇듯 편복과 여러 가지로 합성하여 백여 종의 무늬를 만들어 사용하고 있다. 편복은 중 국 도교에서 비롯된 신선 사상과 오행설을 가미하여 불로장생의 술을 구하고자 한 데서 비롯되었으며, 중국을 비롯하여 우리나라 등의 민 간 습속에 깊이 영향을 끼쳤다. 행복과 장수의 상징인 박쥐는 건축의 장과 가구류 등에서 다양한 형태로 추상적으로 도안화되어 다양하게 쓰여져 왔다.

서조문동경

⑪ 까치 · 호랑이그림(鵲虎圖)

또 우리 민속에는 흔히 까치가 새벽에 문 앞에서 울면 기쁜 소식이 있다고 믿어왔다. 매화가지에 까치가 앉은 그림을 본다. 매화는 이른 봄에 피니 봄소식을 가장 먼저 전하고 까치는 기쁜 소식을 알리므로 이러한 그림을 '희보춘선(喜報春先)'으로 해석한다.

⑫ 어해문(魚蟹紋)

어해는 조선시대 민화와 청화백자(靑華白磁), 은입사화로. 화각공 예품, 자수품 등에서 찾아볼 수 있다. 이러한 그림은 북송대(北宋代) 에 조극부(趙克負) 등에 의해 시작되었다고 하지만 민화, 도자기 이외 에 사찰 대웅전 불단(佛壇)에 새겨지거나 창호(窓戶)에 조각된것으로 보아서 이도 다분히 불교신앙적인 요소가 강하다. 우리 민화의 어해 도는 생동감 있고 자유 분방하게 표현되는 특징을 보여준다. 여기에 등장하는 물고기를 보면, 붕어 · 잉어 · 숭어 · 방어 · 병어 · 상어 · 가자 미 · 가오리 · 홍어 · 꼴뚜기 · 송사리 등과 게 · 새우 · 조개 · 고동 등이 쌍을 이루어 등장하며 입맞춤이나 성희(性戱)를 암시하는 그림인것이 다. 이는 민간신앙에서 다산(多産)과 다남(多男), 그리고 풍요를 기원 하는 것이다. 그러나 불교에서는 부처의 자비(慈悲)와 공덕(功德)이 물고기 같은 미물에게까지 미친다는 것을 암시하기도 하고, 또는 물 고기는 늪은 잠잘 때까지도 항상 눈을 뜨고 있다는 것에서 항상 공부 에 게을리말고 불도에 정진하라는 의미가 담겨 있다고 한다.

서조문

공계도

1. 상서(祥瑞)로운 동물과 새

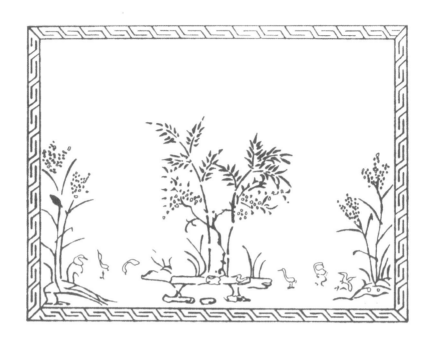

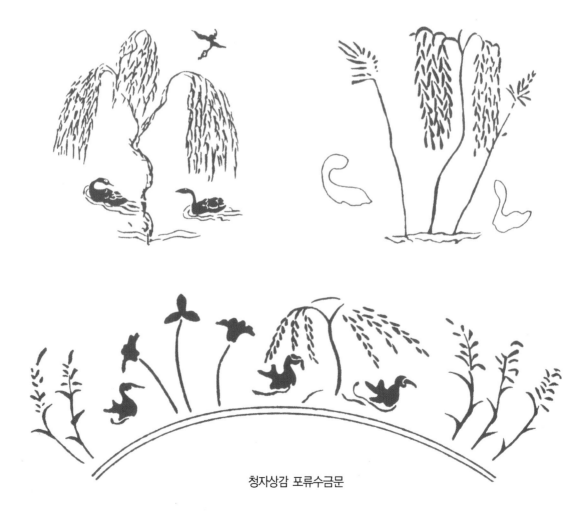

청자상감 포류수금문

백자청화 매조문

백자청화 유안문

매조문

조문

1. 상서(祥瑞)로운 동물과 새

연안문

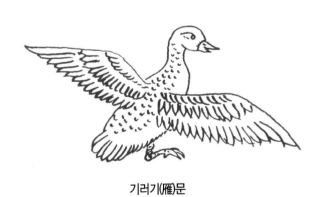

기러기(雁)문

안압문

1. 상서(祥瑞)로운 동물과 새

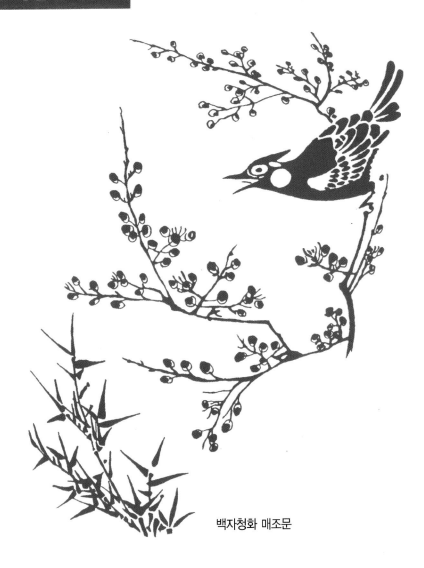

백자청화 매조문

매조문

각종 연화문

화조문

포류수금문

화조문

연로문

1. 상서(祥瑞)로운 동물과 새

각종 연화문

묘작(描鵲)

매조문

원앙문

화조문

금제 조어문장식

매조문

1. 상서(祥瑞)로운 동물과 새

연로문(蓮鷺紋)

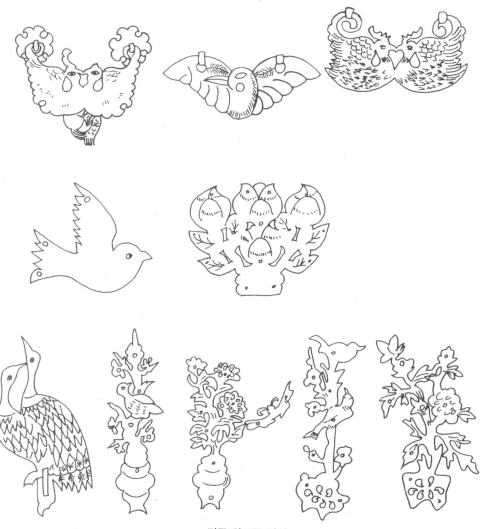

각종 화조문 장석

1. 상서(祥瑞)로운 동물과 새

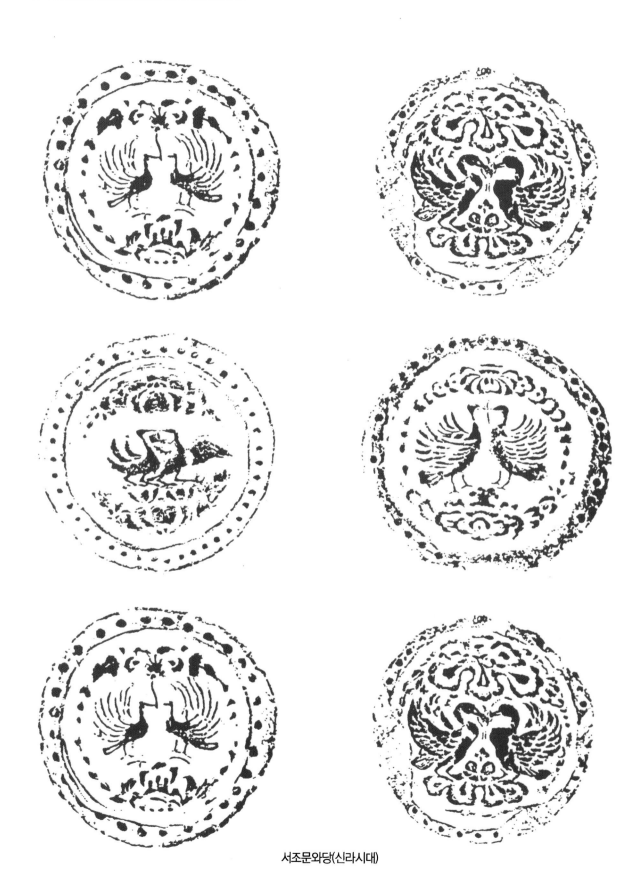

서조문와당(신라시대)

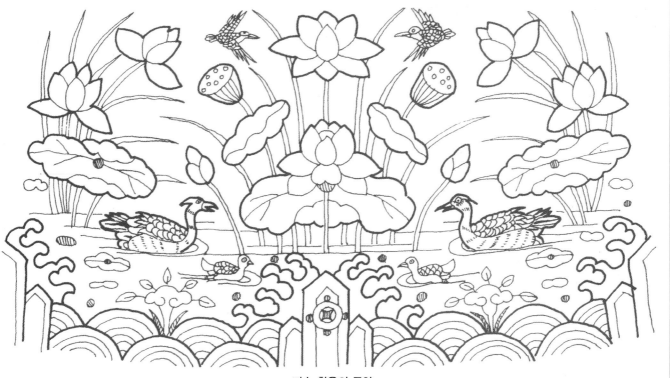

자수 활옷의 문양

민화의 안압문(雁鴨紋)

1. 상서(祥瑞)로운 동물과 새

색지 전지공예품의 여러가지 조문

兩
丟
八
月

1. 상서(祥瑞)로운 동물과 새

연당의 오리(조선시대, 민화)

백응도

1. 상서(祥瑞)로운 동물과 새

동작도(桐鵲圖)

베갯모의 편복(박쥐)문

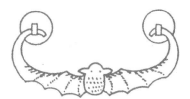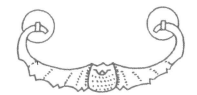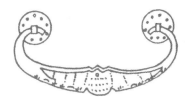

각종 편복(박쥐)문 들쇠장석

1. 상서(祥瑞)로운 동물과 새

각종 편복(박쥐)문 장석

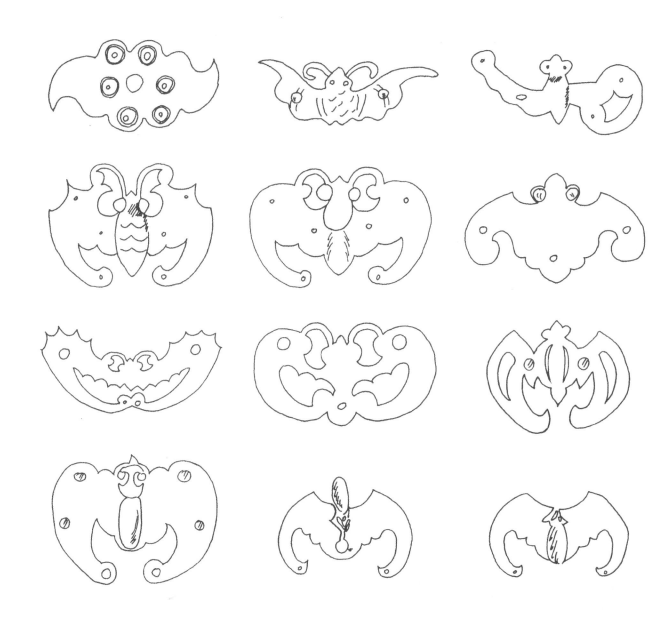

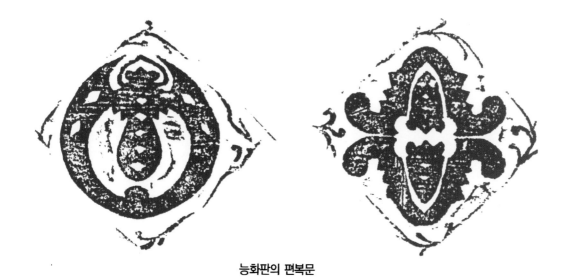

능화판의 편복문

편복과 천도

1. 상서(祥瑞)로운 동물과 새

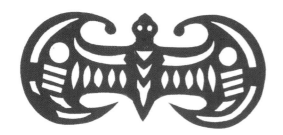

편복문

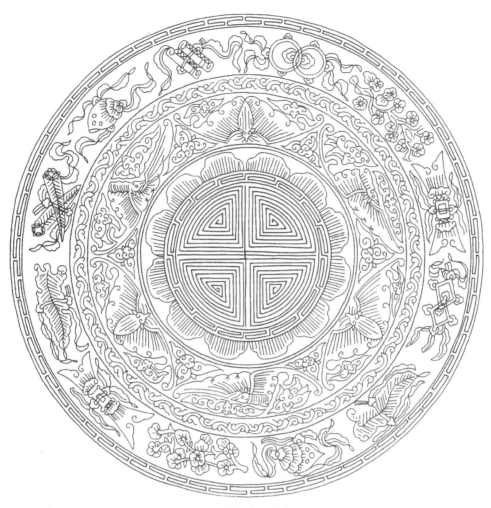

철제은입사 길상문

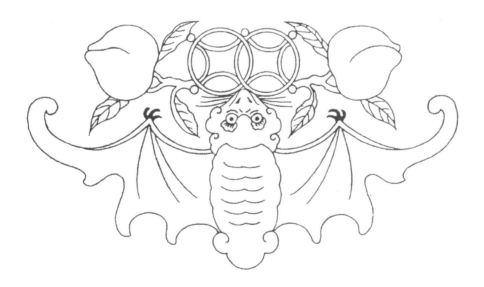

편복문 장식(중국)

1. 상서(祥瑞)로운 동물과 새

편복(박쥐)문 들쇠장석

별전(別錢)의 편복문

별전(別錢)의 편복문

1. 상서(祥瑞)로운 동물과 새

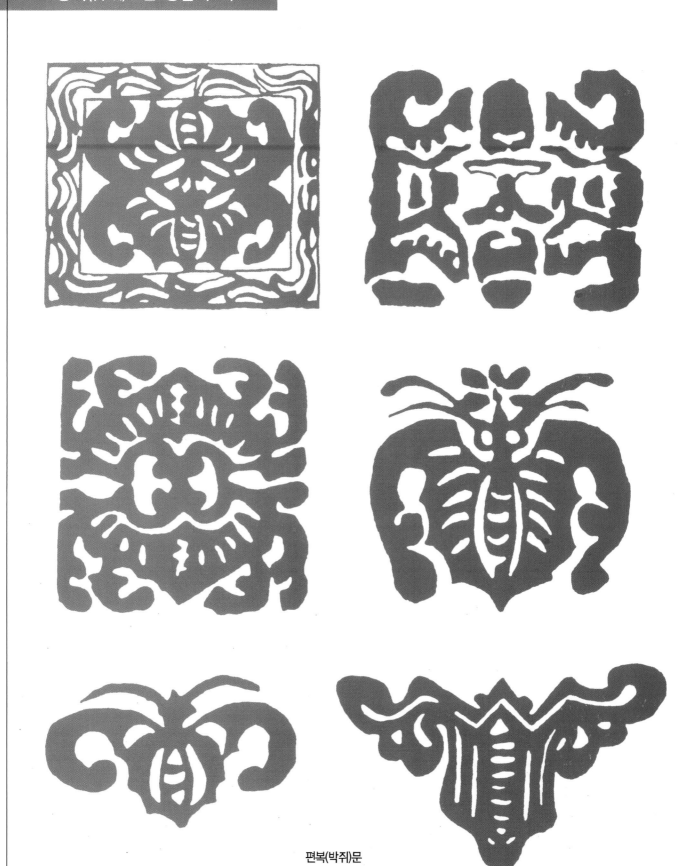

편복(박쥐)문

청화백자연적의 편복문

능화판의 편복문(오복을 나타냄)

1. 상서(祥瑞)로운 동물과 새

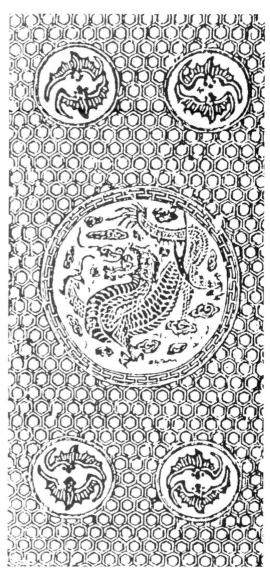

능화판의 편복문

능화판의 편복문

자수 향낭의 편복문

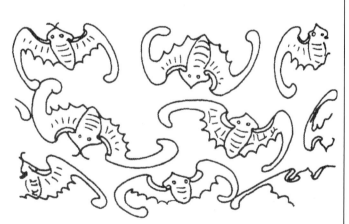

백자 양각 편복문

1. 상서(祥瑞)로운 동물과 새

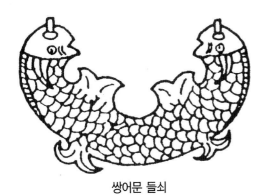

쌍어문 들쇠

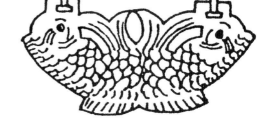

쌍어문 들쇠

분청사기 조화 쌍어문

부적(한눈박이 3물고기)

분청사기철화 어문

분청사기 병의 어문

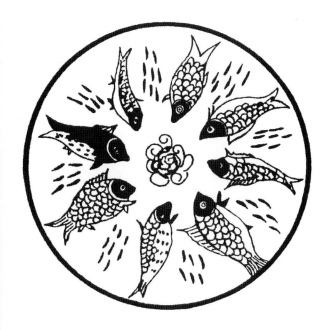
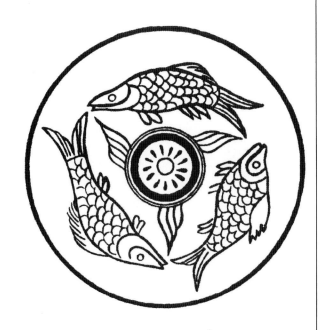

1. 상서(祥瑞)로운 동물과 새

분청사기 연어문(蓮魚紋)

어문장석

분청사기 연어문(蓮魚紋)

1. 상서(祥瑞)로운 동물과 새

분청사기철화 어문

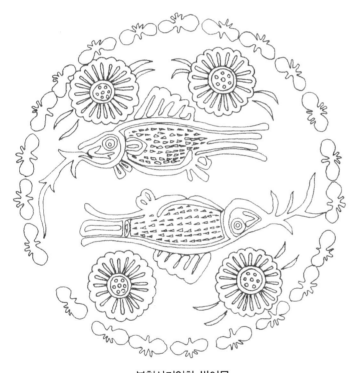

분청사기인화 쌍어문

불단조각의 어문

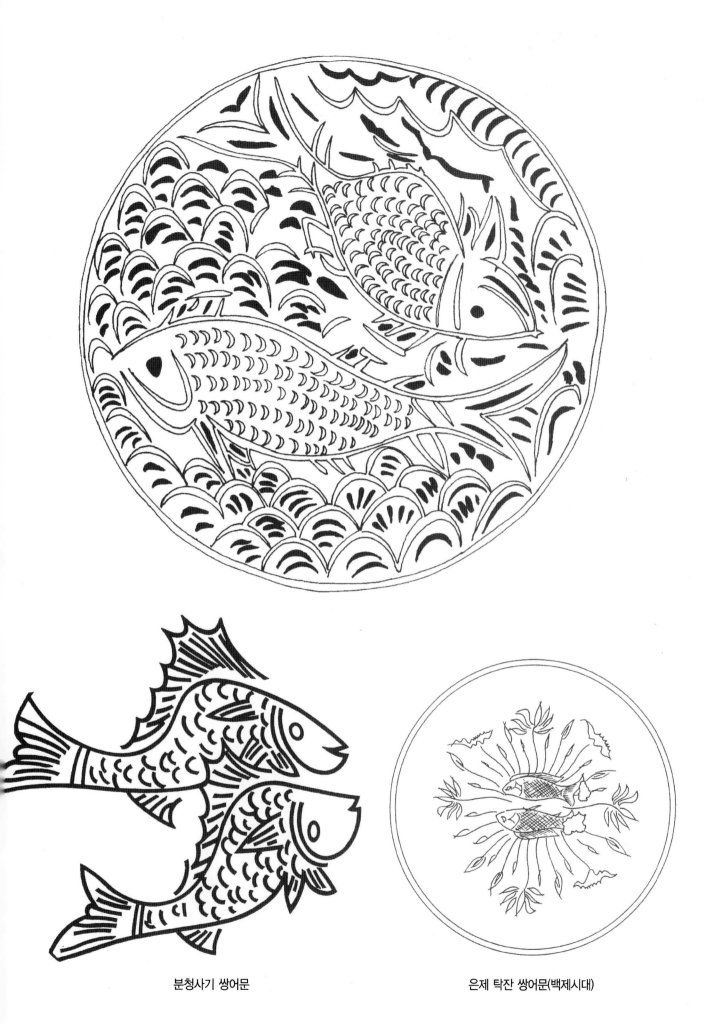

분청사기 쌍어문 은제 탁잔 쌍어문(백제시대)

1. 상서(祥瑞)로운 동물과 새

금제투조어문 장식(신라시대)

분청사기 어문

1. 상서(祥瑞)로운 동물과 새

어룡문

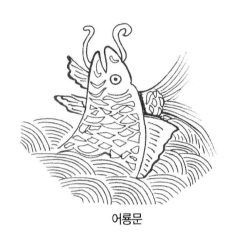

어룡문

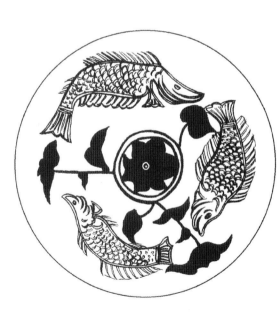

각종어문

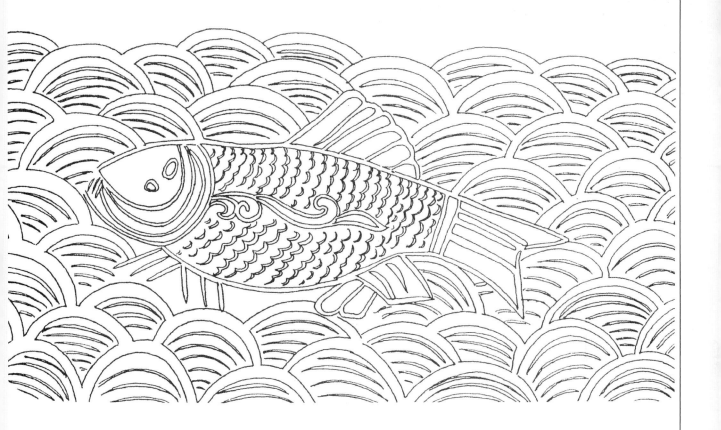

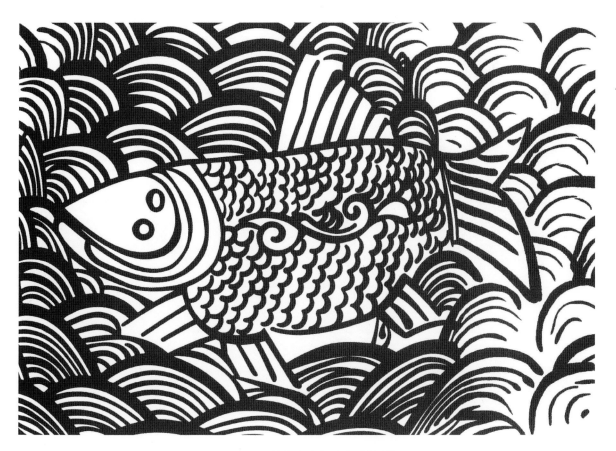

분청사기 상감 파어문(波魚紋)

1. 상서(祥瑞)로운 동물과 새

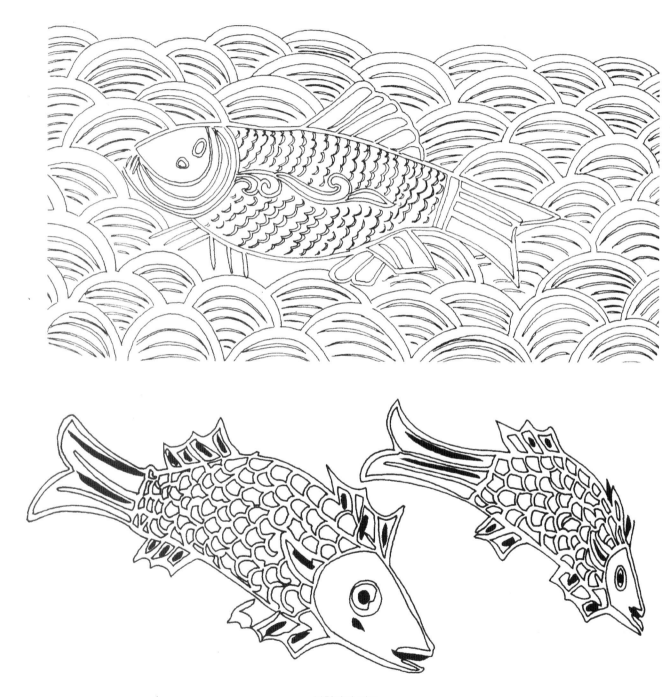

분청사기 어문

분청사기 연어문

분청사기 상감 파어문(波魚紋)

1. 상서(祥瑞)로운 동물과 새

어룡문

1. 상서(祥瑞)로운 동물과 새

분청사기 어문

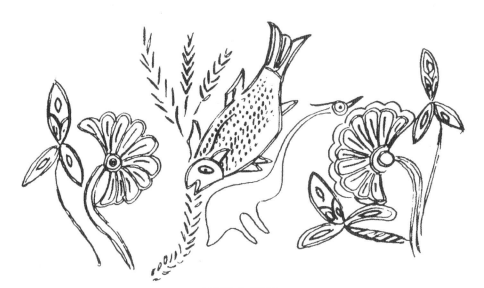

분청사기 어조문

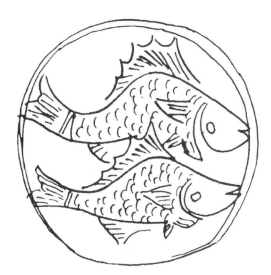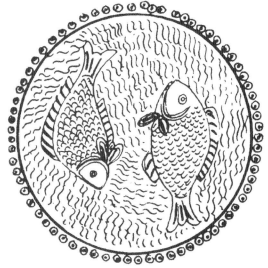

분청사기 어문

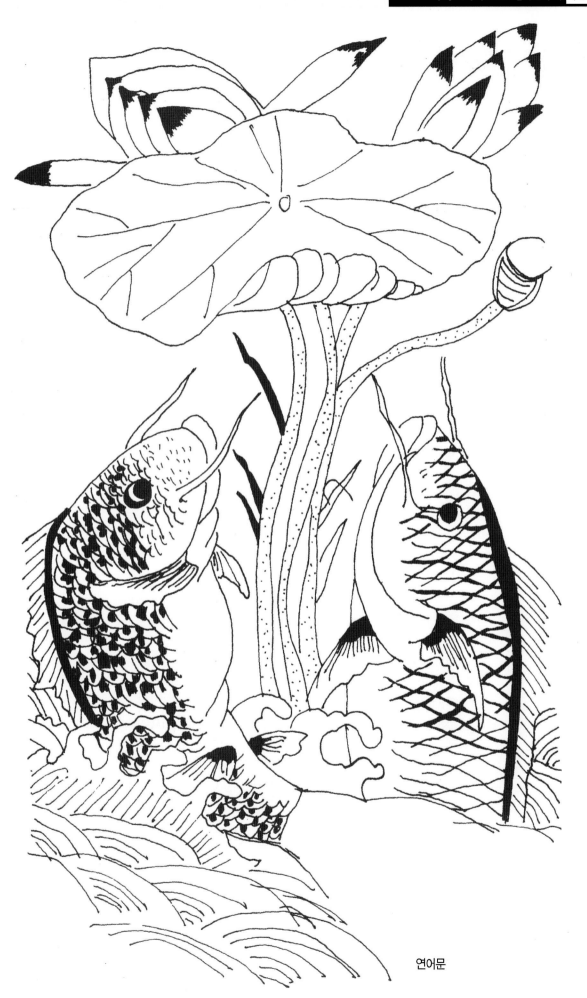

연어문

2. 벽사적인 짐승문양

① 해치문(獬豸紋)

해치란 짐승은 요임금 시대에 세상에 나타났다고 하는 상상의 동물이다. 마치 양처럼 생겼고 성품이 곧고 충직하여 사람들이 소송이 걸리면 그 중 그른 사람을 밀쳐낸다고 하는데 그래서 이름도 여러가지로 붙여졌다. 즉, 신양(神羊)·식죄(識罪 : 죄가 있고 없음을 잘 식별한다고 함), 해타(海駝) 등으로 불리어졌고 근세에 그 형상을 따서 화재를 방지해 준다는 해태가 경복궁에 만들어 놓았다. 그 후로는 해치와 해태는 같은 짐승으로 취급되기도 한다. 그러나 해태는 그 어원이 불불명하다. 해치를 수놓은 흉배는 대사헌의 제복에 부착 되었다.

② 치미(鴟尾), 두(鷲頭), 용두(龍頭)

전각(殿閣)이나 문루(門樓) 등 큰 건물의 용마루나 지붕 골의 끝에 얹는 치레로 쓰이는 기와의 일종으로서 치미, 취두, 용두, 수두(獸頭) 등의 다양한 망새(a ridge-and tile)를 볼 수 있다. 치미는 용을 잡아먹고 산다는 전설상의 물고기 꼬리 형상을 하고 있으며, 취두도 역시 용을 잡아먹고 산다는 솔개(또는 독수리)의 머리 형상인데 이러한 형상은 치문(鴟吻)이라 불리어지기도 하는 특수한 기와이다. 이러한 기와는 용마루 내림마루 끝의 막음을 깨끗이 하기 위한 수단으로 또는 마름 끝을 강조하기 위한 것이며, 그 기원은 중국에서 비롯되었다고 한다. 그러나 그 정체와 사용 목적은 뚜렷하지 않으며 다만 한대(漢代) 문헌의 기록을 통하여 또는 고분에 부장되었던 집모양의 명기(明器)에 의하여 그 시원이 옥상(屋上)에 봉황을 장식하던 것에서 발전하여 치미로 되었다고 보고 있다.

치미는 양(陽)을 뜻하는 봉황이 깃을 상징하며, 화재나 기타 재앙을 쫓는 목적으로 조형된 것으로 추정하고 있다. 그 발전 관계를 연구한 서성훈선생의 견해를 따른다면, 이 치미는 4세기~8세기까지는 새의 꼬리 모양이 형식이 동일하게 계속된 듯하지만, 당대(唐代) 말기(9세기경)에 이르러서는 물고기 머리모양(魚頭形)으로 변하여서 입을 크게 벌리고 용마루 끝을 삼킬 듯이 물고 있으며, 물고기꼬리모양

의 꼬리가 위로 솟아 있는 모습으로 나타난다고 보고 있다. 그 이후 이 형상은 다시 소룡(小龍)으로 나타나다가 원대(元代, 13세기 후반)에는 완전히 용두형으로 바뀌는 과정을 볼 수 있다. 따라서 명칭도 달리하게 되는데 당·송·원 명대에는 치문(鴟吻)이라 하였고, 청대(淸代)에 이르러서는 정문(正吻) 등으로 통용된다. 우리나라에서는 삼국시대에 삼국이 다 같이 치미를 사용한 건축물이 있었다는 것을 고구려 고분벽화를 통하여 또는 당시의 건물터에서 발견된 치미 파편으로 짐작할 수 있다. 또한 신라 시대의 문양전(紋樣塼)에 부조되어 나타나는 건물 그림을 통하여 당시의 건축 양식과 더불어 치미의 형태를 파악할 수 있다. 따라서 4~5세기 경의 고구려에서 비롯되어 곧 이어 백제 신라에도 파급된 것으로 볼 수 있는데, 그 유물의 실례가 백제 신라의 유적에서 각각 특징적으로 나타나고 있고, 또한 그 양식은 일본의 고대 건축에까지 이어지고 있음을 볼 수 있다.

고구려의 양식으로는 원오리폐사지(元五里廢寺址)에서 출토된 치미 파편과 통구 부근에서 출토된 치미 파편을 볼 수 있고, 이 밖에 평양 부근에서 발견되었다는 5종이 알려져 있다. 백제의 경우 웅진(熊津) 지역의 대통사지와 신원사지에서 발견된 치미 파편으로 추정되는 것이 있으나 워낙 작은 파편이어서 과연 치미의 파편인지 확증할 수 없다. 부여 지방에서는 당시의 백제사지(百濟寺址) 각 곳에서 각종의 대소 치미편이 발견되고 있어 6세기 중엽에는 백제에서도 치미의 조성이 성행되었을 것으로 보고 있다. 이 밖에 백제 치미에 관한 자료로는 부여 규암면의 폐사지에서 출토된 문양전 가운데 산경문전(山景紋塼)에서는 그 아랫쪽 중앙부에 절집으로 생각되는 한옥이 1채 보인다. 이 가옥의 지붕에는 용마루 양 끝에 치미가 표현되고 있어서 백제의 건축물에서 치미의 형식이 어떠하였는지를 확인할 수 있다. 또한, 백제 치미를 추정하는데 있어서 중요한 자료가 되는 것으로는, 당시 일본의 사원과 건축에 쓰였던 치미의 형식으로서, 백제의 와공(瓦工)이 건너가서 조영하였다는 나라(奈良)의 비조사(飛鳥寺), 또 대판(大板)의 사천왕사(四天王寺), 신당(新堂) 폐사 등에서 발견된 치미는 부여의 각 건물지에서 발견된 치미편과 동일한 것으로 미루어 보아, 이 치미 파편들은 당시 백제인에 의하여 조형된 것이 아닌가 추정하고 있다.

신라 치미는 황룡사지에서 발견된 것을 비롯하여, 1928년 천군리사지의 금당지(金堂址)에서 발견된 치미, 또 토함산 그리고 불국사에서 출토된 치미 파편을 볼 수 있어 대체로 삼국 가운데 가장 명확하게 밝혀지고 있다. 신라 치미는 고구려와 백제보다도 훨씬 뒤에 성행되었던 것으로 보이는데 황룡사 강당지에서 출토된 것이 가장 이른 시기에 제작된 것으로 보고 있다. 신라 치미의 형식에서는 대개 당계(唐系)의 양식이 나타나는데, 중국 서안 대안탑 문미(中國西安大雁塔門楣)의 석각불전도(石刻佛殿圖, 704)에 나타나는 치미와 비교하여 볼 때 매우 유사한 형식임을 알 수 있다.

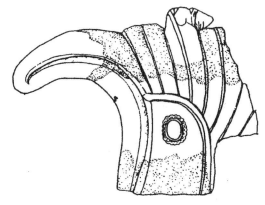

전 흥윤사 치미

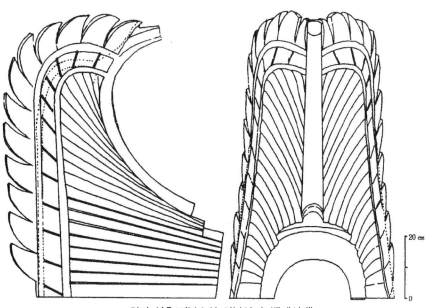

치미 실측도(부소산 서복사지, 백제시대)

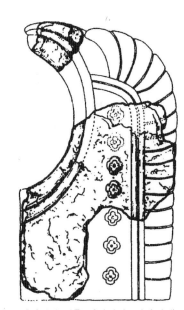

석제치미 실측도(지림사, 신라시대)

3. 인형(人形) 및 귀면(鬼面) 문양

① 인형문

짐승 형상의 인형을 토우(土偶)라 한다. 토우란 원래 흙으로 빚어 만든 여러 동물형상과 인형(人形) 또는 각종 기물의 형태를 만든 것을 총칭하는 것으로, 즉, 토제(土製)인형이란 뜻이다. 신라 토우는 고배의 뚜껑 위에나 장경호(長頸壺: 목이 긴 항아리) 등의 어깨 부분에 부착되어 있는 크기가 2~3cm에 불과한 작은 형태의 조각상들이지만, 그 형태에서 나타나는 여러 양식은 고대 장식문양의 형식과 직결되는 것이므로 여기에서 문양의 성격을 살펴보고자 한다.

그 형상들의 표현 기법과 만든 모양은 다소 유치하고 고졸한 것도 있으나, 금령총 출토의 기마인물형토기(국립중앙박물관) 1쌍과 같은 경우에는 매우 사실적이며 북방계 기마민족의 기상을 엿볼 수 있는 훌륭한 조각의 예를 보여 주는 것이라 하겠다. 토기의 표면에 부착되어 무덤속에 부장되었던 토우니 형상은 어떠한 원시적인 신앙과 종교관을 반영하고 있다고 하겠으며, 예컨대 생식과 번영 등을 추구하는 주술적(呪術的) 기원이 담긴 이외에 죽은 사람의 생시(生時)를 재현하여 죽음 저쪽의 세계에 가서도 살아와서 같은 생활을 계속한다고 하는 믿음이 담겨져 있는 것으로 해석할 수 있다. 또, 이러한 장면들은 고구려 고분 벽화에 나타나는 생활 장면 등과 연관해 볼 수 있다. 이러한 것은 신라사람들의 생활상과 풍속, 민속 등의 사회적 배경을 보여 주는 귀중한 자료가 된다고 할 것이다. 이러한 신라 토우로는 경주역 확장 공사 도중 황남리 이름없는 고분에서 발견된 토기파편 중에서 토우 일괄 유물을 볼 수 있으며, 경주 계림로 확장 공사로 인한 발굴조사에서 토우가 부착된 장경호가 2점 발견되었는데 그 중 하나는 토기의 목과 어깨 부분에 성교(性交)하는 남녀의 형상과 가야금을 연주하는 여인, 그리고 거북, 개구리, 뱀, 새, 토끼 등 10여개의 토우가 붙어 있는 특수한 토우 장식 토기를 볼 수 있다.

이 밖에도 토기에 부착된 인물 형상은 주악(奏樂)하는 장면, 무용하는 장면, 노래하는 인물 형상, 짐을 등에 지거나 머리에 이고 가는 형상, 의관(衣冠)을 정제한 인물상 또 엎드려 통곡하는 장면, 남·녀의 성기(性器)를 과장한 형상 등이 있다. 여기에서 성교 장면이나 성기를 과장하여 나타낸 인물상 등은 고대 신앙에서 자손의 번성과 다산(多産), 풍년 등을 기원하는 뜻이 있을 것으로 추정되는데 일종의 신상(神像)으로 제작되었다고 생각된다. 이러한 신앙요소는 신석기시대 이래 많이 등장하는 것이며, 유럽이나 소아시아 지방에서 생산(生産)을 뜻하는 대지(大地)의 여신상으로서 나체상(裸體像)이 만들어졌던 것과도 연관하여 볼 수 있을 것이다. 동물형상에는 말, 소, 개, 돼지,

울주 반구대 암각화에 나타나는 인물문

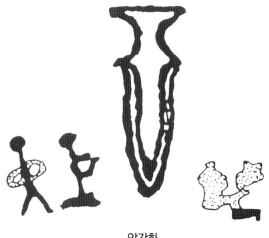

암각화

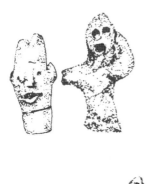

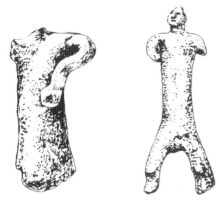

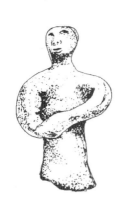

닭, 새, 토끼 등의 가축류와 호랑이, 멧돼지, 사슴 등의 야생동물 그리고 뱀, 개구리, 거북 등이 파충류와 용 현무 등 사신상(四神像)의 일종으로 생각되는 동물형상을 볼 수 있다. 말, 소, 개, 돼지 등이 가축류는 원시시대부터 농경사회의 전통적인 신앙 요소를 말하여 주고 있다 하겠으며, 그 밖의 야생 동물도 역시 고대의 수렵 경제의 생활양식을 보여 주는 것이라 하겠다. 그 가운데에서도 사신사상(四神思想)을 엿볼 수 있는 동물형상은 중국 한대(漢代)에서 비롯하여 우리나라에서는 고구려와 백제의 고분 벽화에서 일찍이 나타나고 있지만 신라사회에서는 무덤에서 출토되는 토우에서 표현하고 있는 것이 특징적이라 할 것이다.

그 후 사신은 신라시대 고분에서 출토되는 장신구 등의 금속공예에서도 드물게 나타나고 있다. 이상과 같은 흙으로 만든 인형들은 중국 고대의 순장제도(殉葬制度)에서 기인한 것으로 보이는 바, 그 원형(原形)은 1966년 한대의 운남 강천 이가산 고분(雲南江川李家山古墳)에서 출토된 '공납명(貢納銘)' 동제 저금통(銅貯貝器)에서 몬체의 허리 부분의 관(官)에 납품(納品)하는 인마의 행렬을 환조한 것을 비롯하여 각종 구리로 만든 형상(銅鏞)을 볼 수 있다. 그러한 전통은 수(隋) 당(唐)대에까지 이어져 왔다. 고구려 벽화에서는 여러 시종들의 행렬이 그려졌으며, 신라 고분에서는 인물 토우가 부착된 토기가 주로 나타나는데, 이를 통해 고대 묘장제도에 따른 지역적 풍습을 알 수 있다.

조선시대에도 초기부터 무덤 안에 명기(明器)와 도용(陶俑)을 만들어 부장하는 풍속이 있어서 가족이나 하인, 마차(馬車) 등 도자기로 만든 인형을 만들어 넣은 것이 발견되고 있다.

② 귀형문(鬼形紋)과 귀면문(鬼面紋)

귀형·귀면이라 하면 이름 그대로 도깨비 얼굴 모습을 나타내고 있는데, 그 모습은 맹수(猛獸)의 얼굴 정면상을 바라본 형식을 하고있다 이러한 도깨비상은 고구려 고분벽화를 비롯하여 고대의 기와마구리 장식문양과 문고리 바탕 금속장식, 문양전(紋樣塼)에 나타나고, 신라 고분 출토품 중에는 경주 식리총출토 금동식리(金銅飾履)에 전신상의 도깨비 형상이 있는데 식리총 금동식리의 귀면상은 부여 귀암동 출토 문양전 중에 귀형문전에서도 볼 수 있다

귀면의 상징적 의미는 신(神)이 갖고있는 무한한 힘을 빌어 수재(水災), 화재(火災), 풍재(風災) 등 이른바 삼재(三災)의 천재지변적 현상과 병란, 병역, 기근 등의 각종 재앙을 물리치고자 하는 토속신앙에 기원을 두고 있다.

토우인형

귀면의 특징은 해안상(蟹眼狀)으로 돌출된 안구와 크게 벌린 입, 송곳니와 길게 빼문 혀 등의 강조에서 나타난다. 귀면문 귀와는 고려시대에 와서 극히 추상적이고 현실감있게 표현된다. 그 형상은 대체로 범(虎), 사자(獅子), 용(龍) 등의 머리를 닮게 표현하는데 특히, 머리의 뿔 등으로 보아서 대부분은 용면의 얼굴을 취하고 있다고 하겠다.

한국의 귀면은 중국의 도철문의 경우처럼 괴기스럽거나 공포감을 자아내기 보다는 전설상의 도깨비처럼 해학적인 표정과 인간적인 면을 강조하고 있다. 도철은 양눈이 크게 튀어나오고 입을 크게 벌리고 있는 모습을 하고 있다. 도철은 시각이 예민하여 어떤 사악한 마귀도 찾아낼수 있는 능력을 가지고 있다고 한다.

『여씨춘추(呂氏春秋)』에서는 "사람을 잡아먹지만 그가 사람을 삼키기 전전에 그 해가 몸에 퍼진다."고 하였다.

신라시대 장식신발에 새겨진 귀형문양을 볼 수 있다. 장식신발은 식이총 출토품과 양산 부부총, 그리고 경주 춘마총에서 출토된 수종이 있으나 가장 독특하고 공교한 의장을 보이는 것은 식이총 출토 금공식이다. 이것은 전면에 타출된 세공이 가해졌으며, 엷은 동판 3개를 이용하여 양측면과 바닥을 이루고 있고, 표면에는 투조 의장하고 도금처리하였다. 여기에 나타나는 문양구성을 살펴보면, 주연의 둘레에 2줄의 노끈무늬(繩紋) 형식이 이중으로 둘려지고, 그 안에 화염문 형식이 갈기 모양으로 연속하여 둘려졌다. 그 내면의 무늬는 귀갑형의 6각 무늬가 연속되어 구획을 주고, 그 귀갑문 안에는 쌍금문(雙禽紋)과 귀형(鬼形)이 구성 배치되었다. 귀갑 무늬의 구성은 주연의 둘레를 따라 반(半) 귀갑문 8객 빙 둘려졌고, 내구에는 완형의 귀갑문 9개가 구획되는데, 첫째와 셋째, 그리고 다섯째와 일곱째 귀획 안에는 귀형상이 쌍조선(雙條線)으로 부출(浮出)되었으며 그리고 둘째, 넷째, 여섯째 구획에는 귀형의 꼭지와 접촉하면서 좌우로 나뉘어 머리만 서로 향하고 있는 쌍금문과 연화문을 배치하였다. 또, 여덟째 귀갑문 안에는 큰 연화문을 배치하였는데, 그 둘레에 6개의 연자(蓮子)를 새겨 넣었다. 아홉째 귀갑문 안에는 쌍조문을 배치하였다. 귀갑문 반을 좌우에 6개씩 구획을 주어, 그 안에 거북, 토끼, 괴조(怪鳥) 등의 무늬를 배치하였으며, 그 중에 사람 머리에 새의 몸체를 한 인면 조신상(人面鳥身像)이 있어 주목된다.

이 외에도 귀갑문으로 구획되는 교차점마다 1개씩의 연화문이 장식되어 모두 9개의 연화문을 볼수 있다. 이 연화문의 가운데에는 못을 박았던 구멍이 뚫려 있다. 이상 살펴본 바와 같이 연화문, 쌍조문, 귀형문, 인면 조신상, 화염문 형식 등 여러 장식 문양은 한(漢)계와 북위(北魏)계 미술양식의 영향을 받았음을 생각할 수 있다. 특히, 인면 조신상 등 괴문은 한 대(漢代)의 복희 여와 사상에서 나온 것이라 짐작되며, 고구려 고분 벽화의 사람 머리가 달린 뱀 즉, 인면사신(人面蛇身) 형상과도 연결해 볼 수 있다.

나전칠기 포도동자문

청자상감 포도동자문

청자상감 포도원 문매병

인면문 와당

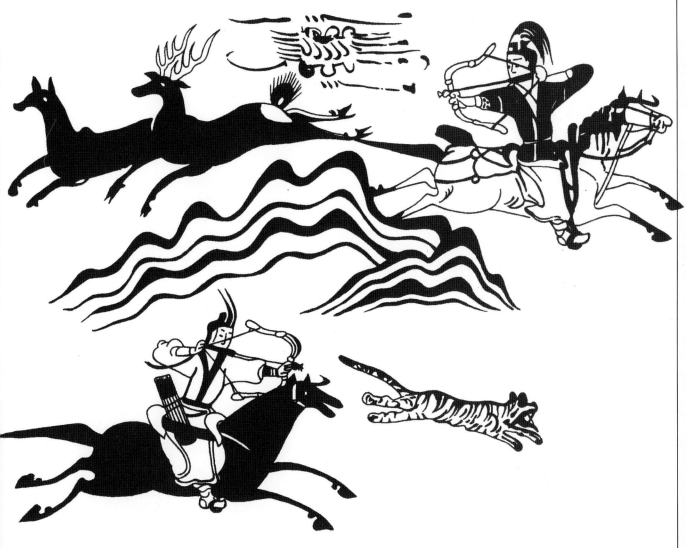

무용총 수렵도의 사냥장면

3. 인형(人形) 및 귀면(鬼面) 문양

수렵문전(신라시대)

도자 인물문

고구려 고분벽화의 전투장면

중국 민화의 동자와 금붕어(오복을 나타내는 문양)

중국 민화의 동자와 오복문양

3. 인형(人形) 및 귀면(鬼面) 문양

기용 신선도(민화)

중국 복동자도(福童子圖)(민화)

복동자도(福童子圖)(민화)

수성노인도(민화)

3. 인형(人形) 및 귀면(鬼面) 문양

단원 김홍도의 군선도(群仙圖)(부분)

단원 김홍도의 군선도(群仙圖)(부분)

3. 인형(人形) 및 귀면(鬼面) 문양

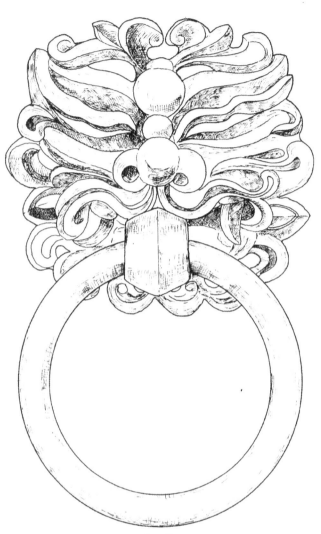

귀면고리(鐶)

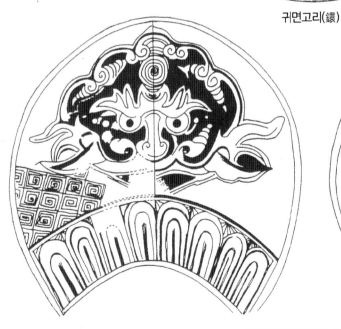

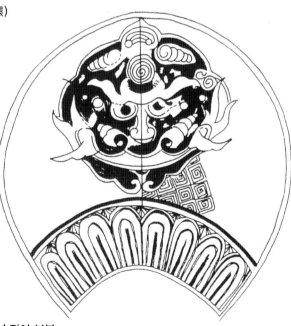

철제은입사철퇴의 손잡이 부분

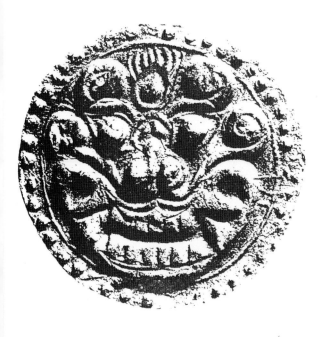

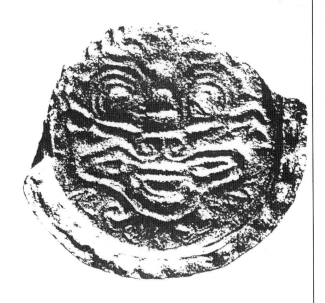

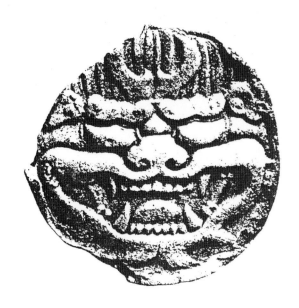

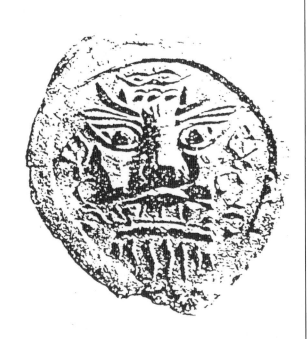

귀면와

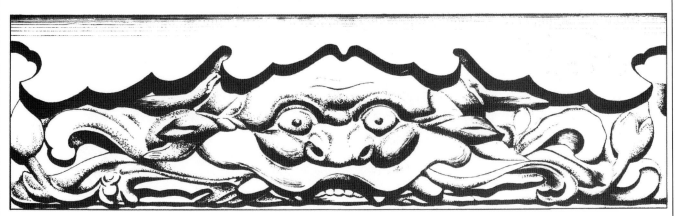

불단조각 귀면장식

3. 인형(人形) 및 귀면(鬼面) 문양

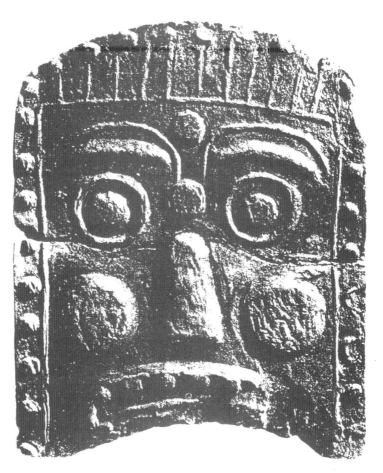

귀면와(고려시대)

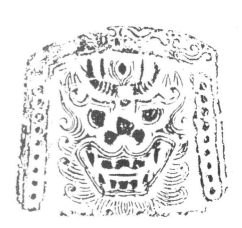

귀면와(신라시대)

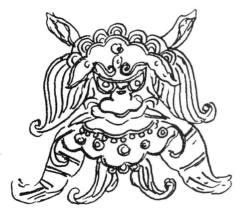

귀면(경복궁자경전)

귀면(고구려 고분벽화)

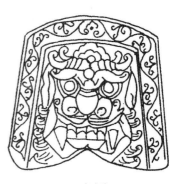

귀면와

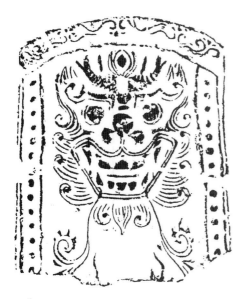

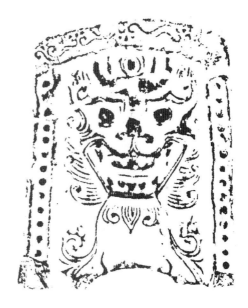

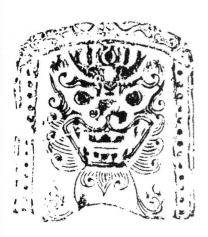

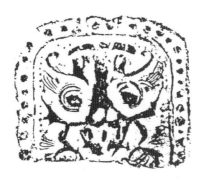

각종귀면와(통일신라시대)

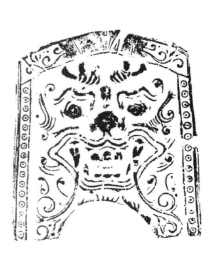

3. 인형(人形) 및 귀면(鬼面) 문양

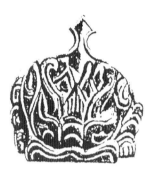

금동 귀면장석

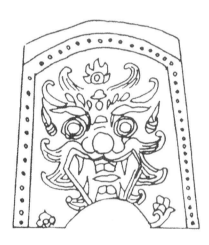
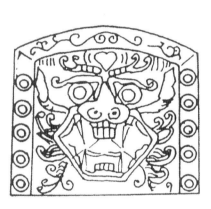
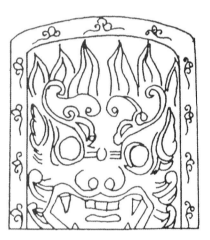

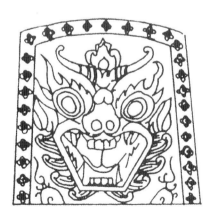
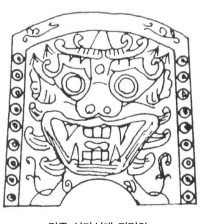
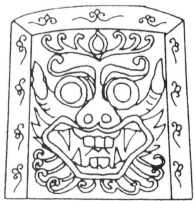

각종 신라시대 귀면와

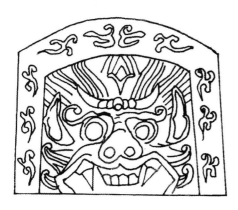
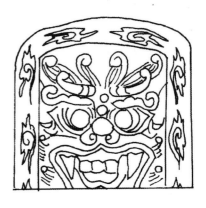
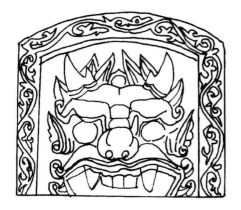
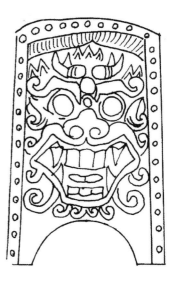
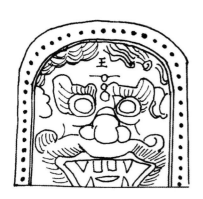
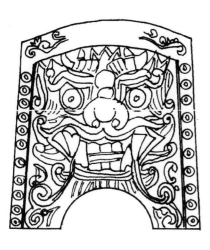
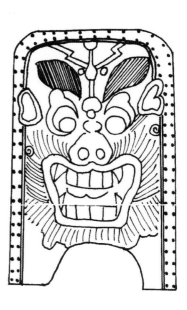

각종 귀면와

3. 인형(人形) 및 귀면(鬼面) 문양

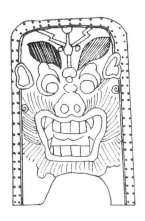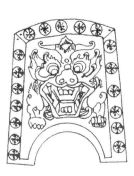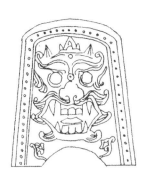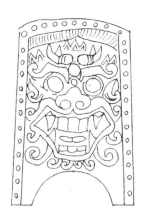

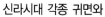
신라시대 각종 귀면와

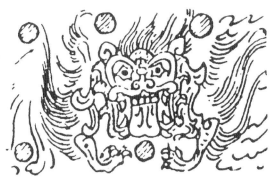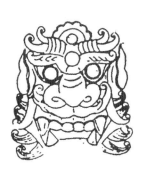

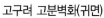
고구려 고분벽화(귀면) 신라 귀면와

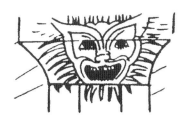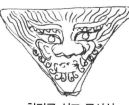

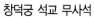
창덕궁 석교 무사석 백제 귀면전

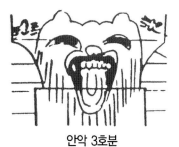

환문총주형도

안악 3호분 안악 3호분 금동석제

임영주

홍익대학교 미술대학 공예학부를 졸업하고 동국
대학교 대학원에서 미술사를 전공 수료하였다. 국
립박물관 학예연구실, 미술부 학예연구사를 거쳐
문화재관리국 상근전문위원, 한국전통공예미술관
관장과 매장문화재 발굴조사실장을 역임하였다. 현
재는 문화재전문위원이며, '공예무늬 연구소'를 운
영하고 있다. 그동안 저서로는 『한국문양사』, 『단
청』등 여러 책과 논문이 있다.

한국전통문양

KOREA TRADITIONAL PATTERNS

제3권 상징적 동물문양

지은이: **임영주**

발행인: **이재원(예원)**

발행처: **한국학자료원**

서울시 구로구 개봉본동 170-30

전화: 02-3159-8050 팩스: 02-3159-8051

문의: 010-4799-9729

등록번호: 제312-1999-074호

ISBN: 979-11-90145-68-8

세트 ISBN: 979-11-90145-57-2

잘못된 책은 교환해 드립니다.

정가 각권 50,000원